Première édition, novembre 2018

Copyright © 2016-2018 by Benoit Landais

Tous droits réservés pour tous pays.

All rights reserved. No part of this publication may be reproduced or transmitted in any form or by any means, electronic or mechanical, including photocopy, recording, or any information storage and retrieval system, without permission in writing from the author.

Faux Van Gogh, prétendus experts

Benoit Landais

Du même auteur, sur la vie et l'œuvre de Vincent :

L'affaire Gachet, l'audace des bandits
Editions du Layeur, Paris, 1999 / CreateSpace, 2015

Vincent avant Van Gogh, l'affaire Marijnissen
Les Impressions Nouvelles, Bruxelles, 2003

Van Gogh : Original oder Fälschung ?- Der Streit um die Sammlung Marijnissen
Rogner und Bernhard Verlag, Hamburg, 2004

La folie Gachet – Des Van Gogh d'outre-tombe
Les Impressions Nouvelles, Paris, 2009

Quatre faux Van Gogh d'Arles parlent
CreateSpace, France, 2014

Et Vincent s'est tu
CreateSpace, France, 2014

La fabuleuse histoire du Jardin à Auvers
CreateSpace, France, 2014

Un Van Gogh aux orties
CreateSpace, France, 2014

Vincent et les mystagogues
CreateSpace, France, 2015

Toute ressemblance serait fortuite
CreateSpace, France, 2016

Le petit chat est mort
CreateSpace, France, 2016

Quand tout bascule
CreateSpace, France, 2016

En collaboration avec Hanspeter Born :
– *Die verschwundene Katze*
Echtzeit Verlag, Bâle, 2009

– *Schuffenecker's Sunflowers & Other van Gogh Forgeries*
Createspace & Kindle Direct Publishing, 2014

Table des matières

« Carnets d'Arles » 1

125 questions 45

Five Sunflowers on display 117

Faux Van Gogh, prétendus experts

« Carnets d'Arles »

Peintre le plus étudié, Vincent passe également pour être le plus falsifié. Nul ne mesurera ni n'estimera jamais avec précision le nombre d'oeuvres apocryphes un jour où l'autre présentées comme du « Van Gogh », il y eut trop de candidates. La dernière livraison, un lot de 65 dessins, tombé su ciel en novembre 2016, rappelle que le corpus, déjà loin de faire l'unanimité, n'est pas, cent trente ans après l'arrivée de Vincent à Paris, à l'abri de tentatives de corruption.

A chaque émergence d'oeuvres fausses, on crie à l'argent, à la vénalité. Certes, l'opération d'édition des « inédits du peintre » promettait un chiffre d'affaires à sept chiffres et la reconnaissance et la mise sur le marché des dessins préfigurait un exploit à neuf, mais est-ce bien là la question ? Pour produire du faux, il faut des artistes. Pour que les faux émergent, des experts sont également indispensables.

Nombreux sont ceux qui se montrent indulgents vis-à-vis des faussaires, jusqu'à en faire parfois les héros modernes circonvenant le beau monde et ridiculisant leurs certitudes. Han Van Meegeren

a ses chauds partisans pour avoir fourgué un faux Vermeer à Herman Goering. La pantalonnade d'exception fut sa réalisation d'un nouveau « Vermeer » en prison, pour convaincre les experts incrédules. En dépit de ses aveux, il continuaient à professer qu'il était bien incapable d'avoir peint les oeuvres qu'il revendiquait… et qu'il fallut bientôt déclasser.

Lorsque, en 1931, Judith Gérard déclara qu'elle était l'auteure, à pas vingt ans, de la copie de l'*Autoportrait pour Gauguin* qui faisait les délices de la critique et avait trouvé sa place dans le coeur des amateurs, Jacob Baart de la Faille, le compilateur du catalogue, n'avait pas été moins sceptique. La tenant pour une illuminée, il glissa dans la notice du catalogue révisé de 1939 : « soi disant peint par Judith Gérard ». Vingt années furent nécessaires pour que la modeste copie quitte les ouvrages consacrés à « Van Gogh ».

On moque équitablement experts et marchands impliqués dans le « scandale des faux Van Gogh », une trentaine de peintures mise sur le marché berlinois par le galiériste Otto Wacker à la fin des années vingt. Experts et marchands avaient, de conserve, certifié et vendu nombre des pièces du lot avant de s'accuser mutuellement d'impéritie dans les colonnes des gazettes, puis devant le tribunal de Berlin.

Wacker avait vendu les peintures fort cher, on insistait sur ce volet, mais personne n'aurait pourtant pu être dupe s'il avait proposé les nouveaux venus à trop vil prix. Pour que des faux espèrent jouer dans la cour des vrais, leur prix doit être voisin de celui d'oeuvres originales. Seulement un peu moins chers, peut-être, pour mieux appâter le spéculateur.

A chaque grande affaire révélée, on fustige le marché – sans lui, il n'y a pas d'affaires –, mais on se garde, pour préserver le juteux commerce, de rechercher les points communs aux mystifications.

Les faussaires sont des artistes ratés. Plutôt des artistes aigris de ne pas connaître sous leur nom le succès escompté malgré le talent qu'ils se supposent. Ils travailleraient sinon sous leur propre nom. Cela explique en partie pourquoi, les faux sont généralement de médiocre facture. La spontanéité disparaît derrière la singerie, le truqueur n'est pas à sa main. Il peut apprendre quelques gestes, s'approprier les thèmes, reprendre des sujets, faire preuve d'habileté, prendre nombre de précautions pour espérer faire illusion, mais il ne saurait ajouter à l'oeuvre. Quand il le ferait, il s'en éloignerait et risquerait d'être plus rapidement démasqué. Intrigant par sa pathologie mentale, par le côté subversif de ses productions, par l'impunité à peu près complète dont il jouit, même lorsqu'il est pris, le contrefacteur ne présente pas d'intérêt artistique. Il est grand par l'illusion, petit aussitôt que démasqué, même si « maître faussaire » permet de vendre du papier lorsque les crétins parlent aux crétins.

Quand la supercherie a fait un nombre significatif de dupes, qu'elle a entortillé assez de ceux qui sont sensés garantir l'authenticité des oeuvres, on en déduit que les contrefaçons étaient pratiquement indécelables et que le faussaire était talentueux. Une illusion chasse l'autre. Contrairement à la fausse monnaie qui, pièce à pièce et hors contexte, doit se défendre par elle-même, le faux tableau est toujours béquillé par une belle histoire, aimable diversion sur laquelle on se focalise, comme dans les tours d'illusionnistes. Au début des années 1900, dans *Truquage,* Paul Eudel avait résumé d'une formule : « Le faux tableau est comme l'escroc, il a toujours ses papiers en règle, lorsqu'il ne les a pas on les lui fabrique ». Ce qui abuse l'amateur n'est pas l'oeuvre fausse, mais l'histoire parsemée de petits faits vrais qu'on lui vend et qu'il gobe.

Les « Vermeer » de Van Meegeren s'adossaient à une histoire d'héritage ; Wacker prétendait tenir ses merveilles d'un aristocrate russe dont on ne pouvait révéler l'identité sans mettre en danger sa famille menacée par les Soviétiques sanguinaires ; Judith Gérard

ne fut crue que lorsqu'on put confirmer que l'original du tableau qu'elle avait copié avait bel et bien été en dépôt chez ses parents, les Molard. A chaque fois le mystère se dissipe avec le détricotage de la chanson qui magnifiait le don du ciel.

Lorsque les croyances des spécialistes sont d'airain, ils rédigent eux-mêmes les histoires qui fondent l'illusion. Chacun des faux Van Gogh conservés au catalogue dispose d'une petite nouvelle *ad hoc* contant son histoire fabriquée. Il est bien vain de s'échiner à montrer que les faux sont faux en s'attachant aux seules incompatibilités, faiblesses, incongruités et autres singularités remarquables. La certitude préexistante prévaut et l'inventivité experte trouve toujours moyen d'excuser les anomalies, les déguisant en curiosités fortuites sans incidence, voire en transformant les empêchements les plus manifestes en leur contraire. Pour sauver le *Parc de l'asile* du musée Van Gogh, copie confuse qui n'a pas à voir avec la technique de Vincent, outre la falsification du sens des passages des lettres pour donner l'illusion d'une mention, les experts du musée van Gogh ont professé que Vincent était « sorti de son moule ». Aux prêtres du merveilleux, tout convient toujours !

Si l'invariable première question du spécialiste devant une oeuvre non recensée est : « D'où vient elle ? », c'est bien que, pour lui, l'oeuvre ne se suffit pas à elle-même. Fabriquer des provenances est d'une facilité déconcertante et les faussaires rivalisent d'imagination. Interprétations, voire fabrications d'archives, sont légion et d'une redoutable efficacité. On a bricolé des photos, glissé des documents dans des dossiers pour circonvenir les experts et le soin mis à concocter les documents qui fonderont la conviction est toujours plus grand. Il est en quelque sorte plus sûr, pour espérer assurer le succès d'une contrefaçon, de s'appliquer à fournir une preuve d'historique impeccable que de perdre son temps à peaufiner la future intruse. En dernier ressort le dit d'expert tranche. Ce juge improvisé est imprévisible. Il craint parfois de ne pas savoir

reconnaître la main du maître et accepte n'importe quelle singerie, en d'autres occasions, il récuse tout, particulièrement lorsque lui ou son semblable a été échaudé par la défense de faux pris pour du bon grain. En balance avec une réputation d'expert reconnu, l'oeuvre est de bien peu de poids.

On pourrait pourtant – un peu comme cela se fait quand, pour estimer au doigt mouillé la dose d'antalgique idoine, on interroge un patient avec le rituel : « Sur une échelle de douleur de 1 à 10, comment classez vous la vôtre » – demander alentour quelle note artistique mérite une oeuvre, pour bloquer les singeries manifestes, mais ce n'est pas l'usage. Déconstruire une provenance fabriquée est souvent le chemin le plus court pour éventer les supercheries, en vertu du sain principe selon lequel la chose est fausse quand la preuve censée l'établir vraie l'est, lorsque le roman qui « prouve » est contredit par ce qui est.

A cet égard, l'affaire du « Brouillard d'Arles » est exemplaire. « Brouillard », car les dessins ont été exécutés sur les feuilles arrachées à l'un de ces cahiers aux pages vierges, sans intitulés ni colonnes, mains courantes sur lesquelles, au XIXe, les établissements commerciaux enregistraient à mesure dépenses et recettes. Brouillard choisi pour une embrouille.

Dans l'ouvrage qu'elle a consacré à la « découverte » des 65 dessins, madame Bogomila Welsh-Ovcharov ne s'y est pas trompée, elle a publié la preuve d'historique illustrée *avant* de montrer les oeuvres en *fac simile*. Ce qui l'a convaincue doit convaincre les autres, il en va toujours ainsi des cheminements initiatiques. Emprunter le chemin des guides est le parcours obligé.

La preuve miraculeuse à laquelle elle se fie, qu'elle commente, détaille et complète de ses commentaires, est un ensemble de feuillets, ayant jadis appartenu à un même cahier, se voulant

éphéméride du *Café de la gare* en Arles, où Vincent avait eu ses habitudes avant de partir un an à l'asile de Saint-Rémy-de-Provence. On y lit qu'un « grand carnet de dessins » a été remis de sa part au café le 20 mai 1890, peu après son départ du Midi pour Auvers-sur-Oise. Les dessins sont donc authentiques ! Vincent les a fait remettre à Joseph et Marie Ginoux, ses amis tenanciers du café, par le docteur Félix Rey, l'interne qui l'avait accueilli à l'hospice d'Arles après l'oreille coupée.

Tout est imaginaire. Il est bien certain que Rey, qui n'a plus eu d'attentions pour son patient après son transfert à Saint-Rémy-de-Provence un an auparavant, ne s'est pas rendu à l'hospice pour y visiter le reclus. Vincent, qui l'aimait bien, n'aurait pas manqué de signaler le passage de Rey à son frère dans les courriers précédant son départ le 16 mai 1890. Rey ne travaillait plus en Arles quittée l'année précédente. Préoccupé d'antiseptie des voies urinaires, il prépare son doctorat à Montpellier. L'auteur du carnet ignorait qu'il allait soutenir sa thèse « le 26 juin 1890, à Montpellier, après quoi il s'embarqua comme médecin sanitaire de 1890 à 1894 avant de finalement s'installer en Arles », comme l'a établi le docteur Jean Berland, il y a plus de vingt ans. Pauvre défense, Madame Welsh fera valoir que le – méticuleux – registre du personnel de l'Hôtel-Dieu d'Arles ne fait aucune mention de d'absence de Rey en 1889-1890. Il n'est pas absent, il ne fait simplement plus partie du personnel.

Il n'est évidemment pas question, dans le courrier de Vincent aux Ginoux du 13 mai, de Rey, de cadeau, de grand carnet de dessins, mais placer dans une même phrase : *Rey, Ginoux, Van Gogh, dessins* transporte le spécialiste tout disposé à rêver de nouveauté sur une période mythique dont « on » – dont il – croyait tout connaître. En mettant les reliques sur son chemin, Dieu l'a choisi pour révéler la vérité au monde, le voilà béat.

Hors les petits carnets de poche ou les grandes feuilles qu'il emportait parfois avec lui pour dessiner sur le motif, Vincent n'avait pas de cahier de dessins, mais les commentateurs que rien jamais n'étonne ont ajouté au roman : le cahier avait (probablement) été offert à Van Gogh (notoirement désargenté) par les attentifs Ginoux, qui n'en avaient plus l'usage, afin qu'il puisse dessiner tout son saoul et il avait rempli les pages d'images provençales avant de le leur offrir à l'heure de ses adieux. Touchant !

Le passage du 20 mai, troisième page datée de l'éphéméride, contient : « Monsieur le docteur Rey a déposé pour monsieur et madame Ginoux [xxxx] de la part du peintre Van Goghe des boites d'olives vides 1 paquet de torchons à carreaux ainsi qu'un grand carnet de dessins et s'excuse pour le retard. » *Ainsi que*, le rédacteur soignait son style dans la phrase la plus longue de toutes les mentions du carnet de bord concocté.

Petits faits vrais indispensables aux gros mensonges : les *boites d'olives* sont empruntées à la lettre du 20 janvier : « *J'ai encore oublié de vous remercier des olives que vous m'avez envoyé l'autre fois et qui étaient excellentes, prochainement je vous rapporte les boîtes* ». Celle du 11 juin donne le sentiment qu'il n'a pu rendre les boites : « *j'ai bien regretté de ne pas pouvoir revenir à Arles pour prendre congé de vous tous* ». C'est négliger la visite à Arles du 22 février qui a normalement du voir la restitution des récipients, mais puisque l'histoire ne le dit pas… Une brèche s'est ouverte que le rédacteur du carnet a investie.

Les torchons à carreaux, par paquet, viennent de la découverte (récente) qu'à court de toile, Vincent a peint sur une nappe ou un torchon… On ne peut que s'incliner devant la sollicitude des Ginoux et nul ne saurait mettre en cause si exemplaire amitié avec le *mal aimé* notoire.

Le retard dont Rey « s'excuse » vient du fait que Vincent est déjà établi à Auvers – après une journée de voyage et trois jours chez son frère à Paris – lorsque le « grand cahier de dessins » est censé atterrir au *Café de la gare.*

Van Goghe est également emprunté au registre savant – il faut bien user de savoir pour circonvenir les sachants. On n'attrape pas les mouches avec du vinaigre. Le faussaire a fouillé les archives. Réagissant à la pétition des « *vertueux anthropophages de la bonne ville d'Arles* » qui réclamait l'internement de Vincent – « Vood » dans leur graphie – Joseph d'Ornano, le chef de la police municipale, notait deux fois « Van Goghe » dans son rapport du 27 février 1889. La seconde était, par parenthèse, lumineuse : « Van Goghe n'est pas encore dangereux pour la sécurité publique, mais on craint qu'il ne le devienne. »

Voilà pour le passage baptisant le carnet de dessins ! Seule cette phrase importe, mais elle ne pouvait évidemment être vendue seule. Il fallait donner le sentiment qu'elle traînait là un peu par hasard dans un relevé d'actes insignifiants, d'où l'idée d'un « carnet ». Les pages d'écriture qu'il contient visent à donner l'illusion de la description du quotidien du *Café de la gare.* Emballage cadeau ! Leur seule fonction est d'enrober la phrase sur la livraison du *grand cahier de dessins.*

Bien sûr, il ne s'agit que du recyclage d'un ancien carnet, récupéré à la brocante, démantelé pour les besoins de la cause. On ne saurait écrire pareille calembredaine d'un trait et sans reprises. Chaque page commence par : *Café de la gare Soulé, Arles,* mention suivie d'une date. Il était nécessaire de trouver un artifice pour lier les feuilles volantes entre elles, mais quelle drôle d'idée d'écrire quotidiennement le nom du café et celui de son tenancier (présumé) sur un calepin qui n'est pas sensé quitter le comptoir ! La mention et la date étant

en revanche indispensables à l'illusion, le rédacteur ne pouvait en faire l'économie.

Quel mal s'est donné ce garçon ! Des noms d'Arlésiens à foison émaillent son carnet et bien sûr ceux de voisins, signataires de la pétition, se distinguent. Tout un quartier d'Arles semble se donner rendez-vous pour dire bonjour, déposer quelque paquet, livrer, régler une somme ou l'autre au cours de la vingtaine de journées, s'étalant du 8 mai au 18 juillet 1890, que détaillent des feuillets épars écrits à la demande. Peu vaillants par nature, les faussaires rechignent à tout travail non indispensable. Un jour sur quatre suffit pour planter le décor. Plus de cent particuliers défilent sans qu'on sache au juste dans quel almanach bottin, registre, recensement, journal, voire liste électorale, le truqueur a puisé les noms de ses personnages, dont plusieurs pourraient être issus de son imagination. Le « café Soulé » revêtait ainsi des dehors de ruche avec un nom sur chaque abeille.

Ancien « chef de train aux chemin de fer » (métier distinct de ceux de « conducteur » ou de « mécanicien » dont on l'a affublé) Bernard Soulé (et non Soulè comme on a voulu lire, faute d'onomastique), propriétaire dans une rue voisine, est passé à la postérité pour avoir été le premier interrogé par le commissaire D'Ornano après la pétition réclamant l'internement de Vincent en 1889, qu'il avait signée.

Il était accessoirement gérant, pour le compte de madame Verdier, de la maison jaune que Vincent a louée en 1888 et 1889. Il est, par le biais du « carnet », réputé avoir tenu, à soixante-quatre ans, le *Café de la gare* durant toute la période que les feuillets prétendent couvrir. *Pour remplacer les Ginoux malades…*, ajoute la chronique devineresse, le transformant en « responsable des lieux pendant l'indisponibilité des propriétaires ».

Certes, Marie Ginoux souffrait d'un *retour d'âge pénible*, certes, son époux avait reçu « *un coup de corne d'un taureau en aidant à les débarquer* », ils avaient même été *malades tout le temps,* si l'on se fie à Vincent répercutant à sa façon pour son frère les nouvelles qu'il a reçues d'eux en juin 1890. Mais pourquoi, à une époque où les gens, se tuant littéralement à la tâche, ne faisaient défection que moribonds, aurait-il fallu que Soulé remplace le couple (au moins) de mai à juillet 1890 ?

Dans la lettre de Marie Ginoux à Vincent du 10 juin qui nous renseigne, le *taureau* était « un boeuf », le *coup de corne* était « un coup de tête sur les côtes ». L'épisode était « un petit accident » qui avait empêché Ginoux « de marcher, cela l'a bien fait souffrir », mais, ce 10 juin-là, il allait déjà « beaucoup mieux » – sa femme aussi d'ailleurs : « je vais beaucoup mieux » – au point d'être en mesure d'expédier à Vincent ses meubles sous quatre jours : « Samedi il vous expédiera vos affaires à votre adresse que vous nous avez envoyé », et de reprendre le travail.

Que ferait Soulé – s'il a jamais remplacé les Ginoux ailleurs que dans le carnet miracle – plus d'un mois plus tard, chez des propriétaires désormais d'aplomb ? Curieux « propriétaire », d'ailleurs… A en croire le feuillet daté « 17 juillet », il passe dire bonjour ce jour-là : « Ginoux a déposé les quittances et vous donne le bonjour. » Un tenancier passe dire bonjour à son café ! Voilà Soulé gérant stable du café à qui le propriétaire, Ginoux, *dépose les quittance*s. Comme s'il y avait des quittances, comme si les Ginoux n'habitaient pas le bâtiment même. Comme si Ginoux avait pu (s'il avait eu un gérant) passer déposer *les quittances* à un moment où il savait le gérant absent et insister pour *donner le bonjour*. Le bonjour d'Alfred, tant qu'on y est, quarante ans avant Zig et Puce.

La réalité était un rien différente et le rédacteur a confondu. Il ne sait pas au juste qui est qui et qui fait quoi. Selon le carnet « Le

propriétaire », Ginoux donc, place dans le couloir les meubles de Vincent jusqu'alors remisés dans une pièce. De deux choses l'une, ou bien Ginoux bat de l'aile, ou bien, requinqué, il peut jouer à déplacer des meubles les 10 et 19 juin. Et si Ginoux peut déplacer les meubles, il n'est pas bancal au point de se faire porter pâle et Soulé peut retourner vaquer à ses occupations hors du *Café Soulé* où le « carnet » l'installe sottement.

Propriétaires du *Café de la gare* depuis des années, les Ginoux avaient repris la gérance de l'établissement à un certain Monsieur Nicolas, avant de le gérer eux-mêmes en 1888, comme l'a établi Madame Murphy, mais le rédacteur du carnet a manqué ce détail. Un détour est nécessaire pour mettre en évidence sa méprise avant de montrer ce qui l'a provoquée.

Les sommes reçues, certains feuillets le disent, devaient être reportées au « brouillard ». Le livre de comptes (qui n'est d'ailleurs pas un *brouillard*) dont on produit également un échantillon, est plus précis : « Café bar Soulé, place Lamartine ». On pourrait s'amuser de *café bar* (avant la lettre) pour un café-bar sans bar, comme le garantissent la peinture et l'aquarelle de Vincent, mais le fond de l'affaire qui fait de Soulé une sorte de gérant permanent, est plus croquignolesque.

Pourquoi le rédacteur des feuillets s'est-il figuré que Soulé pouvait avoir tenu le *Café de la gare* – que Ginoux tient de 1888 à sa mort en 1902 – au point d'en faire le « café bar Soulé » ? La faute à Vincent et à son *logeur* ! La faute surtout aux déductions malencontreuses du romancier inventant son « carnet ».

En délicatesse avec le gérants de l'hôtel Carrel, Vincent les quitte et simultanément loue maison jaune que gère Soulé et rencontre les Ginoux qui lui louent une chambre. Quatre mois plus tard, au moment où il peint le *Café de nuit,* il écrit à Theo : « *Car justement*

toujours courbé sous cette difficulté d'argent chez les logeurs j'en avais pris mon parti d'une façon gaie. J'avais engueulé le dit logeur, qui après tout n'est pas un mauvais homme, et je lui avais dit que pour me venger de lui avoir tant payé d'argent inutile je peindrais toute sa sale baraque d'une façon à me rembourser. Enfin à la grande joie du logeur, du facteur de poste que j'ai déjà peint, des visiteurs rôdeurs de nuit et de moi-même, 3 nuits durant j'ai veillé à peindre en me couchant pendant la journée. » Déduisant que « le logeur » est l'homme à qui Vincent verse les loyers de la maison jaune – *le bonhomme était déjà venu ce matin à la première heure pour son loyer* – l'auteur du « carnet » a fait de Soulé le gérant du *Café de la gare* et s'en est donné à coeur joie.

Implacable, la chronologie balaie la fadaise. Vincent loue la maison jaune le 1ᵉʳ mai 1888, mais n'y vit qu'en septembre : « *Je compte aller habiter la maison demain* », écrit-il le 16. En attendant il dort chez Ginoux, son *logeur* depuis plus de quatre mois. Il écrira à son ami Eugène Boch qui connaît l'endroit : « *Le café de nuit où j'ai logé… avec effet de lampes – peint la nuit* », ou encore, plus tard à Theo : « *Je pourrais peut-être aller de nouveau loger dans le café de nuit où j'ai remisé mes meubles* », etc.

Début août, il avait projeté de peindre le café : « *Je vais aujourd'hui probablement commencer l'intérieur du café où je loge, le soir au gaz. C'est ce qu'on appelle ici un « café de nuit » (ils sont assez fréquents ici) qui restent ouverts toute la nuit* ». Il ne met cependant son projet à exécution qu'au cours de la première semaine de septembre évoquant ses *trois nuits* de veille dans sa lettre du 8.

Il est d'autant plus certain qu'il ne peut pas encore dormir dans la maison jaune, que, le 9 septembre, il dit s'être fourni en lits et paillasses la veille : « *Maintenant hier j'ai travaillé à meubler la maison. […] J'ai acheté un lit en noyer et un autre en bois blanc qui sera le mien et que je peindrai plus tard.* » Auparavant, il n'avait pas l'argent nécessaire lorsqu'il demandait, le 20 août, à Theo de lui consentir un prêt :

« *Cela me mettrait en état de coucher chez moi et de pouvoir y loger Gauguin ou un autre également.* » Détaillant les avantages pour son budget, il précisait dans la même lettre : « *Cela me ferait un avantage de 300 francs par an car c'est toujours 1 franc par nuit que je paye au logeur.* » Aucune sorte d'ambiguïté ne peut survivre. Obsédé par l'argent qu'il aurait pu économiser, Vincent y revient fréquemment : « *Je ne cesse de me dire que si dans le commencement nous eussions dépensé pour nous meubler même 500 francs nous aurions déjà regagné le tout et j'aurais les meubles et je serais délivré déjà des logeurs.* » Le *commencement* est l'arrivée en Arles et « les logeurs » sont ici les Carrel qui tiennent l'hôtel-restaurant où il loge deux mois et demi et les Ginoux chez qui il déménage après un différend, écartant tout à fait Soulé, puisque Vincent considère qu'il sera débarrassé des *logeurs* une fois qu'il dormira dans la maison jaune.

Faute d'une lecture attentive et d'avoir eu en tête cette chronologie qui s'établit par recoupements successifs (les lettres de Vincent ne sont pas datées mais les efforts conjugués de nombreux spécialistes ont permis un classement généralement satisfaisant), le rédacteur du carnet n'a pas compris que le franc quotidien versé à Ginoux apparaissait « inutile » à Vincent, qui en aurait fait l'économie s'il avait occupé la maison jaune.

La plaisanterie du « café Soulé » aurait dû s'arrêter là, mais faute de comprendre, des spécialistes ont cru, ont voulu croire, à la fable d'un Soulé patron de café, pièce centrale du montage.

Et comme ils étaient crédules ! Rien ne va entre le réputé « remplaçant » Soulé et les Ginoux, et l'affaire ne va pas mieux avec « Gabrielle Berlattier » prétendue bonne à tout faire du café prenant son service chaque matin à cinq heures pour le lâcher à 12 heures. Heureuse enfant assujettie à la journée de sept heures, vingt ans avant que la loi du 23 avril 1919 ne consacre celle de huit.

Sinécuriste, « Gabrielle Berlattier » ne se contente pas de ces horaires cléments pour l'époque. Avec une constance d'horloge, elle assure, prétend le carnet, chaque matin à 5 heures, « l'ouverture » du café. Un détail a dû échapper au rédacteur. Vincent toujours, le *Café de la gare* est « *ce qu'on appelle ici un « café de nuit » – (ils sont assez* » *fréquents ici) qui restent ouverts toute la nuit.* » Chaque matin, sa Gabrielle se déguisait donc en ouvreuse de porte ouverte !

Elle n'a pas, elle-même, consigné cet exploit quotidien, elle savait écrire son nom, sa signature sur son acte de mariage quelques mois plus tard atteste : un seul t à Berlatier. Il y a de nombreux Berlatier en Arles tous n'ont jamais qu'un t. Il fallait donc, si l'on souhaite retourner à la fable du carnet rendant compte, qu'un tiers s'en charge – « un autre employé », celui qui écrit « nous », pour évoquer le café, suppose la critique calfatant les brèches pour sauver sa périssoire. Et voilà le boui-boui perdu au bout d'Arles devenue une sorte de multinationale. Les Ginoux, Soulé, le rédacteur (manifestement présent quand Gabrielle « ouvre » le café) et Gabrielle, invariablement « *Gabrielle Berlattier »,* nom complet de peur, sans doute qu'on la confonde avec une autre Gabrielle travaillant dans la firme et comme, si, dans les caboulots, on avait pour habitude de désigner les bonniches par leur patronyme.

La jeune esclave de vingt ans consacrait ses sept heures contractuelles à diverses tâches qui lui étaient assignées par écrit, dûment consignées sur le carnet. Le total de ce que l'on exigeait d'elle, lignes biffées aussitôt le travail effectué, ne devait pas lui prendre, dans le meilleur des cas une heure par jour. Certaines tâches, banales et quotidiennes, de celles qu'une arpète exécute avant même qu'on le lui demande, prêtent à sourire. Passer un coup de balai ! A tout coup le seul carnet où il a été écrit qu'un arpète devait passer, et avait passé, le balai !

D'autres fois, elle doit nettoyer, voire *rincer* les cendriers. Tour de force visionnaire, les cendriers publicitaires qui allaient envahir les tables de cafés sont plus tardifs et ils n'avaient pas d'ancêtres. On balayait à l'occasion la cendre tombée au sol. Rincer des cendriers ! Pas de savon surtout ! Pourquoi pas : balayer la table ou éplucher les verres dont Gabrielle est chargée de nettoyer… « les pates » ? ? ? ?

Le préposé au registre ignorant que les Ginoux logent au-dessus du café, son carnet rend Gabrielle tenue *de passer le balai à l'étage*, les 8 et 13 mai, et de s'occuper du *couloir* voire *des chambres*. Elle rendrait ainsi compte à Soulé de ce qu'elle a fait chez les Ginoux ! Et de ce que les Ginoux feraient chez eux, puisqu'elle signale le transport de meubles dans le couloir.

La mise en ordre des serviettes et tables, ou le pliage du linge faisaient (occasionnellement) partie de ses attributs et, plus insolite, elle devait aussi *clouer la planche près de la grande porte* ou *mettre en ordre les papiers*. Quels *papiers* ? Les journaux déchirés que l'on clouait sur une planche derrière une petite porte ? Une attention particulière était parfois requise pour les draps « de lin », la terrasse, le vaisselier, le buffet (du couloir) ou les étains, mais à titre exceptionnel. Rien de tout cela ne méritait pourtant d'être consigné dans un carnet et surtout pas le nettoyage des étagères du bar… sans étagères.

On l'aura compris, le détail des tâches imaginaires de la Gabrielle de fiction n'avaient qu'une fonction, noircir quelques pages de cahier cherchant à donner l'illusion du quotidien de l'imaginaire « café Soulé ».

Mal averti des astreintes du ménage, le rédacteur du cahier montrait autant de fantaisie dans l'activité fébrile et connexe du Café transformé en point-relais. On y entrepose malles et colis pour untel et chiffons ou livres pour l'inévitable Monsieur le curé. En banque aussi. On s'acquitte d'une dette, avec facétie parfois,

puisque tout est fictif. Le 17 juin, Madame Dardet vient « régler le solde de son compte ». Quitte, la dette de la dame est éteinte, elle ne doit plus rien, mais l'élan emporte la plume narratrice « [elle] demande une échéance pour le second versement ». Un peu comme, le 23 juin, Madame Silette prend son huile d'olive, et demande néanmoins si on peut *lui la mettre de côté en 5 litres.*

Fâché avec la comptabilité, le poète évoque tout un tas de gens qui ont « un avoir » : avoir de M. Sautet, de Laubert ou de Gineste au 10 juin, de Guerin ou Hagonnet au 12, par exemple. Que font ces gens avec l'argent que le *Café Soulé* leur doit ? Ils le lui règlent ! Diversement. Par mandat-poste, pour Gineste et Guerin, en espèces pour les autres et le café reçoit la manne : juin « Avoir de Mr Hagonnet (Trinquetaille) espèces reçues pour solde »

Le café savait tout faire, les dépôts en gare au besoin et même choisir pour les clients : « Madame Nay a demandée si vous pouvez prendre deux paniers en osier quand les bohémiens passent elle vous donne bien le bonjour ». Comme si n'importe quels paniers manouches devaient par avance convenir à madame Nay !

Derrière une orthographe intentionnellement aléatoire, la langue soignée se glissait au besoin dans les détails : Madame Favier apporte « un présent » en remerciement d'un service rendu ; « *J'ai laissé les tables de la terrasse contre le mur* à cause et en prévision du *Mistral* » et souvent on *passe le bonjour,* comme le balai. Gabrielle doit effectuer « le *retrait* des rideaux » et s'exécute, puisque la ligne lui ordonnant ce *retrait* est biffée.

Attablé à quelque écritoire, le fabuliste rédigeait, buvardant à tour de bras pour cochonner son écriture régulière, avant d'aller mettre son roman à l'abri. Il se lavait soigneusement les mains, ses pages sont sans macules, petit boulot créatif effectué bien loin de l'endroit crasseux qu'était le bistrot au-delà des remparts de *la ville la plus sale du midi*. On peut parier qu'il n'y a jamais eu d'éphéméride de cette sorte dans aucun café de la taille du *Café de la gare*, mais quand on veut croire... En

préambule de son *Procès verbal*, J. M. G. Le Clézio notait qu'à son sens, « *écrire et communiquer, c'est être capable de faire croire n'importe quoi à n'importe qui.* » Roman moderne, nous y sommes.

Le *grand cahier de dessins* avait fait surface le premier, avant les feuillets du carnet. Ils avaient été découverts, nous dit-on, à la faveur d'un heureux hasard parmi les vieilleries dénuées d'intérêt que conservait « la propriétaire des dessins ».

Gamins, pensionnaires d'un camp de jeunes, en remuant la glaise d'un petit torrent nous étions tombés par accident sur un parchemin des Allobroges de Cluses. Guidés par d'habiles informations, nous trouvions, de loin en loin, d'autres encouragements du même bois. Les moniteurs de la colo avaient organisé le jeu de piste qui nous fit marcher de bon cœur sur les sentiers alpins au cours d'un mois d'été. L'attrape-couillon, la carotte du *carnet* ne s'en distingue pas vraiment.

Les indices de la provenance racontent une formidable histoire que Bogomila Welsh s'est chargée de mettre en forme. Le grand *carnet de dessins* remis au *Café* pour les Ginoux est resté en Arles et il a été (fortuitement déjà), découvert « avec le petit carnet » dans les décombres d'une remise après les bombardements de 1944 qui ont soufflé la maison jaune, par « une relation » d'un repreneur du café – la soeur de sa bru – qui a, en 1964, offert le lot à sa fille pour ses vingt ans. Le carnet est alors réputé sans valeur. On raconte que le très fameux auteur supposé des dessins n'était pas encore supposé, il faut bien chercher à expliquer pourquoi les dessins n'émergent que maintenant. Etrange mère tout de même – trop décédée pour confirmer – que celle qui offre des choses sans valeur pour les vingt ans de sa fille ! Devenue respectable vieille dame, « la propriétaire » raconte aujourd'hui ces balivernes, rapportent ses porte-voix.

En 2007, quand l'un de ses émissaires (selon plusieurs sources il y aurait divers propriétaires) avait contacté le musée Van Gogh, pour qu'il estampille la formidable découverte, les dessins venaient directement de Ginoux. Leurs défenseurs ont abandonné l'épisode :

« destinataires des dessins, les Ginoux n'en verront jamais la couleur ». Amender la fable était sans choix. Henry Laget, publiciste, revendait au marchand Ambroise Vollard les Vincent abandonnés en Arles. L'homme était proche des Ginoux – témoin au mariage d'un frère – propriétaires d'une quinzaine de toiles de Vincent qu'il vendra. Quand Vollard par l'odeur alléché lui réclame des dessins de Vincent, Laget répond qu'il n'y en a pas en Arles ! Vollard insistant, Laget répète. Si les Ginoux n'avaient pas de dessins en 1896, il était délicat d'en hériter par la suite. On aménagea donc. Les deux courriers sont imparables. Spécialiste de Vollard, le chercheur Jean-Paul Morel m'en a transmis copie, je partage.

Henry LAGET à Ambroise VOLLARD, faire-part

Arles, le 22 février 1896

Monsieur,

J'ai reçu votre lettre et j'ai vu aujourd'hui M. Ginoux. Il s'est décidé d'accepter votre prix de 110 francs (cent dix francs) pour les trois toiles n°1 dames dans un jardin, n°2 nourrice et son bébé, n°3 portrait de Van Gogh. Veuillez donc envoyer à M. Ginoux cette somme de cent dix francs, et en ce qui me concerne ma commission.

M. Ginoux n'a pas les dessins de Van Gogh, il aura peut-être encore quelques toiles. Mais je chercherai d'un côté que j'ai en vue des dessins de Van Gogh. Je ne sais si je serai assez chanceux pour en trouver.

Si vous m'indiquiez des noms de peintres dont vous vendez les oeuvres qui soient de nos environs ou qui les aient habité, je me mettrai en cherche pour vous procurer de leurs tableaux et dessins.

Donnez-moi des noms de peintres de Provence ou du Midi dont vous recherchez les oeuvres, et je vous trouverai pour vous envoyer.

Veuillez, Monsieur, agréer l'assurance de mes sentiments distingués.

Henry Laget, publiciste, 9 rue Miséricorde, Arles s/Rhône

Henry LAGET à Ambroise VOLLARD, papier faire-part

Arles, le 13 mai 1896

Monsieur,

J'ai reçu en son temps votre lettre du 21 mars et le mandat-poste de 20 francs pour ma petite commission qu'elle contenait.

Je pense, n'ayant pas de vos nouvelles depuis, que vous avez fait une absence qui vous a empêché de vous occuper de la vente des neuf toiles de Van Gogh qui vous restent encore.

M. Ginoux me demande si je n'ai pas de vos nouvelles et je vous écris. Bien que vous me disiez que les toiles qui vous restent sont insuffisantes, il y a pourtant dans le nombre des sujets qui peuvent plaire.

M. Ginoux ne peut vous en envoyer d'autres toiles pour le moment. Quant aux dessins de Van gogh, on n'en connaît pas à Arles.

J'espère avoir le plaisir de vous lire par prochain courrier et vous prie, Monsieur, d'agréer mes salutations distinguées.

Henry Laget, publiciste, 9 rue Miséricorde, Arles s/Rhône

La galère pourrait ainsi malgré tout voguer, mais le maître d'oeuvre du carnet a (encore) commis un léger impair faisant désordre et un vieux trou dans sa barque. Deux feuillets différents, datés 10 juin pour l'un, 19 juin, pour l'autre, disent la même chose presque au mot près, citons :

10 juin : « Mr le propriétaire a déposé dans le couloir du mobilier de la chambre du peintre il voulais vous voir »

19 juin : « Mr le propriétaire a déposé dans le couloir du mobilier de la chambre du peintre et voudrais vous voir »

Les lecteurs de l'ouvrage de Bogomila Welsh ne seront pas avertis de cette étrangeté, la page du 19 juin a été omise. Il est écrit que les pages autres que celles publiées ont été « perdues ». Comme si le faussaire s'était amusé à rédiger une éphéméride complète sur deux mois et demi !

Il a fallu faire marche arrière quand la page du 19 juin camouflée a été doublement signalée. Une reproduction à Amsterdam conservée par le musée Van Gogh à qui elle avait été envoyée en 2012, une autre à Nîmes, photo prise par Pierre Richard en 2009. Réponse de Bogomila Welsh pour expliquer l'escamotage : « En effet, la page du petit carnet datée du 19 juin 1890 n'a malheureusement pas été reproduite dans l'édition en fac-similé intégrée dans le livre : un membre de la famille de la propriétaire avait conservé la page en question et ne l'a jamais rendue. » Garnement ! Qu'on se rassure, il a restitué le feuillet manquant le rapportant à l'éditeur, pour les éditions futures.

Nul n'étant tenu de se satisfaire de cette explication, il est permis de se demander si le passage à la trappe de l'encombrant doublon n'est pas intentionnel. L'omission d'une autre page aurait été plus anodine. Du moins si on comprend pourquoi elle devait disparaître. Si le transport des meubles de Vincent devient suspect, la livraison du cahier de dessins, seule autre référence au « peintre », apparaît tout aussi improbable. Il est inconcevable que deux fois, à dix jours de distance, les meubles soient sortis de l'endroit où ils étaient remisés pour être placés *dans le couloir*. Non seulement parce que

l'histoire ne se répète pas à l'identique, mais surtout, entre le 10 juin et le 19, quelque chose a changé… pour les meubles.

Le dix juin, Ginoux, alias « le propriétaire », bancal, ne peut pas trimbaler de mobilier « il pourras commencer à travailler dans quelques jours » écrit son épouse précisément ce jour-là. Aïe ! Le dix-neuf non plus ! Les meubles de Vincent sont déjà partis. Ouille ! Le 19 pouvait apparaître comme une « bonne » date pour placer l'anodin indice, puisque rien ne dit absolument que les meubles sont déjà dans le train, mais la lettre de Marie Ginoux à Vincent du 10 ne peut manquer de suggérer qu'ils partent effectivement le 14, en raison du « Samedi [14] il vous expédiera ce que vous nous demandez. » Vincent recevra ses meubles à Auvers : « *mon argent ne me durera pas bien longtemps cette fois ci, ayant à mon retour* [de Paris, le 6 juillet au soir] *eu à payer les frais de bagages d'Arles.* »

N'importe quel vérificateur des propos doit récuser le 10 comme le 19, donc contester toute authenticité au « carnet ». Ensemble, les feuillets aux deux dates attirent l'attention sur l'anomalie et apportent la certitude que le prétendu carnet de bord est une fantaisie. Et donc que les dessins sont également faux, aussi faux que la blague de « la propriétaire » sur le touchant cadeau reçu de sa maman. Les intervenants, des propriétaires aux découvreurs, des collaborateurs, de tous ceux qui ont prétendu les dessins authentiques, madame Welsh en tête, qui coiffe la découverte, deviennent tous suspects. Et il devient intéressant de chercher à deviner qui tire les ficelles du guignol.

Avant d'en venir aux intervenants, on peut chercher à établir quand l'arnaque a été mise en place. Les dessins donnent une piste « après 1984 ».

Deux raisons à cela. Les dessins sont exécutés à l'encre brune. Le professeur Ronald Pickvance a écrit dans le catalogue de l'exposition

de 1884, du *Metropolitan Museum of Art* de New York dont il était le *guest curator* que les dessins provençaux authentiques de Vincent étaient réalisés à l'*encre brune*. De fait, les dessins de Vincent semblent avoir été réalisés avec de l'encre brune, mais il s'agit d'une illusion liées à la décoloration due aux assauts du temps. Des examens postérieurs ont établi que les ultra-violets avaient délavé l'encre noire. En utilisant de l'encre brune, le singeur peut espérer tromper les chercheurs superficiels, il ne peut abuser les techniciens. A moins de bombarder d'ultra-violets à haute dose pour artificiellement vieillir une encre noire, l'entreprise ne pouvait faire longtemps illusion. Pour le succès de la supercherie, il aurait surtout fallu savoir que Vincent n'utilisait *que* de l'encre noire. Que Vincent n'utilise jamais d'encre brune en Provence et que de l'encre brune ait exclusivement été utilisée pour des dessins « retrouvés » censés couvrir cette période de deux ans établit leur fausseté, du premier au dernier, indépendamment de ce qu'ils montrent, de leurs attributs artistiques et du boniment de leurs thuriféraires.

L'autre raison de dire le carnet de dessins postérieur à 1984 est que l'un des dessins reprend l'un de ceux de Vincent qui n'avait été reproduit qu'une fois, dans un catalogue confidentiel en 1971 avant de l'être, numéro 55, dans le populaire catalogue *Vincent in Arles* du *Metropolitan* de 1984. Ronald Pickvance qui avait « découvert », au musée des beaux-arts de Tournai, ce dessin absent de la littérature sur Vincent, l'exposait pour la première fois.

On pourrait sans doute repousser encore. L'idée même du cahier de dessins pourrait bien provenir de la conviction de Pickvance qui concluait, en 1989, que des carnets de dessins de Vincent manquaient.

Cela explique, au moins pour partie, pourquoi il fut tellement comblé par la découverte. Les choses se passent souvent ainsi avec les postulats d'experts dont s'emparent les petits malins. Bredius,

par exemple, le grand expert de Vermeer avait émis l'hypothèse que, compte tenu de l'époque religieuse et de la minutie, Vermeer n'avait pu manquer de réaliser de grands tableaux religieux avant de peindre les petits tableaux laïcs que nous lui connaissons. Quand les immenses scènes religieuses que Han Van Meegeren présentait comme des Vermeer apparurent, Bredius comblé plongea la tête la première. Rien n'est pire qu'un oracle voyant ses prédictions confirmées.

Comme le carnet n'est pas un carnet, mais, confection oblige, un tas de feuillets, le cahier de dessins n'est pas un cahier, seulement un ancien cahier démantelé, un ensemble de feuilles volantes, rendu cohérent par la présentation qu'en a fait Bogomila Welsh. Rien n'indique que les dessins ont été réalisés dans l'ordre qu'elle a choisi pour les présenter, mais son classement, décalquant l'ordre des sujets de Vincent, donne un semblant de cohérence. Par malchance pour cette présentation, le musée Van Gogh n'a pas manqué de savonner la planche quand il ouvrit les hostilités, en faisant remarquer que le style n'évoluant pas, contrairement à celui de Vincent d'Arles à Saint-Rémy, on ne voyait pas trop comment il aurait pu être l'auteur du feuilleton. Il aurait été plus pertinent de dire que la main de l'auteur était versatile et que son « style » ne cessait d'évoluer en toute incohérence.

Il était évidemment indispensable à l'auteur des dessins de travailler sur des feuilles détachées. Produire dans le « bon » ordre une série de Van Gogh sur les pages d'un cahier n'était pas à sa portée et les erreurs de chronologie auraient été inévitables.

Comme celles du « carnet », les pages sont indemnes de macules, ce qui ne convient pas vraiment pour une attribution au désordonné Vincent. Les bords des feuilles ne montrent pas de blessures empêchant de croire à un cahier trimbalé durant deux ans sur le motif (récusant l'évidence, madame Welsh assure que les dessins

ont tous été pris sur le motif). Leurs dos sont invariablement vierges ce qui ne saurait non plus convenir pour un cahier de Vincent qui dessinait et écrivait partout. Certains dessins directement réalisés sur des demi-feuilles détachées seraient tombées cent fois, s'il ne s'agissait pas, comme pour le « petit carnet » de travail sur écritoire, bien loin de premiers jets sur le motif.

Par n'importe quel bout qu'on la prenne, la renversante découverte, conduit au fossé. Exactement ce que hurlent les catastrophiques dessins eux-mêmes.

Les espérances de Fanck Baille, de l'hôtel des ventes de Monte-Carlo, qui se désigne comme « le découvreur », sont douchées quand il démarche, en 2009, Pierre Richard pour recueillir son avis. On peut supposer que ce ne fut pas sa seule déconvenue (un correspondant du directeur du musée van Gogh prétend avoir été démarché, mais il s'agit apparemment d'une classique imposture opportuniste se greffant l'imposture) avant qu'il ne sollicite, quatre ans plus tard, l'expertise de Bogomila Welsh, laquelle assure avoir eu des réticences – « *dubitative et incédule [...] j'ai d'abord refusé de croire à ce que j'avais sous les yeux* », avant de connaître ce qu'elle appelle son « '*oh my God !' moment* », épisode mystique bien connu, décrit comme « être touché par la grâce » dans la littérature consacrée. La révélation est rapportée : « je fus submergée par une émotion inconnue ». Sans doute éblouie, tel Paul se rendant à Damas, a-t-elle entendu un : « Pourquoi me persécutes-tu ? » Il n'y eut malheureusement pas d'Ananias pour lui imposer les mains, afin que tombe de ses yeux *« comme des écailles »*.

Les dessins, et ce n'est rien de le dire, ne ressemblent pas à du Vincent. Aucun n'ajoute à l'oeuvre. Pour 65 nouveaux Vincent, on serait en droit d'espérer à peu près autant de traits de génie et on cherchera en vain l'ombre du semblant d'un seul.

Le « cahier d'inédits du peintre », comme le vantent ses promoteurs, est censé modifier notre perception de Van Gogh, dévoiler des aspects inconnus, etc… Cela seul suffit à justifier le rejet. Prétendre renverser la connaissance sur l'artiste le plus étudié de tous, l'un des plus brillants qui ait jamais sévi, l'immense dessinateur, le seul artiste qui ait si minutieusement décrit son travail est une hérésie reposant sur l'illusion moderne tenant le savoir pour rien.

Il reste, certes, toujours des zones d'ombres dans l'étude, mais les dessins de Vincent, si singuliers, si formidables, l'ont hissé dans des sphères auxquels de puissants rivaux n'ont pas accès. La hiérarchie est peut-être délicate à établir lorsque les moyens utilisés et les buts sont différents, mais prétendre rivaliser en utilisant les mêmes outils pour traiter les mêmes sujets en espérant faire jeu égal est une gageure perdue d'avance. La parodie tourne à la caricature, sèche, plate, sans âme. La tentative d'attraper le truc, si on veut garder un lien à Vincent, ressemble, toutes proportions gardées, à sa figuration de caractères japonais dans une estampe. Qui connaît le japonais de loin peut trouver quelque parenté dans ses idéogrammes, qui le connaît de près s'amuse de la fantaisie, de la singerie graphique.

Quelques règles se déduisent de l'examen de ces « inédits ». La comparaison aux originaux dont ils sont de pâles déclinaisons montre que plus ils sont travaillés, plus ils sont chargés et pesants, alors qu'à l'inverse, plus Vincent travaille, plus l'image apparaît construite, limpide, tout étant en place. Quand les « nouveaux » dessins ne sont qu'esquissés, il faut se pincer pour imaginer du Vincent. Lorsqu'ils ne s'inspirent que de manière lointaine, aucun autre lien que l'emprunt de volutes, de hachures ou de points n'existe. Ne disons rien des créations sans modèle, elles sont toujours formidablement étriquées. Quand elles s'attaquent au portrait, tel celui qui orne la couverture de l'ouvrage, le cafouillage

est si rébarbatif que l'on a spontanément envie d'au moins masquer d'un *post-it* le nez et la bouche pour adoucir le massacre et plaindre le pauvre type représenté, manifestement victime d'une surdose de cortisone.

Nulle surprise que le talentueux auteur de la série souhaitant que l'on admire son travail ait préféré travailler sous une identité d'emprunt. Des dessins de Vincent, c'est pur, c'est propre, organisé, pictural. Chaque trait sert à quelque chose et n'est là que pour l'objectif final. Feuilleter les pages reproduisant le « cahier » est si accablant que l'ouvrage tombe des mains avant même d'avoir regardé attentivement trois images.

Au moment de reprendre ma critique stylistique, le courage me manque pour tout examiner de nouveau en notant sur chacun ce qui ne saurait convenir. Pour éviter de m'esquinter les quinquets sur ces repoussants gribouillages, et de m'adonner à un recensement critique aussi superflu que rébarbatif, je ne peux mieux que reprendre un passage d'une *Lettre au faussaire* que j'avais rédigée peu après la sortie de l'ouvrage de madame Welsh en novembre 2016.

> « Tout naturellement vous avez choisi « la meilleure période » pour y crachoter, le grand chien ne veut pisser que contre les murailles. Et pourquoi, dans vos très sommaires croquetons, tant d'entêtement à massacrer *les vergers d'oliviers au murmure très intime et immensément vieux* ? Pourquoi ces cyprès transformés en allumettes, torches, sapins de Noël débraillés ; les meules en fantômes de Cro-Magnon ; les grands pins de l'asile en bosquet de lilas ; les glorieux *Tournesols* devenus culs-de-jatte ; les feuilles d'iris cornes de bouquetin ; le pointillisme nuées d'étourneaux ?
>
> Le faussaire décline et vous ne faites que cela, des cyprès et encore, des oliviers et encore, des branches d'amandier et encore. Comme exprès pour vous faire prendre. Oignons ? Vincent en peint trois sur sa table, vous en dessinez trois sur un fond de votre cru. Un oignon, quatre feuilles, deux oignons, huit feuilles, trois oignons neuf feuilles. Allez voir comment Vincent a fait, comptez ses feuilles. Tout chez vous

grince, comme le violon sous l'archet du débutant. A donner envie de vous plaindre. »

Pour ne prendre qu'un confondant exemple – si un dessin est faux, tous le sont – j'avais pris celui de la barque, intéressant à divers titres. Il dérive des (superbes) *Barques sur la plage aux Saintes-Maries-de-la-mer*, jadis Saintes Maries de la barque, où Vincent séjourne du 30 mai au 3 juin 1888. Il y dessine les barques sur la plage le dimanche 3 juin au matin, avant de prendre la diligence qui le reconduira en Arles et très fier, il expédie peu après le dessin à son frère : « *Je t'envoie par même courrier des dessins de Stes Maries. Au moment de partir, le matin fort de bonne heure, j'ai fait le dessin des bateaux et j'en ai le tableau en train, toile de 30 avec davantage de mer et de ciel à droite. C'était avant que les bateaux ne fichaient le camp, je l'avais observé tous les autres matins mais comme ils partent très de bonne heure avais pas eu le temps de le faire.* »

Chamboule tout ! Boites de conserves dégommées par le jet de la balle en chiffon qu'est la citation. Par-terre la belle affirmation de madame Welsh selon laquelle les dessins seraient pris sur nature et tout ce qui va avec. « Van Gogh avait emporté avec lui le brouillard sur lequel il dessina deux études de bateaux… », lit-on.

Vincent dit n'avoir *pas* dessiné les barques sur la plage *avant* de réaliser le grand dessin qu'il expédie à Theo. S'il faut hésiter à le traiter de menteur, on doit dire que madame Welsh a été mal avisée de garantir les dessins pris sur nature. Cela avait l'avantage de les placer, rapides ébauches, *avant* les Vincent authentiques et donc de les rendre *ipso facto* authentiques, mais, libérés de cette illusoire équivoque, ce dessin et ses petits cousins ont pu être réalisés n'importe quand par n'importe qui ayant accès à des reproductions des modèles.

Vincent a utilisé son dessin des bateaux non bien sûr pour réaliser le griffonnage du cahier, mais, il le dit, pour le tableau d'après, qu'il a en train. Pour ce tableau et rien d'autre. Quatre barques

dans les deux cas. Ce n'est pas de chance pour les illusionnistes, mais, décidément bavard, Vincent insiste : il n'y a pas eu de dessin préparatoire : « *est ce qu'à Paris j'aurais dessiné en une heure le dessin des bateaux ? Même pas avec le cadre, or ceci c'est fait sans mesurer, en laissant aller la plume* ». Du premier jet, sans mesurer... donc sans esquisse. Lui ne peut pas avoir par la suite repris son dessin très étudié pour la variante « du cahier », il ne l'a plus. Quelqu'un d'autre que lui a réalisé le « Van Gogh retrouvé », montrant une unique barque.

Les dernières boites sur l'étagère, si toutefois il en reste, seront victimes d'autres missiles du jeu de massacre. Un bateau est un objet manufacturé. Celui des pêcheurs est, à l'époque aux Saintes-Maries, d'un type particulier et porte, comme tout type de bateau, et singulièrement ceux venus de temps immémoriaux, un nom : le pointu, en raison de ses extrémités pointues qui assuraient la maniabilité de ces embarcations souvent gouvernées à l'aviron. On garde à l'esprit que si le dessin était de Vincent il montrerait une barque de pêche des Saintes-Maries, puisqu'il ne verra pas la Méditerranée ailleurs, au cours de son unique séjour.

La poupe de la barque du dessin du cahier est copieusement arrondie autrement dit « en forme ». *Exit* de l'affirmation hasardée par B. Welsh évoquant les poupes droites et arrondies des côtes méditerranéennes. On en déduit au contraire que quelque chose a dit à l'auteur du dessin, qu'il pouvait se lancer dans une poupe ronde. Dans le dessin pris par Vincent sur nature, tout est juste et c'est encore vrai pour la peinture qu'il en tire. Quelques jours plus tard Vincent écrit à Emile Bernard et illustre sa lettre de divers croquis dérivant de ses peintures d'après les dessins pris aux Saintes-Maries. Son croquis d'après la peinture sur laquelle il avait ajouté quatre barques en mer aux quatre barques sur le sable montre trois barques. La première montre une poupe arrondie. Welsh en profite pour écrire que Vincent envoie à Bernard « un croquis des deux types d'embarcations... » Eh non ! Un seul type

d'embarcation. Vincent croque *sa peinture*, la simplifie. Allant au plus court, sa plume arrondit la poupe, mais son modèle, la barque – parfaitement identifiable grâce à sa marque de proue –, qu'il a vue, dessinée, reprise en peinture, avait une poupe *pointue*. Reprendre le dessin pour Bernard publié pour la première fois en 1911 (planche LXX) n'était pas vraiment une bonne idée. D'autant que l'emprunt indique que les illustrations de ce livre-là : « Lettres de Vincent Van Gogh à Emile Bernard , édité par Vollard » ont largement fourni les modèles dont l'auteur du cahier s'est inspiré. On trouvera sans peine les modèles d'une bonne dizaine des dessins dont, XCVIII, le portait parisien dont l'auteur du dessin s'est servi pour le prétendu *Autoportrait* qui fait la couverture du livre de madame Welsh… s'affichant parfois spécialiste d'Emile Bernard !

L'étrave galbée, guibre, tulipée pour rejeter le clapot, ne vaut pas mieux. Au contraire de celles des boutres, les étraves des pointus, sont droites jusqu'à la fin de la seconde guerre mondiale. Ces barques, dit Vincent pour Bernard étaient de pauvres barcasses : « *un seul homme les monte, ces barques-là ne vont guère sur la haute mer – ils fichent le camp lorsqu'il n'y a pas de vent et reviennent à terre s'il en fait un peu trop.* ». Pas de chance, elles étaient justement conçues pour affronter le redoutable Mistral et l'ont prouvé, en dépit de leurs malheureux six mètres, durant dix siècles. Mais Vincent n'était pas marin. Son émule non plus d'ailleurs. On épargnera le mât riquiqui planté n'importe où (quatrième membrure, le banc de mat et le mât de la longueur de la barque, Charlot !) et l'antenne de la voile latine, à faire soupirer tout amateur des grands draps qui cueillent le vent.

Dans le croquis pour Bernard les barques sont plus près de l'eau, mais on voit tout de même leur amarrage. Dans le croquis, plus d'amarrage et la barque a le cul dans l'eau, ce qui conduit B. Welsh, qui a réponse à tout, à écrire : « les bateaux au moment où ils prennent la mer. » Dis, maman, les pt'its bateaux à voile, ils prennent la mer tout seuls et sans voile ?

Mascarade à tous les étages, brouillard ajoutant au brouillard, Vincent n'a pas dessiné les bateaux sur le brouillard aux Saintes-Maries, il n'a pas « rapporté deux études au calame dans son « brouillard », il n'a pas « exagéré la courbure élégante du bateau amarré sur fond de ciel et de mer tourmentés et rythmés ». Ce n'est pas une illustration de son dessin « plus spontané et expressif ». Il n'a pas « abandonné sa grille de dessin » pour ce gribouillage auquel il est étranger. Ce n'était pas « une étape préparatoire ». Vincent n'avait pas, non plus, « en fait réalisé un dessin au calame inconnu jusqu'à ce jour » avec *Les bateaux sortant en mer*. Insipides en tout les barcasses de même mouture perdues entre le saupoudrage de points, ciel, et les hachures, eau, sont du même amateur. Et deux feuilles emportent au diable tout le « cahier ».

Et pour qui ne se satisferait pas de l'exemple des bateaux pour écarter la main de Vincent, celui de la maison jaune, plus bref, sera peut-être plus convaincant. Les trois croquis du cahier, Madame Welsh le souligne, sont tous trois reliés à un croquis dont Vincent dit dans sa lettre à son frère du 29 septembre 1888 qui décrit son tableau : « *Je t'en enverrai encore un meilleur dessin que ce croquis de tête* ». Elle établit ce lien en raison des emprunts qui garantissent que les platitudes du cahier dérivent du croquis. La dramatique insignifiance disqualifie le gribouillage qu'est le « troisième ». Les deux autres sont trahis par les volets de la fenêtre arrondie du rez-de-chaussée qu'ils reprennent. Ces volets n'ont existé que par la fantaisie de Vincent griffonnant son croquis « de tête ». La source d'inspiration établie, les croquis « sur nature » s'envolent et les écrits qui les valident avec. Faussaire et expert sont des métiers difficiles, les mauvais tombent à chaque tour de farce.

Le plaidoyer de Bogomila Welsh, qui pour chacune des prouesses rivalise d'arguments pseudo-savants, est l'exemple, à la puissance 65, qu'un expert chevronné de Van Gogh, ou du moins tenu pour

tel, est capable de justifier tout et n'importe quoi, accumulant les éléments d'un vertigineux constat d'incompétence.

« L'aboutissement d'années de recherches universitaires dans les pas de Van Gogh » que constitue pour elle la *découverte merveilleuse* est la preuve que ce genre d'activité n'offre pas de garantie de compétence. La remarque vaut tout autant pour le professeur Pickvance qui, grand millésime, date ses débuts vangoghiens en 1970 : « Tel a été mon cas en août 1970 quand mon épouse Gina et moi avons passé plusieurs semaines en Hollande sur les pas de Van Gogh ». L'année même où Bogomila Welsh rédige son premier *pensum* sur Van Gogh ! Plus de quatre-vingt-dix années d'études savantes, à eux deux, pour en arriver là. *Van Gogh scholars* avertis de tout ! Sauf, manifestement de l'aveuglement qu'induit leur gloire escomptée de « découvreurs ». Pickvance débute pourtant son *Avant-propos* en disant d'où vient le mal : « Tout historien de l'art digne de ce nom rêve de découvrir un jour une oeuvre inconnue ou « perdue » de son artiste de prédilection. » Sans équivalent direct, l'anglais *whishful thinking* se traduit souvent par : prendre ses désirs pour des réalités.

Lorsque, dans son introduction, Welsh présente Ronald Pickvance comme « la clé de voûte de ce travail », on peut s'interroger sur le discernement du vieux professeur, disparu depuis, qui demandait qu'on admire ses médailles, revendiquant, à la louche, « soixante ans de recherche sur la vie et l'oeuvre de Van Gogh ». Pour avoir attentivement suivi depuis plus de vingt-cinq maigres années les performances des duettistes, dont j'ai abondamment rejeté les fantaisistes conclusions, je pense pour ma part que l'avant-propos que Pickvance rédige pour l'ouvrage de Welsh est bien dans sa manière. Pour lui, il s'agit « de la découverte la plus extraordinaire de toute l'histoire de Van Gogh ». Il est sûr de lui comme il l'a toujours été, lissant de belles histoires dont un Van Gogh imaginaire est le prétexte. Pour ce gourou persuadé par les courbettes de ses

dévots qu'il ne pouvait être trompé, tout était toujours simple. Sa bonne mémoire et sa documentation lui permettaient de rédiger des notices érudites auxquelles tous se sont référés se dispensant, sauf par grande exception, de rien vérifier. « Pickvance a dit… » a longtemps suffi. Se tromper, non pas une fois, ni même cinquante, mais soixante-cinq !, pour le paraphraser, restera aux annales. Sa notice Wikipedia s'étale sur trois lignes. La seconde moitié dit : « *Pickvance wrote the forward to Van Gogh : The Lost Arles Sketchbook (edited by Bogomila Welsh-Ovcharov which contained reproductions of sketches said to be by the artist, but the authenticity of which has been disputed.* » Maigre bilan.

En route pour le firmament, se hissant chacun sur les épaules du collègue, « Clef de voûte » et « *Oh my god !* » se sont mutuellement persuadés, sachant fort bien l'hostilité du musée Van Gogh, qui avait rejeté les dessins en 2007 pour cause d'archives Vollard-Laget. L'observateur extérieur a pu montrer quelque désarroi devant une polémique opposant front à front deux poids lourds de l'expertise des Van Gogh (se présentant comme indépendants) à l'Institution, aux prêtres du Temple qui entendent pour leur part régner sans partage sur tout ce qui touche au maître. Ce qui a déboussolé « la critique » – si le terme n'est pas incongru pour évoquer la presse – a été de voir soudain s'affronter des experts jusqu'alors d'accord sur à peu près tout. Si les experts, qu'il faut supposer de bonne foi par souci de simplification, ne peuvent convaincre leurs pairs, nul n'est tenu de les tenir pour tels. Etaient-ils davantage experts lorsqu'ils étaient d'accord entre eux ?

On s'abstint de noter qu'il n'est aucun secteur de la connaissance dans lequel aussi franche opposition entre caciques puisse surgir, prouvant pourtant qu'il n'y avait nulle science en cette affaire, juste un nouvel épisode des épiques batailles de chiffonniers, d'imposteurs plus ou moins patentés, que sont les authentifications des Van Gogh depuis un siècle bien sonné. Personne ne rappela que

les conservateurs du musée Van Gogh sont devenus leurs propres censeurs et se chargent maintenant d'invalider certains de leurs jugements antérieurs. A neuf reprises, depuis le début des années 2000, ces experts ont dû, pour des raisons techniques, accepter dans le nébuleux corpus l'attribution à Van Gogh d'oeuvres qu'ils avaient auparavant rejetées pour cause d'incompatibilité stylistique. Voilà à quoi les *opinions* conduisent. On appellera à la rescousse un texte de Gaston Bachelard, supposé connu de tout bachelier, montrant la racine de l'imposture : « L'opinion pense mal ; elle ne pense pas : elle traduit des besoins en connaissances. En désignant les objets par leur utilité, elle s'interdit de les connaître. On ne peut rien fonder sur l'opinion : il faut d'abord la détruire. Elle est le premier obstacle à surmonter. Il ne suffirait pas, par exemple, de la rectifier sur des points particuliers, en maintenant, comme une sorte de morale provisoire, une connaissance vulgaire provisoire. L'esprit scientifique nous interdit d'avoir une opinion sur des questions que nous ne comprenons pas, sur des questions que nous ne savons pas formuler clairement. »

Nulle plume n'eut non plus l'irrévérence de remarquer que si Pickvance et Welsh pensaient que le musée Van Gogh était moins averti qu'eux-mêmes l'étaient, ce ne pouvait être faute d'ignorer le musée amstellodamois, ses experts, ses oeuvres et ses pompes. Pickvance avait été le « conseiller » du musée pour l'exposition du centenaire en 1990 que ses apprentis conservateurs, modestes pointures néophytes, auraient été bien en peine de monter sans son secours. Dix ans plus tard, Welsh avait, à son tour, sauvé les experts du musée lors de la polémique sur l'archi-fausse « cinquième » grande toile des *Tournesols*, tableau le plus cher du monde en 1987. Elle avait publié dans le *Burlington Magazine,* une étude inepte, au conclusions aussitôt balayées, qui avait fait diversion et permis de gagner du temps. Le musée Van Gogh avait envoyé Madame Welsh à Tokyo examiner l'intruse et lui avait offert l'occasion d'une conférence, à la *National Gallery* de Londres, alors qu'il savait fort

bien ses conclusions en pièces. On pourrait multiplier les exemples de connivence et autres politesses renvois d'ascenseurs, bonnes manières réciproques.

Au début des années 1990, l'*establishment* vangoghien, c'est Pickvance, le V.G.M, Welsh et peut-être trois ou quatre intervenants. Collègues, ils étaient naturellement concurrents. Pickvance et Welsh ont tenu les employés du musée Van Gogh pour une bande d'incapables qui rendrait les armes et se rallierait à leur étendard devant la si grande évidence. Ils furent remerciés de leur condescendance avec intérêt par les intéressés qui, forts d'avoir cette fois raison, sont sortis de la réserve que leur imposaient leurs engagements vis-à-vis de la propriétaire et de l'éditeur. L'occasion de saboter la sortie de l'ouvrage autant que faire se pouvait était trop belle.

Tir aux pigeons, l'épisode le plus marquant de la polémique est sans doute la conférence de presse que tiennent, Comment, Baille et Welsh, respectivement : Comment, responsable de l'édition au Seuil, qui édite l'ouvrage ; Welsh, qui est à la fois l'expert et l'auteur : Baille, qui se présente en découvreur. Nombre des assistants reçoivent sur leurs téléphones portables un communiqué de presse du musée Van Gogh assurant que la découverte n'en est pas une, que Vincent est innocent du petit crime que les dessins constituent et que le « petit carnet » manque de fiabilité. Les quotidiens et les radios qui s'apprêtaient à vanter la formidable découverte auront le temps de rectifier le tir, mais il est trop tard pour les hebdomadaires dont les pages sont sous presse et plusieurs chiens fous évoqueront les nouveaux Van Gogh formidables.

Relire, ligne à ligne, les articles collationnés au moment de la polémique – il y en eut évidemment bien davantage – n'est pas encourageant. Pas un commentateur ne rachète l'autre. Tous se cantonnent au niveau des pâquerettes et il est heureux que la mémoire de la presse soit éphémère pour continuer à penser qu'elle dispenserait de l'information critique et avertie. Trop habituée à trancher les débats en mettant son poids dans la balance au gré des humeurs de ses patrons qui ont compris les avantages

du publi-reportage, de celles de rédacteurs tenus de produire de quoi noircir les colonnes sur tous les sujets, la presse est notoirement mal à son aise pour prendre partie dans des débats dans lesquels la réponse ne saurait être que blanc ou noir, zéro ou un, vrai ou faux et savante. Les journalistes font des options, pour, contre, glissant quelques lignes (recopiées) sur ce dont ils ignorent à peu près tout. Le tir de barrage de leurs opinions généralement ignares empêche d'accéder au savoir. Après la bataille, comme après celles qui ont eu lieu sur les innombrables confrontations à propos d'authenticité d'oeuvres, un doute, à l'avantage des truqueurs, de leurs misères et des faux experts demeure. Vrai et faux cohabitent pour finalement s'équivaloir avec le temps, si aucune étude ne vient à la traverse (et quand une démonstration dissidente, émerge, on l'étouffe)

Des théories fleurissent pour excuser les anomalies et les faiblesses patentes des faux invariablement médiocres. Ici où là, il est dit qu'il faut savoir vivre avec des incertitudes, que les contestataires refusent d'admettre qu'un grand artiste a ses faiblesses et ses mauvais jours. Des jésuites concluent, pour les plus indiscutables horreurs, que l'éventuelle présence de faux n'est finalement qu'anodine. Le vaste flou qui s'installe a une raison d'être. Plus il y a de « Van Gogh », plus le *show business* que sont les expositions peut espérer être rentable. La bonne santé du commerce de l'art, avec son trafic fort bien placé parmi les activités illicites, se mesure aux sommes échangées, indifférent à la qualité de ce qui trouve preneur ou admirateur sur le marché.

Lorsque les dessins sortent, dix ans après les premières tractations en vue de leur validation, tout est propre. Bernard Comment des éditions du *Seuil*, à qui on a livré un produit clefs en main, a choisi ce qui se faisait de mieux, grand format, reproduction en *fac simile* et recto-verso du plus petit bout de papier, édition de luxe à un prix démocratique, 69 petits euros seulement, puisque le livre est supposé partir comme petits pains. Il est traduit en de nombreuses langues, la découverte est planétaire. La conviction de Comment et l'investissement du *Seuil* en imposent. On annonce des chiffres de tirages mirifiques. Rien que pour cette raison les dessins ne peuvent être faux. Le fiasco serait tellement

retentissant s'il s'agissait d'une méprise ! On se figure que « l'éditeur a pris toutes les précautions ». Les seules précautions qu'il n'a pu prendre sont évidemment celles sur lesquelles il ne dispose d'aucune compétence pour en apprécier le bien fondé. La question relativement accessoire de l'authenticité, par exemple. En ces temps de faits alternatifs, tout est possible, c'est affaire de communication. Le *Seuil* est dans son rôle, en pointe même, un véritable entrepreneur sait prendre des risques, la réussite est à ce prix. Ce fut : droit dans le mur.

Pour Frank Baille c'est plus mystérieux. Si le marchand monégasque, expert près des tribunaux, ancien de chez Tajan, spécialiste de peintures du dix-neuvième siècle est prolixe au moment de la sortie de l'ouvrage, il se fait bientôt beaucoup plus discret. Il revendique huit années d'études et de démarches, l'épuisement des archives notariales et le rôle de chef d'orchestre et, un peu, de financier. *Découvreur,* dans sa présentation, il a été approché par un ami et, intrigué, il a demandé aux propriétaires s'il pouvait consulter les autres souvenirs familiaux qu'ils disaient posséder. Ainsi de la découverte du fameux petit carnet. Ferré, il en va toujours ainsi, le gogo est cuit. Baille n'est pas à l'origine des dessins, une tentative d'authentification avait eu lieu avant qu'il n'entre dans la danse, mais c'est lui qui garantit que les propriétaires, dont il devient le porte-parole, sont de bonne foi, puisque son oeil exercé lui dit que les dessins pourraient être, devraient être, sont authentiques.

Avec Bogomila Welsh, nous sommes dans le schéma classique. Le nom de cette enseignante de Toronto est connu depuis qu'elle a organisé l'exposition *Van Gogh à Paris,* en 1988, inaugurant les grandes manifestations du musée d'Orsay. Elle passe pour spécialiste des autres périodes françaises de Vincent pour s'être intéressée à diverses archives, dont celles de la famille d'Emile Bernard.

Son premier haut fait était l'identification à l'aveugle de *Terrains vagues* de Charles Angrand sur la foi de descriptions de la toile lors de son exposition en 1886 aux *Artistes indépendants*. Les descriptions correspondaient sur quelques points au tableau en mal d'attribution dont elle avait vu une photographie, sur d'autres non. Cela suffit à garantir deux toiles différentes, mais son discours embrouillé – de la pertinence

de celui qu'elle développe dans l'ouvrage du *Seuil* – a donné à quelques experts, dont Pickvance, l'illusion, parfois éphémère, qu'elle avait retrouvé le tableau d'Angrand. Sa pseudo-découverte était opportune, les spécialistes hollandais de l'époque avaient besoin qu'on les libère des assauts de Mark-Edo Tralbaut, expert qui défendait chaleureusement l'attribution des *Environs de Paris*, mais aussi, et avec la même vigueur, d'autres toiles qui, elles, n'étaient que des *ersatz* de Van Gogh.

Son camarade Pickvance n'est pas non plus sans crédit. On rappellera, pour mémoire, sa sortie, avec la complicité de Van Tilborgh, des réserves de la fondation van Gogh, après une lecture erronée de plusieurs lettres de la copie, dûment estampillée *Faux van Gogh,* du *Parc de l'asile,* jadis offerte par le fils Gachet au fils de Theo. Pickvance la montra en 1986 au *Metropolitan* pour l'exposition *Van Gogh à Saint-Rémy et Auvers-sur-Oise,* qu'il organisait. Deux ans auparavant, son exposition sur Arles avait retenu quelques intruses dont (la misérable copie de) l'*Arlésienne* jurant que les deux versions étaient authentiques, comme il le fera pour celles du *Jardin de Daubigny*. Histoire ancienne ? Prenons un exemple plus récent. En 2006 il s'est pris à débiner un (extraordinaire) *Portrait d'homme,* peint par Vincent à Paris, prêté par la galerie Victoria de Melbourne qu'exposait en Ecosse un *curator* concurrent. Le tableau a ensuite été déclassé par Van Tilborgh du musée Van Gogh dans une étude d'une ignorance crasse. Le Vincent est depuis estampillé faux. L'identification du modèle, Ivan Pavlovich Pokhitonov, peintre sous contrat de la galerie Goupil qui employait Theo, n'a servi de rien. Les experts butés ne reconnaissent jamais leurs torts, plus ils sont fameux, plus ils s'obstinent, de peur de perdre tout crédit.

Pape du corpus depuis qu'il est entré au musée où il a découvert « Van Gogh », Van Tilborgh est un incapable, tout le monde le sait, mais il a su se rendre indispensable et ses erreurs ont engagé le musée qui ne peut plus faire machine arrière. Rectifier les bévues supposerait de disposer de personnel et d'une direction à la fois compétents et courageux. Pour l'heure, seule une chose importe aux managers, brandir la dépouille de Vincent pour faire tourner la boutique sans heurts et multiplier le nombre d'entrées.

Le chercheur a le droit de se méprendre et Madame Welsh est dans son rôle lorsqu'elle dit sa conviction. Elle reste spécialiste de Van Gogh, malgré le caractère aventureux de ses méthodes, malgré les enthousiasmes auto-suggérés et les conclusions aléatoires. Un mauvais spécialiste, pour regarder comme des preuves des choses empilées qui n'en sont pas. Sa ténacité est légendaire. Dans le dossier des *Environs de Paris,* tableau toujours tenu à l'écart des catalogues pas ses suiveurs, une lettre de 1971 à Tralbaut, écrite par la fille du propriétaire se disant victime d'un « abus de confiance », dupée par le couple Welsh afin d'obtenir de voir le tableau sur lequel Bogomila Welsh a écrit sans le connaître, évoque « la bourrique de Bogomila ».

Avec la disparition de Pickvance, quatre mois après la sortie des *dessins retrouvés,* elle reste seul défenseur du cahier et le milieu l'a enfin mise à l'index. Le musée d'Orsay qui devait peu après publier deux de ses contributions à l'occasion d'une exposition a prétexté la présence de trop de textes d'origine anglophone pour se dispenser de publier. Welsh a crié à la censure, dans le désert. *Sic transeat...* Mais les âneries qui traînent trouvent toujours quelque brocanteur pour recycler et *At Eternity's gate,* film qui colporte d'autres bévues, fera son miel des ébouriffants croquetons.

Il faut évoquer un autre intervenant-clef sur ce dossier. Dans un interview, Frank Baille dit avoir loué durant deux ans, pour les besoins de la recherche de Bogomila, les services d'une *documentaliste* dont il ne cite pas le nom. Bogomila remercie dans son introduction : « Bernadette Murphy pour nos échanges de point de vue et pour les recherches menées à notre demande sur le séjour de Van Gogh à Arles ». Il est curieux que Baille soit si discret sur Murphy alors célèbre pour avoir défrayé la chronique quelques mois avant la sortie des dessins. Elle avait exhumé un croquis du docteur Rey, qui dormait dans les archives d'Irving Stone, indiquant où, selon le médecin, était passée la lame trancheuse d'oreille. Le témoignage est bien trop tardif pour que l'on s'y fie, mais déguisé en preuve absolue, le croquis donnait tort à tout un tas de commentateurs et faux témoins assurant que seul le lobe de l'oreille avait fait les frais du rasoir. Ce qui « prouve » que Vincent s'est coupé

toute l'oreille n'est pas le croquis de Rey, dont on sait avec ses fadaises – comme l'intention de Vincent de l'égorger – qu'il n'est pas fiable, mais d'autres données autrement incontournables que la chronique trop nonchalante n'a pas su lire. N'importe, le musée Van Gogh, qui s'était satisfait de la thèse allégée et conviviale du lobe, profitait de la sortie de l'ouvrage de Bernadette Murphy et organisait une exposition sur la caboche en bataille de Gogh. Heure de gloire pour Murphy donc, à l'été 2016 avec son *Van Gogh's ear, the true story,* mais pour Baille, seulement une (innommable) documentaliste.

Dans l'ouvrage de Murphy, pas un mot sur Welsh ni sur le carnet, sauf pour dire que Gabrielle travaillait dans la journée au *Café de la Gare,* rendant fort suspecte toute l'histoire cousue de fil blanc des *tiny little details* accumulés qui lui avaient permis de découvrir l'identité de la fille à qui Vincent avait remis son oreille, abusant gentiment ses lecteurs naïfs.

Dans l'ouvrage de B. Welsh, on trouve en revanche : « Son enquête a établi que le carnet de « Café de la gare Soulé – Arles » est authentique » La belle affaire ! La lecture de l'ouvrage de B. Murphy montre au contraire que ses conclusions sont bien au delà de ce que disent les documents censés les fonder. En faisant de Gabrielle Berlatier (sans jamais évoquer son patronyme pour protéger la quiétude de ses descendants) la fille à l'oreille donnée, Murphy imagine que, trop jeune pour être prostituée en maison, emploi réservé aux majeures, elle y faisait – bon sang, mais c'est bien sûr ! – le ménage ! C'est accessoirement ne pas remarquer que lorsque Vincent dit « *la fille* **où j'étais allé** *dans mon égarement* », il ré-utilise l'euphémisme « *une grosse femme* **où j'allais** » évoquant, sans doute, la femme de ménage à l'origine du chancre de McKnight. Vincent avait de ces pudeurs…

A tout le mieux, Murphy a, comme le rapporte Welsh, pointé le recensement d'Arles de 1891 et les listes électorales, elle a repéré les noms des visiteurs du café et a « vérifié » les professions qu'ils exerçaient (d'autant plus aisément que le « carnet » ne les donne pratiquement jamais). Le faussaire étant fatalement parti de documents contemporains, le compte ne pouvait être que bon. C'est tout l'inconvénient de déléguer les recherches. Que les nombreux Berlatier d'Arles naissent, se marient

ou meurent, c'est toujours avec un t, dans les actes d'état-civil. Mais dans le recensement, autre affaire, comme celui de 1886 à Moulès, facétie de recenseur, il y a toujours deux t (erreur rectifiée en 1891). C'est tout l'inconvénient d'aller piocher dans des archives peu fiables pour bâtir des histoires ! La « Gabrielle Berlattier » du « petit carnet » n'a jamais existé, son rédacteur en mal d'héroïne aura simplement choisi ce nom pioché au hasard dans quelque document « d'époque ».

Il n'est pas hors de portée de montrer comment le faussaire et Murphy sont arrivés à la découverte de « Gabrielle Berlatier ». La littérature vangoghienne où les faussaires toujours puisent. Pierre Richard a établi cette fois le lien. Tout part d'un ragot colporté de Pierre Leprohon, dans son *Vincent Van Gogh* publié en 1972. Evoquant la « Gaby » à qui Vincent avait porté son oreille, Leprohon écrivait : « Elle est morte en 1952 à l'âge de 80 ans ». Le faussaire ravi disposait d'un nom que personne ne pouvait lui contester et bâtir autour de lui le roman du carnet du « café Soulé ». Empruntant le même chemin, trouvant à son tour le nom de Berlatier, Murphy ne pouvait qu'y voir la preuve qu'elle était sur la bonne voie. Absurdité ! La Gabrielle trouvée, est décédée le 13 octobre à 18 heures 30, à 83 ans, et non à 80 ans comme annoncé. Mineure en 1888, elle n'aurait pu être prostituée en maison. Rien ne convient, mais, pour Murphy la-détective-de-génie, voilà le carnet authentique…

La validation du carnet entraîne celle des dessins. En donnant inconsidérément son feu vert, Murphy certifie les dessins. La preuve dont on avait tant besoin tombait. Lorsque les affaires se gâtent, Welsh assure sa défense à diverses occasions et précise dans un document : « A l'époque où elle a étudié le carnet, les pages datées du 10 juin et du 19 juin figuraient toutes deux dans le corpus de ses travaux. » Comme Murphy est censée avoir été spécialement mandatée, par Welsh et Baille, « pour effectuer des recherches et des études sur les personnes auxquelles il est fait référence dans le carnet », il s'en déduit que Baille, qui avait envoyé l'image au musée van Gogh en 2012, et Welsh étaient encore plus avertis qu'elle des pages des 10 et 19 juin. Il devient curieux que tous trois aient accepté la présentation déclarant « perdue » l'embarrassante page du 19.

Non moins curieuse est l'affirmation par Murphy, rapportée par Welsh, selon laquelle personne n'a lu le recensement de 1891 avant qu'elle ne le fasse en 2011. Evoquant sa consultation dans son livre, elle était moins formelle : « J'étais sans doute le premier chercheur sur Van Gogh à le faire et cela m'a donné un frisson ». La dame au frisson a le sentiment qu'aucun faussaire n'a pu... mais, Descartes l'a dit, les opinions n'ont jamais plus fait la vérité que le nombre de ceux qui les partagent. Que Bernadette Murphy juge « très improbable » que le carnet soit faux ne saurait suffire à le rendre vrai.

Les résultats, obtenus les méthodes qu'elle a appliquées durant ses « sept années de recherche », ont impressionné. Malheureusement peu avertis, les laudateurs n'étaient pas en mesure d'évaluer la pertinence des conclusions. Pour elle, par exemple, la pétition est un complot (ils font fureur) ourdi par le fourbe Soulé pour éjecter Vincent et louer la maison jaune à un marchand de tabac. Elle part (bien qu'elle s'en défende) de la mention par Vincent d'un « contrat » passé entre Soulé et le débitant. Une promesse conditionnelle à tout le mieux, probablement informelle, qu'elle transforme allégrement en « obligation légale envers du buraliste ». A mille lieues de cette construction, Soulé aura, en bon gérant, simplement pris des contacts pour re-louer quand, comme tout le monde, il a cru le locataire du 2 place Lamartine irrémédiablement perdu... avant d'oublier, quand Vincent lui a réglé son loyer, et de se conduire « *en Arlésien* ». Compte tenu de la peu contestable habileté de Vincent à faire tomber les masques des fourbes, le seul fait qu'il tienne Soulé pour quelqu'un de bien après s'être entendu avec lui, transforme l'hypothèse du complot en fantaisie post-moderne.

Elle a, pour parvenir à cette conviction et a bien d'autres, consigné, raconte-t-elle, dans une base de données les informations qu'elle pouvait glaner sur les Arlésiens (anglophone d'origine irlandaise elle pouvait éprouver des difficultés à retenir tous ces noms exotiques) espérant que des clés tomberaient en secouant le panier des listings à bas bruit. Cela peut peut-être arriver par hasard inouï, mais cela fonctionne mieux en forçant le destin, puis en s'émerveillant naïvement de la récolte du sirop des tables.

Murphy part d'une lettre d'Alphonse Robert, l'agent de police de service le soir de l'oreille coupée, croyant se souvenir – en septembre 1929, après plus de quarante ans, donc, de la prostituée à qui Vincent a remis son oreille. La mémoire du bonhomme vacille et pour complaire à son correspondant, plutôt que de vérifier dans *le Petit Marseillais* de l'époque qui mentionne le pseudonyme de la jeune femme, – « la nommée Rachel » – il signale qu'il ne se souvient plus du nom de famille de la demoiselle et propose un pseudonyme alternatif. Sa réponse : *Nom de guerre : « Gaby »*. Si c'est un « nom de guerre », c'est une prostituée, il est bien vain d'aller farfouiller dans l'Etat-civil pour y dénicher une *dénommée Gaby*. Que dit avoir fait l'inspecteur Murphy ? « J'avais trente « Gabrielle » dans ma base de données et je savais que l'une d'elles était ma Rachel ». Boulette ! Elle aurait ensuite examiné chacun des cas, écarté le second choix, et Gabrielle Berlatier serait naturellement sortie de son chapeau. C'est résolument absurde, mais de nos jours c'est ainsi qu'on cherche et conclut. Que l'on convainc même ! Le musée Van Gogh s'est empressé d'adhérer, cautionnant la gaffe dans son commentaire de la *Correspondance* : « En fait son nom était Gabrielle ; voir Murphy 2016 pp. 66-69, 217-227. » Murphy a raconté des salades en disant que l'identification de Gabrielle était tombée de sa base de données. Elle a fouillé le registre des décès d'Arles de 1952 et a sorti de là la Gabrielle Berlatier, transformée en petite main du boxon et arpète du café Soulé.

Deux fausses pistes pouvant mener au même carrefour, Madame Murphy a rejoint l'auteur du *petit carnet*, dont les pages répétaient à l'envi, nom et prénom, assurant que la jouvencelle Berlattier ouvrait quotidiennement *Café de la gare* (déjà ouvert) sous l'oeil vigilant de l'improbable rédacteur qui s'empressait de consigner pour un gérant de café qui ne l'a jamais géré.

Inouï concours de circonstances, gamine, Gabrielle Berlatier, mordue par un chien enragé, transportée en urgence à Paris, a été sauvée par Pasteur. La grande histoire recoupe la petite et on bascule dans une épopée pleine de rebondissements qui emballeront les lecteurs.

A en croire l'intrigue écrite à mesure, la malheureuse marquée à vie à vie par la cautérisation à chaud, dut se mettre incontinent à travailler

comme femme de ménage dans un sordide lieu de débauche pour rembourser les nombreux écus dépensés par son papa et sa maman pour lui sauver la vie (et pour s'offrir quelques friandises !). Tant pis si ses parents et grands-parents étaient propriétaires à leur aise du clos et du mas de Servane.

Que n'a-t-on dit, pour ajouter à l'insolite, qu'une expérience de Pasteur vaccine contre la clavelée le troupeau familial quelques années plus tard ou encore qu'Elizabeth Bon et Jean Berlatier avaient fait, un an avant l'immortelle épure Gabrielle, les faux jumeaux Antoine et Marie-Octavie, après Etienne, avant Henriette ou Pierre, et conté l'histoire de chacun ?

Rien n'indique, ailleurs que dans les fantaisies dont on nous accable, que Gabrielle, Arlésienne du hameau Moulès, distant de 10 kilomètres, ait jamais mis les pieds au bordel, ni au chimérique « Café-bar-Soulé-place-Lamartine-à-Arles », ni travaillé ailleurs que chez ses parents. Elle est « sans profession » quand, sitôt que majeure, elle se marie, le 15 octobre 1890, mais puisque le carnet la dit employée de bar, on croit le carnet-très-probablement-authentique. Jamais rien n'arrête qui s'est persuadé d'avoir une belle histoire à raconter au monde. On peut, bien sûr, préférer la fiction à la réalité, mais, de grâce, que les auteurs de petits carnets fantoches ou d'opuscules présumés savants sachent au moins quel genre littéraire ils ont choisi !

125 questions

Les railleries qui ont accablé Pickvance et Welsh au moment de la sortie des dessins ont renforcé l'aura de leurs pourfendeurs amstellodamois. Il serait injuste de ne pas jeter un oeil du côté de ces incommensurables talents, infaillibles donneurs de leçons.

Pour une éducation artistique ludique en forme de *happening new look,* le VGM a, en 2015, saisissant l'occasion des 125 ans de la mort de Vincent, répondu avec concision, à 125 questions d'internautes, une par jour, qu'il avait suscitées en promettant un hochet à ceux dont les questions seraient sélectionnées.

L'intitulé : « Tout ce que vous voulez savoir sur Vincent van Gogh », dit assez la modestie de l'entreprise et le désir d'aller à l'essentiel : nous savons tout ! « Testez-nous ! », dit une publicité animée en ligne sur fond de faux van Gogh à la pelle suscitant les bonnes questions : https://www.youtube.com/watch?v=xQu_b4_d-ZY

La bonne parole dispensée quotidiennement illustre avec éclat le savoir des prêtres du culte. Averties par grande exception, leurs réponses conduisent à se demander s'ils parlent bien de Vincent, imposant divers rappels et rectifications.

Il n'est malheureusement pas possible sans attenter au droit d'auteur de reproduire les lumières dont ils ont inondé les amateurs, je recourrai au droit de citation et à la périphrase pour résumer le suc produit avant d'assortir ou d'entrecouper de commentaires.

Les curieux retrouveront sur la toile chacune de réponses exactes fournies par le musée à cette adresse générique : https ://www.vangoghmuseum.nl/en/125-questions/questions-and-answers/question-***-of-125 (en remplaçant les *** par le numéro de la question).

#1 Pourquoi est-il devenu artiste ?

Dans une famille de marchands d'art cossus, il n'y a pas de véritable surprise à voir un rejeton sauter le pas, mais dans la réponse on trouve simplement qu'après avoir tout raté dont une carrière bien entamée de marchand d'art, Vincent a suivi sur le tard le conseil de Theo (marchand d'art) et qu'il n'était – ah ça non ! – certainement pas un talent-né. Pourquoi ne pas citer Vincent disant que s'il se retrouve « *hors de place* » : « *cela est tout bonnement parce que j'ai d'autres idées que les messieurs qui donnent les places aux sujets qui pensent comme eux.* » Devoir penser comme eux, une paille !

Il faut bien soutenir la thèse promue par la famille, mais il n'est pas interdit de citer le principal intéressé : « *D'autre part, si tu croyais que j'ai estimé un moment utile et salutaire pour moi de suivre à la lettre tes conseils et de me faire lithographe d'en-têtes pour factures ou de cartes de visite, ou comptable, ou apprenti charpentier, ou encore, toujours selon toi, boulanger — et un tas de solutions de ce genre, toutes remarquablement disparates et difficilement réalisables, que tu as mises alors en avant, tu te tromperais également. Tu me diras que tes conseils ne doivent pas être suivis à la lettre, que tu me les as donnés parce que tu as cru que je me plaisais à faire le rentier et que tu as estimé que cela avait assez duré.* »

Quant au talent, c'est que l'on en est toujours aux convictions des marchands et de la famille qui le tenaient pour une nullité. Seule la réussite d'argent trouvait grâce à leurs yeux. Rien ne dessillera jamais les gens qui pensent que l'art est un produit manufacturé propret pour ravir les amateurs de toc, ceux que Vincent entendait décevoir.

Des dessins d'enfant (manifestement, les nouveaux savants les ont récemment tous récusés en bloc) et quelques étonnantes réussites des débuts s'inscrivent pourtant en faux contre l'absence de don. Vincent, dont *travail* est le maître-mot, a cultivé celui qu'il avait reçu et son frère l'y a aidé, conformément à la morale calviniste dans laquelle ils baignaient.

#2 *A-t-il étudié l'art.*

Marchand d'art six ans, en mesure, à vingt, de dresser à la volée pour son frère apprenti marchand la liste de la cinquantaine de noms de ses artistes préférés, Vincent montrait son vif intérêt, mais on préfère insister sur les deux inscriptions peu fructueuses à l'Académie – sans d'ailleurs indiquer que trois professeurs lui ont mis le pied à l'étrier, au lycée, à Bruxelles et à La Haye.

#3 *A quoi ressemblait sa vie amoureuse ?*

La notice plaint la famille de pasteurs couverte de honte quand Vincent se met en ménage avec Sien rencontrée sur le trottoir et conclut qu'après sa rupture avec Agostina Segatori il s'est résigné à renoncer à l'amour vrai et à payer pour (pour son simulacre en fait).

Il a tôt, très tôt, payé pour. Les fils de bourgeois *jetaient leur gourme*, ne se mariant que lorsqu'ils avaient une situation. Auparavant, si le coeur battait ils avaient des *illusions*, parfois horreur, pour des filles du peuple.

Il aurait peut-être été plus éclairant de dire que, faute de gagner sa vie autrement que par la pension de son frère, il se condamnait à la précarité amoureuse et citer une lettre à sa petite soeur : « *Pour*

ma part, je connais encore constamment les aventures amoureuses les plus impossibles, et très peu convenables, d'où je ne sors, en règle générale, qu'avec honte et dommage. » Mais cela aurait pu heurter la morale.

#4 Pourquoi Don McLean a-t-il écrit une chanson sur Vincent ?

La courtoisie aurait été de demander à l'intéressé, mais puisque le VGM sait tout, il explique. Faute de pouvoir s'étendre sur les motivations de McLean, la notice dit de quoi sa chanson parle.

#5 Pourquoi a-t-il tant peint d'autoportraits ?

Sans égard pour l'authenticité réelle de ceux qui sont retenus, ni pour la question posée, la réponse décompte « tente-neuf » autoportraits réalisés… car il avait le modèle sous la main et que ce n'est pas cher. Ces « *selfies* », nous dit-on, reflètent son développement d'homme et d'artiste.

C'est bien, mais il aurait peut-être été pertinent de dire qu'il cherchait à rendre le caractère du modèle. Fonder une approche pénétrante supposait de se saisir de l'esprit du modèle et, pour y parvenir, de s'attaquer à celui qu'il connaissait mieux que personne et de l'intérieur. Cela permettait d'envisager de peindre d'autres portraits avec des objectifs nouveaux… dont il disait qu'ils ne seraient sans doute pas compris en Hollande.

Le portrait, son genre préféré, était aussi celui où il pensait être le plus novateur. « *Ce qui me passionne le plus, beaucoup, beaucoup davantage que tout le reste dans mon métier – c'est le portrait, le portrait moderne. Je le cherche par la couleur et ne suis certes pas seul à le chercher dans cette voie. Je voudrais, tu vois je suis loin de dire que je puisse faire tout cela mais enfin j'y*

tends, je voudrais faire des portraits qui un siècle plus tard aux gens d'alors aparussent comme des apparitions. Donc je ne nous cherche pas à faire par la ressemblance photographique mais par nos expressions passionnées, employant comme moyen d'expression et d'exaltation du caractère notre science et goût moderne de la couleur. »

———————

#6 pourquoi s'est-il suicidé ?

La réponse affirme que Vincent, évoque souvent la mort dans ses lettres écrites depuis l'asile de Saint-Rémy. C'est une façon de voir, mais un monsieur qui, huit ans et demi avant l'issue funeste et bien avant les attaques de la maladie qui sont censées justifier ses sombres pensées, dit qu'il ne s'attarderait pas sur terre s'il avait le sentiment de devenir un boulet pour ses proches, avait peut-être des idées plus anciennes.

Dire que l'on en est réduit aux conjectures, et qu'on ne saura sans doute jamais, permet certes d'esquiver le sujet qui fâche, mais il aurait fallu insister sur les deux *perhaps* aventurés : avoir le sentiment d'être devenu un boulet justement et la crainte de l'aide de Theo ne se tarisse. Pour Theo et sa charmante épouse c'était *indeed* en débat. « Ce n'est pas le moment de le laisser tomber ». Autrement dit, Vincent a devancé l'appel.

———————

#7 Pourquoi tellement envahissant le jaune ?

La réponse, qui évoque les périodes hollandaise et parisienne précédant le jaune envahissant, rappelle de manière intéressante que Vincent a utilisé plein d'autres couleurs. Elle dit que tout vient d'Arles écrasé de soleil, sans doute parce que Vincent a dit à sa soeur qu'il partait dans le Midi chercher davantage de couleur et de soleil. L'oeil humain discerne pourtant mieux les couleurs dans le sombre, la lumière aplatit.

Pour Vincent, le jaune est aussi la couleur de la voiture qu'il voit partir quand son père l'abandonne en pension ou, plus sérieusement « *Il n'y a*

que trois couleurs fondamentales – le rouge, le jaune et le bleu » et Vincent qui allait au pays du ciel bleu, allait toujours aux fondamentaux. Maîtriser l'usage de cette couleur longtemps bannie de la peinture lui prit du temps, jusqu'à l'éclatant : « *Que c'est beau, le jaune !* »

#8 *Quel genre de parents ?*

Bons respectables et prévenants, aux avis avisés, dit la réponse. Un austère pasteur intégriste borné et une sotte bigote bavarde, incroyante plus endurcie encore, pour Vincent, mais il a dû se méprendre et, révolté, il n'était pas objectif. La réponse le dit, produisant le passage d'une lettre de Vincent se plaignant d'être incompris d'eux ce qui a conduit à des querelles. Et, dans une querelle, les torts sont partagés ?

#9 *Gaucher ou droitier ?*

Ses touches et son écriture sont sans ambiguïté celles d'un droitier mais l'auteur de la réponse n'est pas formel, « presque certain » qu'il était droitier, car, dans deux autoportraits, il tient sa palette de la main gauche, qui est la droite puisque peints face à un miroir. La belle affaire ! D'autant que, dans celui qui illustre la démonstration, la même main tient la palette et une poignée de brosses. Vincent se regarde dans un miroir pour peindre son visage, mais n'a pas besoin de reflet pour l'habit ou la posture. Dans l'*Autoportrait à l'oreille bandée*, peint face à un miroir, l'estampe en fond n'est pas inversée gauche droite. Mais réclamer des preuves qui en sont est sans doute trop demander.

#10 Que sait-on de sa technique de dessin ?

Les auteurs de la réponse restent secs. Ils noircissent quelques lignes pour dire qu'il a commencé par le dessin, quels outils il utilisait, avant de conclure à un style effervescent et varié rappelant

ses peintures. Quand, un an plus tard, 65 faux dessins variés et effervescents, le rejet a sans doute découlé de la confrontation à cette grille de lecture… …

#11 S'il a visité le Japon ?

C'est évidemment non, pas de sous pour sortir d'Europe, mais il a vu de belles choses venues de Chine et du Japon, citation à l'appui. Les poètes néerlandais sont à la manoeuvre. Il ne leur serait pas venu à l'esprit de sortir le nez du guidon pour commenter : « *Tu sais que je me sens au Japon* », à son frère, ou « *je me dis toujours qu'ici je suis au Japon* » à sa soeur. Bon prétexte pour évoquer l'engouement pour l'Asie d'une Europe qui la (re) découvrait et s'entichait.

#12 Son signe du Zodiaque ?

Le musée qui raffole d'irrationnel en donne un et ajoute le signe dans le calendrier chinois, avant d'admettre que Vincent ne s'y intéressait pas, mais qu'il aimait le ciel étoilé et qu'il était fasciné par… la lune.

Sa fascination lunaire était si extrême que, commentant un de ses tableaux dans une lettre à Emile Bernard, il écrit « *Voici encore un paysage. Soleil couchant ? lever de lune ? Soir d'été en tout cas.* » Vincent était peintre et l'art pictural commandait ses fascinations supposées.

#13 S'il s'est coupé l'oreille

C'est oui. Auparavant, pour le musée, c'était non, le lobe seulement, mais depuis Murphy… « Il avait des crises au cours desquels il perdait conscience et au cours de l'une d'elles il a utilisé

un couteau ». Sauf le respect, un rasoir, bien que Theo écrive, euphémisme pour ne pas effrayer sa nouvelle fiancée : « *blessé avec un couteau* ».

Petit souci, l'illustration est un portrait à la tête bandée que le musée détient : « *Copy by Emile Schuffenecker of Van Gogh's self-portrait with bandaged ear* ». Pas de chance, il s'agit d'un *pastiche* de Schuffenecker qui est accessoirement le modèle du faux *Portrait à l'oreille bandée et à la pipe,* peint par le même et qui passe pour être *le plus saisissant des autoportraits de van Gogh*. Comme pour les dessins de Welsh, on éprouve à Amsterdam quelques difficultés à distinguer un original d'une copie et le vrai du faux.

#14 *S'il faisait sa couleur lui-même ?*

La réponse dit que c'était la norme et que les peintres ne fabriquaient plus eux-mêmes leurs mélanges alors. Elle en profite pour plaindre Theo qui envoyait souvent des tubes à son frère souvent par grandes quantité en un lot. C'est un tic qu'ils ont au VGM, Vincent coûtait cher. Normal, dans un musée fondé par le fils de Johanna qui pensait que Vincent coûtait cher, avant de remarquer que ce qu'il avait laissé, et dont son fils avait hérité, se vendait bien.

#15 *Combien de frères ?*

La réponse évite de remarquer que, heu ! il y a aussi quelques soeurs, elle les nomme avec les frères et saisit l'occasion de préciser qu'il a eu un frère mort-né. Ce n'est pas vraiment son frère, puisque lui-même n'était pas né, ce n'est pas vraiment son frère, puisqu'il n'a pas vécu, mais un zeste de drame pimente toujours.

#16 Quelle maladie ?

La réponse énumère quatorze maladies possibles, dont les coups de soleil, avant de conclure qu'on ne saura jamais.

Mauvais prophètes ! Un an plus tard, les esculapes du musée arrêteront une maladie : troubles bipolaires, presque tout à fait certain. Tout est tellement simple quand une quasi certitude peut se décider pour combler l'ignorance. Illustration humoristique accompagnant la réponse de 2015, du lierre parasitant un tronc. Ça rend fou.

#17 Qui pour principale source d'inspiration ?

Plein de héros, dont Millet, Delacroix ou Rembrandt. Ce qui est injuste pour Corot un temps à ses yeux, avec Millet « inaltérable comme le soleil ». Et d'embrayer sur les héros littéraires…

En fait, l'Ecole de la Haye fut son cocon, puis, une fois à Paris les Impressionnistes auxquels se rattache avant de s'inventer . Jusqu'alors on disait que la source d'inspiration majeure était la nature, mais c'était avant la manie du *name dropping*.

#18 Quel type de peinture ?

De la peinture à l'huile, des pigments naturels ancestraux et de synthétiques, développés pour la teinture des textiles. Brillantes couleurs, certes, mais peu durables comme la laque géranium qui ne résistait pas à l'exposition à la lumière.

La théorie est juste. Il est cependant regrettable que ce savoir (l'affadissement la laque géranium dans les toiles de Vincent est signalé pour la première fois en 1902 et a été redécouvert en 1967) ne serve pas à écarter les toiles dans lesquels les faussaires ont utilisé d'autres rouges, moins vifs mais plus stables… qui les accusent.

#19 De quoi parlent ses lettres ?

« Découvrez la réponse ». Percée théorique d'ampleur : « de la vie en général et de la sienne en particulier. » Ah ! Un grand nombre de sujets et bien sûr la religion, qui fait toujours recette est, dans le relevé, placée en premier, avant l'art. Il est demandé de quoi les lettres parlent, la réponse dit que son style est vivant et que les lecteurs de par le monde en sont toujours enchantés. On ne peut que conseiller aux experts du musée de les lire en s'efforçant de comprendre ce qu'elles disent sans jamais en falsifier le sens par les commentaires intempestifs dont ils sont coutumiers.

#20 Quels auteurs favoris ?

« Regardez la réponse ». Grand lecteur « il utilisait la littérature pour se définir lui-même ». Il citait beaucoup, ce qui n'est pas surprenant. Bondieuseries encore, il lisait beaucoup de livres religieux quand il voulait suivre les pas de son père avant de dévorer des romans parisiens quand il a décidé de rejoindre la capitale française. La première référence à Zola est cinq ans auparavant, mais ce n'est pas grave.

Vincent, nous dit-on, adorait Beecher Stove, Dickens et Hugo et les citait souvent. Si l'on veut ! Deux fois plus de lettres évoquent Zola, Michelet et Balzac. Si les auteurs français se taillent la part

du lion, c'est que, pour Vincent, la Révolution française demeurait *le pivot de tout* et qu'il appelait de ses vœux d'autres révolutions qui auraient raison du vieux monde obscurantiste, dont une dans la peinture qu'il crut entrevoir : « *Mais nous aurons toujours travaillé dans ce 89-ci avec les Français que nous aimons tant.* »

#21 *Pourquoi n'a-t-il jamais peint sa famille ?*

Qu'on me pardonne de copier-coller un bout la réponse en anglais, je crains de ne pas être cru en la traduisant. « *Van Gogh only started painting portraits long after he left the Netherlands, when he no longer saw his family.* » Ainsi tous les portraits hollandais du catalogue seraient des faux ! Le VGM instruit le monde avec cette sorte d'énormités.

Seconde Kolossale sottise : il a eu de grosses difficultés avec le portrait durant toute sa carrière.

Troisième ânerie du même acabit, je dirais même plus : il a peint Theo à Paris. Vincent n'a jamais peint son frère, mais les génies du VGM – la joyeuse paire Van Tilborgh-Meedendorp – se sont raconté un film disant qu'un des *Autoportrait* de Vincent, celui qui sert à illustrer la réponse, était un portrait de Theo. Il faut dire que Theo, père de l'instigateur du musée, est la figure tutélaire, elle est aussi celle de la fondation, dirigée par la famille, qui possède les oeuvres, confiées à un musée une coque vide. Un père fondateur sans image à montrer ?

Le feuilletoniste assure également qu'il n'y a pas de portrait du père (Amsterdam a cru reconnaître le grand-père dans celui qui passait pour celui du père) et manque la mention d'un projet Auversois inabouti annoncé à Theo : « *Alors je m'en fais une fête de faire les portraits de vous tous en plein air, le tien, celui de Jo et celui du petit.* »

#22 Ses relations avec ses (autres) frères et soeurs.

Vincent était un enfant difficile et on l'a envoyé en pension ! Il s'agit bien sûr d'une invention, ses parents, isolés en terre catholique, l'ont sorti de l'école pour éviter qu'il soit soumis aux hérétiques et l'ont mis en pension à 11 ans pour qu'il soit dans une bonne école… protestante.

Après, il n'aurait eu que peu de contacts avec les autres membres de la famille et seuls Willemina et Theo appréciaient son art. Pour Wil, on ne sait pas grand chose et Theo parle, l'oeuvre achevé et son frère mort, de sa « plus ou moins aptitude à faire des tableaux ». S'il a trouvé certaines oeuvres magnifiques, le marchand n'a rien perçu du génie.

#23 Etait-il religieux ?

Le père pasteur (« de tendance modérée », voire !, même si, à ce jeu, il y a toujours pire) ne lui a pas laissé le choix de son éducation, mais Van Gogh, qui avait d'abord voulu suivre les pas de son père, tagada ! pensait que la religion devait être principalement fondée sur les émotions et principalement sur celles des défavorisés. La réponse le dit, en avance sur son temps, il a fini par voir l'unité de nature et l'histoire des hommes comme le symbole de Dieu. C'est une façon de voir les prêches. Les musées glissent les doigts dans la tête, rien ne leur échappe. Vincent a dû se tromper en disant :
« *Et je tiens à le répéter – Je suis étonné qu'avec les idées modernes que j'ai, moi si ardent admirateur de Zola, de de Goncourt et des choses artistiques que je sens tellement, j'aie des crises comme en aurait un superstitieux et qu'il me vient des idées religieuses embrouillées et atroces telles que jamais je n'en ai*

eu dans ma tête dans le nord. » On a connu plus fervents dévots que les de Goncourt.

La réalité est que Vincent est sorti du piège de toutes ces terrifiantes salades dont on avait bourré son crâne de rouquin. Lorsqu'il dit avoir un *besoin terrible de religion,* il prend la précaution de glisser « dirai-je le mot ». Autrement dit, il ne s'agit pas de religion ! S'il est délicat de dire que quelqu'un adhère à ce qui l'effraie et qu'il tient à distance, Vincent n'était *pas* religieux : « *la religion me fait tant peur depuis déjà tant d'années…* »

#24 *Le réalisateur Theo van Gogh apparenté à Vincent ?*

La réponse donne la généalogie, mais fait silence sur les huit balles qui l'abattent, son égorgement et les deux couteaux plantés par un fou de Dieu le 2 novembre 2004 à Amsterdam. Le fameux courage, regarder ailleurs !

#25 *Pourquoi avoir si souvent peint des* Tournesols *?*

La réponse affirme qu'il a peint cinq grandes toiles de ce sujet si célèbre. Pas de chance, c'est un de trop ! Vincent en a peint quatre toiles de 30, la cinquième, devenue en 1987 la toile la plus chère du monde, que l'ignorance experte et les falsifications en chaîne ont coincée dans le corpus est un repoussant faux peint par Emile Schuffenecker. Vincent avait écrit à propos des siens : « *Or pour être chauffé suffisamment pour fondre ces ors-là et ces tons de fleurs – le premier venu ne le peut pas, il faut l'énergie et l'attention d'un individu tout entier.* » Et on a accepté la singerie du premier venu !

La notice se prend les pieds dans le tapis en disant que Vincent avait peint trois grandes toiles avant la venue de Gauguin. Si on décompte ainsi, en comptant : la toile sur fond bleu, les deux toiles de 30 originales et leurs répliques de 1889 pour Gauguin, nous sommes d'accord et celle de Schuffenecker passe à la trappe. Les élucubrations qui ont validé la fausse sont tellement alambiquées que les petites mains du musées s'y sont perdues.

Il faut également rectifier la date pour la version (d'Amsterdam) des *Tournesols* qui illustre la réponse savante. Août 1888 et non janvier 1889. Là encore, les aveugles patentés intervertissent réplique et original.

―――――

#26 Si Vincent aimait les chats ?

On ne sait pas vraiment dit la réponse disqualifiant le reste de ses élucubrations. A tout le mieux on signale que Vincent a écrit « à sa soeur Anna en juin 1890 » que le docteur Gachet, vieux fou, avait huit chats dans sa ménagerie. Le préposé à la dispense du savoir a dû confondre, Vincent n'a plus jamais écrit après 1885 à sa soeur Anna, avec qui il était définitivement brouillé, mais écrit à sa mère « Anna Cornelia Carbentus » avec qui il avait repris la correspondance. La lettre, 885 pour les curieux, commence par *Beste moeder*, ce qui veut dire en néerlandais, « chère mère ». A Amsterdam on ne connaît plus la langue des indigènes qui continuent à peupler le lieu ! Sans doute s'agit-il du spécialiste qui décrit les relations familiales dans d'autres notices.

―――――

#27 S'il était pauvre ?

Non. L'aide de Theo était bien supérieure à ce que recevait un ouvrier d'usine avec sept enfants. Une autre raison faisait que Vincent était souvent à court d'argent, il claquait tout pour la peinture. Bien.

On oublie que l'aide est à titre précaire – la famille demande parfois à Theo pourquoi il continue à financer cet encombrant grand frère – et que Vincent n'a que sa force de travail, zéro économies, parfois des dettes, ce qui fait de lui un prolétaire vrai. Un prolétaire de luxe, volontaire pour le travail, sans patron déclaré, protestant contre son statut de protégé, à peine plus enviable. Il eut aussi l'insigne avantage d'être traité de *rentier* par ses proches.

#28 Le champ de blé aux corbeaux, *dernière toile ?*

C'est non, ses lettres nous apprennent qu'il avait terminé la toile au début de juillet qui le voit mourir le 29.

Il est loin le temps ou pour contrer la critique ciblant plusieurs faux, Van Tilborgh, alors responsable des peintures au VGM, affirmait, fort de ce faux exemple, que Vincent avait négligé de signaler plusieurs toiles de grande importance.

Après avoir cité une fantaisie du beau-frère de Theo, la notice, affirme que la dernière toile a très vraisemblablement été *Les racines d'arbre,* dont l'image est choisie pour illustration. Dans d'autres écrits savants du même musée la chose est certaine. Au VGM on ne croit pas très fort à ce qu'on dit.

#29 *Il avait le sens de l'humour ?*

C'est oui, mais il n'était pas insouciant. Comme si cela avait à voir avec l'humour ! Mais pas d'humour lorsqu'il était petit ! La faute à sa mère mélancolique ! Merci Sigmund ! Couplet sur le fait que

sa vie n'était pas un chemin de roses. Rappel qu'il avait de temps à autre besoin de rire un bon coup, ce qui n'a pas avoir avec l'humour. Mais pas de référence à Bonger, le beau-frère de Theo qui justement dit que Vincent, qu'il connut bien, avait de l'humour, ni non plus la moindre références aux passages de lettres attestant d'humour vrai, un portrait esquinté de Delaroche par Portaels avec le trou au front au Musée royal des beaux-arts d'Anvers : « *Cela lui va bien et c'est ce qui lui convient, somme toute* ». Son projet de prothèse d'oreille en papier-mâché. Le traitement de l'asile où il est interné que l'on peut suivre même en voyage ou encore le calvaire imaginaire du mariage de Theo dans une lettre a Paul Signac « *Je suis aussi depuis une quinzaine sans de ses nouvelles.– C'est qu'il est en Hollande où il se marie de ces jours ci.– Or, tout en ne niant pas le moins du monde les avantages d'un mariage, une fois qu'il est conclu et que l'on soit tranquillement installé chez soi, les pompes funèbres de réception &c., les félicitations lamentables de deux familles (civilisées encore) à la fois, sans compter les comparutions fortuites dans ces bocaux de pharmacie où siègent des magistrats antédiluviens civils ou religieux – ma foi – n'y a-t-il pas de quoi plaindre le pauvre malheureux obligé de se rendre muni des papiers nécessaires sur les lieux où, avec une férocité non égalée par les anthropophages les plus cruels, on vous marie à petit feu de réceptions pompes funèbres susmentionnées, tout vivant.* »

#30 Des enfants ?

C'est non, bien sûr, suivi de quelques lignes sans intérêt.

Oldies plus distrayantes. Les experts se sont jadis étripés là-dessus aussi. Certains ont cru dur comme fer qu'il était le père du fils de Sien sa compagne à la Haye, au point que le directeur du Stedelik Museum d'Amsterdam, Wim Sandberg, pour ne pas le nommer, (son adjoit Hans Jaffé était également convaincu) voulait à toute force acquérir un tableau de *Bébé* qu'il croyait (à tort) de la main de

Vincent. Comme on ne fait pas d'enfants nés à terme en beaucoup moins de neuf mois, il a fallu renoncer. Par parenthèse, se fiant à un petit arrangement de Vincent s'efforçant de postdater sa rencontre avec Sien, le VGM, est toujours incapable de la dater correctement prétextant qu'il n'y a « pas de preuves ». Il suffit pourtant de savoir lire la *Correspondance*.

On s'est également beaucoup querellé sur le fils d'un de ses modèles favoris à Nuenen, Gordina de Groot, dont la rumeur lui avait soupçonné paternité. Jusqu'à ce qu'on consulte les manuscrits des lettres. La transcription erronée avait ouvert un semblant de brèche dans laquelle se sont faufilées quelques plumes savantes espérant ajouter à la créativité tous azimuts du maître et satisfaire leurs fantasmes.

L'histoire de gosse abandonnée, si on en veut une, c'est celui de sa soeur Elizabeth. Enceinte de son avocat d'employeur, elle a accouché d'une petite fille en secret en France. La morale est à demi sauve, elle a ensuite épousé le monsieur une fois veuf et ils ont fait quatre autres enfants. Il n'était évidemment pas question de récupérer leur aînée, preuve vivante de la faute. On s'est souvenu d'elle sur un lit de mort.

#31 Convaincu de son talent ?

Il avait ses doutes, mais était très déterminé dit la notice, et il a énormément travaillé. Ne vendant rien, il a continué à avoir des doutes et a été mal à l'aise quand il reçut des compliments.

Comme si on pouvait faire ce qu'il a fait sans travailler ! Comme si il aurait été normal de se conduire en m'as-tu-vu ! Bien sûr, Vincent était convaincu de son talent même si son degré d'exigence était tel qu'il n'était pas satisfait de certaines oeuvres.

Son ego de taille appréciable lui a permis de tenir, mais l'odieuse condition que lui ont faite sa famille et ses amis ont empêché qu'il dise dans ses lettres comment il se percevait et où il se situait exactement. Nombre de ses rivaux étaient tenus par lui pour des nullités.

Enfin, « *Dans les conditions données je ne peux pas grand chose, je ne fréquente ni ne saurais fréquenter assez la sorte de gens que je voudrais influencer* », sont les propos d'un maître.

———————

#32 pourquoi il n'aimait pas être photographié ?

Un petit tour par Daguerre et Kodak après avoir dit que Vincent n'aimait pas le portrait photographique, ce qui explique qu'on ait si peu de photos de lui, il leur préférait la peinture. Trois années plus tard, il faudra déclasser l'une des deux que l'on garantissait. La notice cite la phrase arlésienne disant « *Ah comme on pourrait faire des portraits sur nature avec la photographie et la peinture* », comme s'il avait changé d'avis après avoir longtemps tenu la photographie pour « mécanique ». Il disait pourtant la même chose à Anvers, formant le projet de peindre un portrait en couleur tandis que le photographe s'affairait.

Averti, le rédacteur de la notice aurait dit que Vincent avait écrit d'Anvers, qu'il trouvait le portrait photographique conventionnel et sentant la mort, et qu'il y avait autre chose chez une personne que ce que le photographe pouvait tirer avec sa machine. « *Un portrait peint a une vie propre, issue des racines de l'âme du peintre, à quoi la machine ne peut atteindre.* »

En Arles, maîtrisant la couleur comme on sait, il trouvait le noir et blanc terne, ce qui ne l'empêchait pas de réclamer simultanément un portait en noir et blanc de feu son père. A Saint-Rémy, lorsqu'il

peint sa série de travaux des champs d'après ceux de Millet, ou *L'homme est en Mer* d'après Virginie Demont-Breton, il part du noir et blanc et invente la couleur. Coloriste donc. Coloriste arbitraire il le revendique, pour le plus vrai que vrai et les défis.

———————

#33 Ce qu'il tenait pour sa meilleure peinture ?

Réponse : *Les mangeurs de pommes de terre,* les *Tournesols* et sa chambre, car il en parle beaucoup. De fait, Vincent en parle, disant par exemple du *Café de nuit* : *« ce tableau est un des plus laids que j'aie faits. Il est équivalent quoique différent aux Mangeurs de pomme de terre. »* Pour la chambre, il dit à sa soeur *« Tu trouveras le plus laid probablement l'intérieur, une chambre à coucher vide avec un lit en bois et deux chaises »*— Pour les *Tournesols,* il dit qu'il valent 500 francs pièce pour un Américain ou un Ecossais, on comprend que ça fascine.

La notice ajoute que quand Gauguin lui demande ses *Tournesols sur fond jaune,* il lui dit que ce n'est pas un mauvais choix. L'ennui est que le VGM n'a pas identifié la toile que Gauguin guigne. Deux conservateurs soutiennent qu'il y en existait alors deux au lieu d'une… comme disent sans ambiguïté Gauguin et Vincent. Ce que Vincent considérait comme le sommet de son art était, par ailleurs, le portrait.

———————

#34 S'il avait aussi exploré d'autres disciplines artistiques ?

Connu pour ses peintures et ses dessins il a également réalisé des lithographies (parce qu'il avait au départ pensé être illustrateur – ce qui est sans rapport) et une eau-forte. La notice illustre le propos avec *L'homme à la pipe* qu'elle présente comme « l'unique eau-forte » de Vincent. Pas de chance, il s'agit d'un faux hideux, fabriqué par

l'atelier Gachet, dont le modèle a été retrouvé en 2008 (voir mon « *La folie Gachet* »).

Comme le musée (Van Tilborgh toujours) lui a contesté la paternité d'une petite nouvelle qu'il avait écrite bien avant de devenir artiste et envoyée à trois écrivains, on ne saura rien de cet essai, « bien qu'il ait été doué pour rédiger des lettres » conclut la notice. C'est surtout qu'il avait des choses intelligentes à dire, non ? C'est aussi qu'il devait convaincre son petit frère de le financer. Cela dope la rhétorique, le style suit. A moins que l'on continue à le tenir pour un « *triple couillon* » (*droogkloot*) comme l'avait d'abord fait Anton Mauve.

#35 Pourquoi a-t-il si peu peint d'enfants ?

On en profite pour répéter que Vincent avait du mal à peindre des portraits, que les modèles étaient difficile à trouver et chers « pour ne rien dire des enfants » ! ? ? ? ? ? et qu'il n'y en avait pas dans son entourage immédiat, mais que « lorsqu'*un* enfant croisait son chemin, il saisissait l'occasion de *les* peindre » Ah. ! « Comme les enfants de Sien », sa compagne à la Haye (qu'il n'a pas *peints* !) ou ceux des Roulin. On évite le débat que les *Deux enfants* peints à Auvers, pour vanter les vertus de la vie à la campagne et l'avantage d'y élever les enfants, et du faux d'après, fabriqué par l'atelier Gachet et pendu à Orsay ? D'accord.

#36 Il utilisait un miroir pour peindre ses auto-portraits.

La notice manque un passage pourtant lumineux « *J'ai acheté exprès un miroir assez bon pour pouvoir travailler d'après moi-même à défaut de modèle car si j'arrive à pouvoir peindre la coloration de ma propre tête, ce*

qui n'est pas sans présenter quelque difficulté, je pourrai bien aussi peindre les têtes des autres bonshommes et bonnes femmes. »

Elle divague ensuite pour dire que se prendre lui-même pour modèle lui permettait de varier les vues et les *looks* : homme au chapeau, homme à la pipe, homme avec chapeau et pipe.

Ce n'est pas répondre à la question posée et l'ennui est que le tableau appelé *Homme à la pipe* est un faux et que Vincent ne s'amusait pas à des multiplier les *looks* mais traquait, avec un extrême *sérieux* (il se demandait si le mot était juste), comme s'il s'agissait d'une science exacte. A l'occasion, il *exagéra sa personnalité*.

#37 A qui a-t-il parlé en dernier ?

Très probablement à Theo venu le retrouver à l'auberge Ravoux où il rendit l'âme.

La notice aurait pu dire la chose est acquise. Dans sa lettre du 1er août 1890 à leur mère, Theo écrit que Vincent lui a dit qu'il aimerait partir ainsi, une demi-heure avant de rendre son dernier soupir. Une autre notice (#102) dira que Theo était alors *à ses côtés*.

#38 Rôle joué par son père dans la vie et l'oeuvre ?

Curaillonne en diable, la réponse, rédigée par quelque ministre de tous les cultes, évite l'oeuvre (sauf pour dire qu'elle a joué un rôle dans son art !) et déblatère sur la tellement importante religion (qui lui a pourri des années de vie). « *Ce qu'on nous a inculqué à ce sujet dans notre jeunesse est incontestablement faux et contre nature.* » Elle insiste pesamment sur les années de théologie sans dire comment

Vincent les caractérisa : « *le résultat a été pitoyable ; ce fut une entreprise idiote, vraiment stupide. Il m'arrive encore d'en avoir froid dans le dos.* »

Petit pape calviniste borné sans charisme, ce père soucieux de sa propre respectabilité et de tenir un rang a toujours cherché à tout savoir sur son peu raisonnable aîné, jusqu'à vouloir le faire interner quant il le jugea déviant. « Rayon noir » pour l'épanouissement de son enfant, Pa ne fut guère enthousiaste à son endroit que lorsque, marchand d'art commençant à être payé, il lui envoya un peu d'argent, estimant que c'était un bon exemple pour Theo, qui commençait tout juste à gagner sa vie.

#39 Quelles langues parlées et quels pays visitées ?

Comme c'est simple et technique, il n'y a que peu de fautes. L'allemand que Vincent lisait, donc parlait, est escamoté. On apprend qu'il a appris son anglais et son français courants sur le tas, en Angleterre et en France, en travaillant chez Goupil le marchand d'art chez qui son oncle Vincent l'avait placé.

Vincent apprenait donc plus vite que l'éclair. Arrivé à Paris fin mai 1875, il écrit aussitôt sa petite nouvelle (RM5) qui montre un français courant. Le génie c'est ça ! Pas très importante, la pratique du français en Belgique wallonne , presque trois ans tout de même, est zappée.

A la fin de sa vie il ne supportait plus « le son du hollandais ». Mais il faut se garder de le dire, puisqu'il a biffé son éclairante formule pour ne pas heurter sa belle-soeur.

#40 Pourquoi a-t-il voulu vivre à Paris

La notice rappelle qu'il y avait travaillé muté par Goupil et que lorsqu'il décida de s'y rendre en 1886. Ensuite, pour économiser de l'argent en habitant chez Theo et que la ville lumière était le centre de l'art moderne et qu'il recherchait « la friction d'idées avec d'autres artistes ».

Vincent évoque trois fois la *friction d'idées* avec autrui. Deux fois Theo est le partenaire entrevu, la troisième fois c'est pour dire qu'il trouve à Anvers cette fameuse friction. Ce n'est donc apparemment pas ce qui a pu le décider à quitter Anvers pour Paris.

Vincent est malade et édenté, il a fait faillite à Anvers et décide de partir en catastrophe pour Paris où Theo l'avait invité bien auparavant. Il n'était plus question de retourner à Nuenen. En arrivant à Anvers, il s'était écrié : « *Tout compte fait je suis plus étranger qu'un étranger à la famille, voilà d'un – adieu à la Hollande, voilà de deux. Ça soulage parfois.* »

#41 Vincent n'a jamais voulu aller en Amérique ?

Demande une internaute qui doit bien connaître la réponse. La notice dit que non, c'est cher et ça prend du temps et traverser l'océan en bateau, ça ne l'intéressait manifestement pas, puis se rabat sur Londres où il envisage de s'établir, en 1883.

Lire les lettres-qui-enchantent-tant-de lecteurs-de-par-le-monde ne serait pas un luxe avant de répandre ses lumières. Lettre d'Arles du 28 mai 1888, à Theo, n° 615 de la nomenclature du musée Van Gogh, cinquième feuillet en haut de la page : « *Veux-tu que j'aille en Amérique avec toi, ce ne serait que juste que ces messieurs me payeraient mon voyage.* »

L'internaute a dû sourire s'il avait trouvé une bonne question en lisant la lettre.

#42 Pourquoi est-ce la belle-soeur de Vincent qui a reconnu la qualité de son travail ?

C'est qu'elle a poursuivi la tache que voulait entreprendre son mari mort seulement six mois après Vincent. Sans ses ventes de tableaux, prêts aux exposition et sa publication des lettres à Theo, Vincent n'aurait jamais été célèbre.

Quand, en 1914, elle publie les lettres, qu'elle a un peu arrangées, Vincent est déjà fort célèbre. Ses prêts aux expositions et expositions et ses ventes de tableaux n'ont lieu que parce que c'est elle qui détient. L'art de Vincent qui convainc graduellement des cercles d'artistes et d'amateurs – la demande donc, et non l'offre – amorce la pompe.

Johanna ne comprenait pas grand chose à la peinture selon Theo, était ignorante et prétentieuse selon d'autres, l'essentiel s'est passé en dehors d'elle. Reconnu avant sa mort par un petit groupe d'artistes dont Monnet, Pissarro ou Gauguin, excusez du peu, Vincent aurait dû être célèbre plus tôt et, après deux ou trois allumettes craquées pour rien, le feu prit au tournant du siècle. Comme disait Julien Leclecq, fripouille qui contribua puissamment à la renommée en 1901 avec une exposition à Paris (sans Johanna) : « Le moment est propice, l'impressionnisme a enfin triomphé et Vincent est le seul qui dans le groupe, n'a pas encore la grande réputation. » Leclercq avait également compris que le feu prendrait pour de bon à Berlin et ce fut le cas, bien loin du grenier de Johanna. Mais, la complaisance courbe la plume des obligés des descendants de Johanna qui veillent au grain.

#43 Qui fut son soutien financier et émotionnel ?

Soutien principal, Theo (qui, par parenthèse, au départ se substitua à son père) pour lui verser durant dix ans une rente et couplet sur les deux frères quasi fusionnels.

C'est tout de même un peu plus compliqué. Theo se propose d'aider son frère à devenir artiste jusqu'à ce qu'il parvienne à gagner sa vie. Il sait que c'est long. Dix ans pour faire un artiste. Et Vincent se tuera au bout de dix ans.

Gagnant fort bien sa vie, Theo a pu l'aider. Vincent se rebelle d'être obligé et donne toute sa production contre l'aide qu'il reçoit. Le contrat qu'il accepte est clairement énoncé : « *Il va de soi que je t'enverrai tous les mois mes œuvres. Ces œuvres seront, comme tu le dis, ta propriété ; je suis parfaitement d'accord avec toi que tu auras le droit absolu de ne les montrer à personne et que je n'aurais rien à redire s'il te plaisait de les détruire.* »

Quand l'aide de Theo menace de se tarir, Vincent, qui n'a pas de solution de rechange, en tire les conséquences et s'efface. Le reste est révisonnisme et c'est singulièrement le cas avec la vilaine manie du VGM qui voit l'argent, mais oublie la marchandise livrée en échange qui fera plus tard la grande fortune des héritiers du bailleur et des exploitants greffés.

#44 Pourquoi signait-il Vincent et non « Van Gogh » ?

Vincent, nous dit la réponse, utilise toujours son premier prénom peut-être parce qu'après avoir travaillé à l'étranger il avait remarqué que son nom était difficile à prononcer ! Cette ânerie découle

d'une protestation de Vincent qui réclame que figure dans les catalogues (intimation sur laquelle les prêtres du cultes s'assoient avec constance) son seul prénom, celui qui signe ses toiles et non « Vangogh » qu'il écorche à dessin. Il ajoute : « *pour l'excellente raison que ce dernier nom ne saurait se prononcer ici* ». L'*excellente raison* n'est évidement pas la véritable raison. Au départ, il ne peut utiliser noms et prénoms à cause de son (très célèbre) oncle homonyme. Sa brouille avec sa famille lui fera d'ailleurs dire qu'il n'est pas un Van Gogh.

La notice fait par ailleurs, remarquer qu'après tout Rembrandt utilisait aussi exclusivement son prénom… Il faut choisir ou bien on dit que Vincent était un besogneux sans talent au départ ou bien s'il singeait Rembrandt van Rijn (quelle sottise), il se savait depuis toujours immense artiste.

#45 Quand et où, sa première exposition ?

Pour l'ouverture du *Théâtre libre* le 30 mars 1887 à laquelle il avait prêté une toile, dit la notice. Elle saute ensuite à 1896 avec la première exposition solo chez Vollard. On ne peut plus aujourd'hui décompter les expositions qui ont montré ses oeuvres.

Dans sa lettre à Livens, que l'on date de 1886, Vincent dit que quatre marchands ont exposé de ses études. Mais si ça ne compte pas… Non plus que l'exposition où il accroche 100 de ses toiles (selon le VGM) en 1887.

Ne comptent pas non plus l'exposition (solo) que Theo organise chez lui à la mort de son frère (… qui aurait montré quelque quatre cents peintures ! selon une fable à laquelle avait adhéré, un temps, le VGM), ni celle, solo toujours, au *Théâtre libre* et au même moment, ni la rétrospective aux *Indépendants* qui lui rend honneur. L'avantage

quand on fait son marché comme le fait le VGM, est de façonner l'histoire à sa guise.

#46 A quel point novateur ?

That's a good question !, répond le musée qui apprécie ainsi les 45 mauvaises questions précédentes. La réponse commence par répéter que Vincent avait principalement appris tout seul et que, le pli pris, il a tout essayé et développé son style vraiment personnel, mais facilement identifiable (que le VGM ne sait pas toujours reconnaître si on en juge aux neuf oeuvres qu'il avait déclarées incompatibles pour des « raisons stylistiques » qu'il a dû admette pour de rudes raisons techniques depuis les années 2000.)

C'est par la touche vigoureuse ondulante assez graphique qu'il fut le premier à expérimenter qu'il fut novateur ajoute le commentaire.

On imagine qu'avec pareils outils on va aisément distinguer les oeuvres du pionnier d'autre chose !

#47 Bon cuistot ?

Habitué des restaurants, il ne s'est jamais préoccupé de cela, mais a écrit, en voyant aux fourneaux Gauguin qui l'avait rejoint à la maison jaune, que c'était bien commode et qu'il allait s'y mettre lui aussi. Première réponse au cordeau.

#48 A quoi ressemblait pour lui une journée type.

Difficile à dire, dit la notice qui signale qu'il travaillait beaucoup lisait avec avidité et écrivait. Elle prend pour exemple une journée au cours de laquelle il en a oublié de manger. L'exception remarquable fait office de règle.

Vincent était bon dormeur et grand travailleur, ses repas pris au restaurant, avec les intermèdes qu'ils supposaient à l'époque, suffisaient à éviter que sa journée soit absolument harassante. La lecture de la presse occupait également une partie de son temps. Sa vie à Paris fut plus bohème que celle qu'il menait à Nuenen.

―――――

#49 S'il avait des amis ?

La notice qui affirme qu'il n'était pas reclus en énumère quelques-uns, réels, auquel est ajouté Signac, que Vincent ne connaît pas avant que Theo, le sachant en route pour Cassis, l'envoie aux nouvelles en Arles.

Comme tout le monde, Vincent, qui se lie facilement et se brouille pareillement, a des amis. Nous savons assez bien pour les amis artistes qu'il fréquente notamment lorsqu'il vit en ville à La Haye ou Paris, puisque cela avait un sens de les évoquer dans ses lettres à Theo, mais nous sommes mal avertis des gens qu'il côtoie dans la vie quotidienne et que Theo ne connaissait pas. L'exception la plus notable est sans doute l'ami Roulin.

Vincent était discret. On découvre au hasard d'une lettre arlésienne – et ce fut aussi le cas Theo en la lisant – qu'il eut avait une amie comtesse à qui il avait offert plusieurs oeuvres lorsque les deux frères vivaient ensemble à Paris.

―――――

#50 Si Vincent a utilisé ses doigts pour peindre.

La notice signale que l'on a trouvé ses empreintes digitales dans le modelé d'un ciel de la période parisienne.

Fortunément, aucun spécialiste n'a jamais remarqué qu'il peignait avec ses pieds, ce qui tout de même assez rassurant pour un *borderline*.

#51 Ce qu'il faisait quand il ne peignait pas ?

La question ayant déjà été posée avec la journée type, la notice répète ce qui a été dit dans la journée type : il travaillait presque tout le temps, lisait des livres, écrivait des lettres, marchait et fouillait dans les bois gravés.

L'écriture des lettres était, apprend-on, l'un de ses passe-temps favoris comme fouiller dans ses collections magazines et (rebelotte) de bois gravés. Un garçon assez simple et insouciant, en somme, se contentant de peu.

#52 S'il a pu être daltonien ?

La théorie récemment apparue (« décente » au lieu de récente dans la graphie de la notice) est finalement sans fondement. On a découvert que la couleur était une de ses préoccupations majeures. Encore heureux !

Allusion est faite à sa découverte de la théorie de la couleur, mais c'est pour ajouter que ce n'est que lorsque Vincent a pu voir des Delacroix à Paris et le travail d'autres peintres qu'il a pu mettre les enseignements en pratique et réussir ses effets. Les forts contrastes

qu'il obtient bientôt… n'auraient pas été possibles s'il avait été daltonien. La confusion vient sans doute des couleurs qui ont passé !

Quelle gymnastique il faut pour expliquer qu'un des plus puissants coloristes que l'art ait connu voyait les couleurs !

N. B. Vincent a mis en pratique les enseignements sur les couleurs complémentaires à partir de mi-1884, deux ans avant Paris, il serait peutêtre temps de s'intéresser à sa peinture hollandaise.

#53 Qu'était pour lui la beauté ?

C'est reparti pour un discours religieux singulièrement déplacé. Sous prétexte d'une citation qui a eu le malheur d'utiliser le mot *infini*, l'oracle de la notice écrit : « le coeur de la philosophie de la vie de Vincent : la nature est le facteur qui lie la religion au genre humain ». Et au bout du raisonnement bondieusard : la pure beauté. *Anything goes !* Comment disait Vincent toujours d'actualité ? « *Les pasteurs placent souvent un mot sur « le beau » dans leurs prêches, mais c'est une clause de style, et tout cela est tiré par les cheveux.* »

Sortir des tartufferies cul-bénit s'impose d'autant plus que Vincent révoque leur promoteurs avec un : « Chapeau l'artiste, mais peut mieux faire », propre à glacer d'effroi les béats du « Crains Dieu ! » : « *Je crois de plus en plus qu'il ne faut pas juger le bon Dieu sur ce monde ci car c'est une étude de lui qui est mal venue. Que veux tu, dans les études ratées – quand on aime bien l'artiste – on ne trouve pas tant à critiquer – on se tait. Mais on est en droit de demander mieux. Ce serait – pour nous – nécessaire de voir d'autres oeuvres de la même main pourtant. Ce monde ci est évidemment baclé à la hâte dans un de ces mauvais moments où l'auteur ne savait plus ce qu'il faisait, où il n'avait plus la tête à lui.– Ce que la légende nous raconte du bon Dieu c'est qu'il s'est tout de même donné énormément du mal sur cette étude de monde de lui.b Je suis porté à croire que la légende dit vrai mais l'étude*

est éreintée de plusieurs façons alors. Il n'y a que les maîtres pour se tromper ainsi, voila peut-être la meilleure consolation vu que dès lors on est en droit d'espérer voir prendre sa revanche par la même main créatrice. »

#54 *Combien de peintures vendues par Vincent au cours de sa vie ?*

La notule répond sur les premiers *dessins* vendus et commandés par un de ses oncles. Bon ! Pour les peintures, elles signale les trois dont la trace est conservée et à juste titre ajoute celles troquées avec d'autres artistes, à tort les peintures échangées dans ses jeunes années… quand il ne peignait pas, manque la peinture jadis « *échangée contre un tapis* » et, une paille, toutes celles qu'il a remises à Theo en vertu du « contrat » rappelé la lettre à la question #43 : « *Ces œuvres seront, comme tu le dis, ta propriété* ». Tout vendu, donc ? Les mythes ont la vie dure.

#55 *Heureux d'être artiste ?*

La réponse se contente de citer quelques passages, disant que les lettres parlent par elles-mêmes. De fait, depuis « *Peindre, c'est le début de ma carrière, n'est-ce-pas, Theo ? Ne trouves-tu pas, toi aussi, qu'il faut adopter ce point de vue ?* » lâché à la mi-octobre 1881, Vincent est heureux d'être un maillon de la grande chaîne des artistes. Pour lui ce sera « *brûler plutôt qu'étouffer* ». Peindre ou mourir. Il s'y résigne quand peindre est compromis.

#56 *Il peignait debout ou assis ?*

La notice signale qu'il a peint au moins une fois les genoux dans la boue avant d'acquérir son premier chevalet en 1882 et qu'on comprend qu'il est debout dans l'*Autoportait au chevalet*.

Elle aurait pu signaler que l'examen de nombre de gouttes de pâte tombées sur des peintures nous garantissent qu'il peignaient tantôt assis, tantôt debout. Ou que, lorsque Gauguin le représente peignant les *Tournesols*, Vincent est assis.

#57 Né dans une famille artistique ?

La notice dit l'essentiel. Les oncles marchands, la maîtrise du dessin par la mère et les dessins que Vincent a réalisés très tôt (19 ans pour les premiers) mais conteste tout dessin antérieur, malgré la revendication de « *quelques petits croquis, quand j'étais gamin* ». Dans une lettre à Theo on lit : « *Je veux dire ceci : nous avons connu, tous deux, une période où nous dessinions en secret des moulins absurdes, etc.* » On déduit de « en *secret* », fatalement parce que déviant, que la police artistique veillait et Vincent fut tôt épris de liberté.

Ne manque, pour modérer l'influence de la mère, que celle, toujours ignorée, de Constant Huismans son (célèbre) professeur de dessin au lycée.

#58 Partagé entre peinture et étude de la théologie.

Après un touffu salmigondis, la notule recommence avec ses bigotes assiduités. Son choix de devenir un artiste était rétrospectivement un joli coup « puisque l'art a permis à van Gogh de continuer sa quête religieuse pour un « sentiment humain honnête ». Incurables ! Vincent peignait de la religion ! Citons un

illustration pénétrante de ses préoccupations religieuses intenses. *« Pourquoi serait-il défendu de traiter ces sujets, les organes sexuels maladifs et surexcités cherchant des voluptés, des tendresses à la Vinci ? Pas moi, qui par exemple n'ai guère vu que des espèces de femmes à 2 francs, originalement destinées à des zouaves. Mais les gens qui ont le loisir de faire l'amour, cherchent du Vinci mystérieux. Je comprends que ces amours ne seront pas compris toujours par tout le monde. Mais au point de vue du permis on pourrait même écrire des livres traitant des errements du sexe maladif plus graves que les pratiques des Lesbiennes, qu'encore ce serait aussi permis que d'écrire sur ces histoires-là des documents médicaux, des descriptions chirurgicales. »*

#59 S'il croyait toujours en Dieu à la fin de sa vie ?

C'est reparti pour un tour de divin manège ! Il a, nous dit-on, progressivement renoncé au Dieu de la religion « modérée » de ses jeunes années. Il est dit qu'enfant il voulait suivre la voie tracée par son père (ah bon !) avant (euphémisme) de prendre ses distances avec l'Eglise.

Citons longuement, pour éviter de parler à sa place, une lettre à Emile Bernard virant mystique : « *Mon cher Bernard, tu fais très bien de lire la bible — je commence par là parce que je me suis toujours abstenu de te recommander cela. Involontairement en lisant tes citations multiples de Moïse, de st. Luc &c., tiens — me dis je — il ne lui manquait plus que ça, ça y est maintenant en plein — — — — ... la névrose artistique. Car l'étude du christ la donne inévitablement, surtout dans mon cas où c'est compliqué par le culottage de pipes innombrables.— La bible — c'est le christ car l'ancien testament tend vers ce sommet, st. Paul et les évangélistes occupent l'autre pente de la montagne sacrée.— Que c'est petit cette histoire ! mon dieu voilà — il n'y a donc que ces juifs au monde ! qui commencent par déclarer tout ce qui n'est pas eux impur. Les autres peuples sous le grand soleil de là-bas, les égyptiens, les indiens, les éthiopiens, Babylone, Ninive. Que n'ont ils leurs annales écrites*

avec le même soin. Enfin – l'étude de cela c'est beau et enfin savoir tout lire équivaudrait presque à ne pas savoir lire du tout. Mais la consolation de cette bible si attristante, qui soulève notre désespoir et notre indignation – nous navre pour de bon, tout outré par sa petitesse et sa folie contagieuse – la consolation qu'elle contient comme un noyau dans une ecorce dure, une pulpe amère – c'est le christ.–La figure du christ n'a été peinte – comme je la sens – que par Delacroix et par Rembrandt........ et puis Millet a peint.... la doctrine du christ.– Le reste me fait un peu sourire – le reste de la peinture religieuse – au point de vue religieux – non pas au point de vue de la peinture.– Et les primitifs italiens (Botticelli disons) les primitifs flamands, allemands (v. Eyck, & Cranach)..... ce sont des payens et m'intéressent qu'au même titre que les Grecs, que Velasquez, que tant d'autres naturalistes. Le christ – seul – entre tous les philosophes, magiciens, &c. a affirmé comme certitude principale la vie éternelle, l'infini du temps, le néant de la mort. la nécessité et la raison d'être de la sérénité et du devouement.a vecu séreinement en artiste plus grand que tous les artistes – dédaignant et le marbre et l'argile et la couleur – travaillant en chair vivante. c. à. d. – cet artiste inouï, et à peine concevable avec l'instrument obtus de nos cerveaux modernes nerveux et abrutis, ne faisait pas de statues ni des tableaux ni même des livres..... il l'affirme hautement.. il faisait.. des hommes vivants, des immortels.–C'est grave ça, surtout parce que c'est la verité. »

60 Quelle sorte de musique il écoutait-il ?

La notule rappelle que, vivant avant l'arrivée du gramophone, il n'avait pas de *playlist*. Donne les trois noms de compositeurs signalés dans les lettres et signale qu'il a croqué des musiciens et qu'il a assisté à quelques concerts à Paris – « avec Theo » puisque les frères sont supposés inséparables.

Il aurait peut-être été opportun de le citer évoquant *Mireille* de Gounod, pour se faire une idée de sa trempe de mélomane : « *Cette musique-là naturellement je l'ignore et même en l'écoutant je regarderais plutôt*

les musiciens que d'écouter. » Vincent c'est surtout, la vue, l'oreille est manifestement moins indispensable.

#61 Pourquoi si célèbres les Tournesols *?*

« Parce que c'est une peinture puissante. » Venant de gens qui tiennent pour authentique une reprise pourrie et fausse, ce ne saurait être la raison principale. Parmi les raisons objectives que la notice manque, il y a que c'est une plante nouvelle, majestueuse, alors appelée « Soleil », denrée indémodable, que c'est le triomphe du jaune. La critique ne s'y trompe pas et distingue très tôt cette éblouissante hardiesse : « Ces tournesols dans un pot sont magnifiques » écrit Julien Leclercq avant la mort de Vincent lors de leur exposition aux *Indépendants*. Aurier simultanément « le somptueux tournesol, qu'il répète, sans se lasser, en monomane… ». Gauguin en possédera et évoquera l'or de ceux d'Arles. Degas, Mirbeau en détiendront.

Les dizaines de mentions des lettres, l'exposition de divers exemplaires des trois séries peintes par Vincent concourent et comme l'histoire de l'art est la recopie systématique des documents d'archives et que la renommée se compte au nombre de clics, les *Tournesols* sont tôt en haut du panier. Son cercueil était couvert de fleurs jaunes, *Tournesols* et Van Gogh sont depuis longtemps synonymes.

L'histoire de la toile parasite est déjà presque écrite. Les faussaires s'attaquent à ce qui est présumé typique et fameux d'un peintre et, en 1901, Schuffenecker, qui a auparavant possédé des *Tournesols* achetés à Johanna, fabrique une intruse avec le complicité de son ami Julien Leclercq, lequel a emprunté un modèle à Johanna Van Gogh. Evidemment les gogos gobent. Si fort que la toile devient la toile la plus chère du monde en 1987 quand Christie's la vend. Et

qui soutient que la fausse est authentique ? Le musée Van Gogh qui a reçu 20 millions de dollars de son propriétaire avant de délivrer un certificat évidemment tout à fait bidon.

#62 *A quelle heure de la journée était-il le plus créatif ?*

La réponse dit qu'il peignait dans la journée où l'on distingue le mieux les couleurs et dessinait, lisait ou écrivait le soir. Sans omettre qu'il put après avoir fait installer le gaz dans la maison jaune peindre à la lumière de la lampe.

C'est faire l'impasse sur les *Nuit étoilée*, parmi les plus célèbres de ses toiles – « *Cela m'amuse énormément de peindre la nuit sur place* » –, l'émouvant *Café du Forum* ou le singulier *Café de nuit* peint au cours de trois nuits de veille. Sans pollution lumineuse le grand silence de la nuit lui était propice « *Ah, pendant que j'étais malade il tombait de la neige humide et fondante, je me suis levé la nuit pour regarder le paysage. Jamais, jamais la nature m'a paru si touchante et si sensitive.* » Toujours à la tâche et à court de temps, il se saisissait de tous les instants : « *Évidemment, les riches marchands sont des gens braves, honnêtes, francs, loyaux et délicats, tandis que nous, pauvres bougres qui dessinons à la campagne, dans la rue ou dans l'atelier, tantôt de grand matin, tantôt tard dans la nuit, tantôt sous le soleil brûlant, tantôt sous la neige, nous sommes des types sans délicatesse, sans bon sens pratique, sans « bonnes manières ». Je veux bien, moi !* »

#63 *S'il mangeait de la peinture jaune pour se doper l'esprit ?*

Jamais de la jaune répondent les savants ! Ils citent un passage de la lettre (qui avait été écarté des éditions par Johanna Van Gogh trompant tous les commentateurs), le disant accusé (donc coupable)

d'avoir mangé des saletés, mais la tronquent, coupant après *vague* : « *Il parait que je ramasse des saletés et que je les mange, quoique mes souvenirs de ces mauvais moments soient vagues et qu'il me paraisse qu'il y ait du louche, toujours pour la même raison qu'ils ont ici je ne sais quel préjugé contre les peintres* »

Bien que Vincent dise douter, les biographes tiennent pour certain qu'il a absorbé des couleurs ce qu'ils déguisent aimablement en tentative de suicide, puisqu'il a fini par se tuer. On ne prête qu'aux riches.

Cela provient d'une bévue du personnel de l'hospice qui l'a trouvé au sol un jour en allant le chercher pour le repas et qui a cru, en l'absence du médecin, qu'il a avait tenté de s'empoisonner. La chose est plus prosaïque. Les employés ont vu sa bave d'épileptique s'étant mordu la langue terrassé par une crise de grand mal et ont essayé de lui « faire vomir le poison » dira un gardien. La critique se fie aux écrits du médecin de l'hospice, qui l'avait privé de peinture, mais ne veulent pas voir que Peyron a rectifié le tir. Citons donc : « *le 8 Janv. 1890, Mon cher Vincent, Quand je t'écrivais la dernière fois, c'était sous l'impression de la première lettre du Dr Peyron. Je suis bien bien content que ce n'est pas si mal que cette lettre le faisait supposer et lui-même m'a écrit de nouveau pour dire que c'était tout autrement tourné qu'il ne l'avait cru d'abord. Dans sa première lettre il faisait entendre qu'il était dangereux que tu continuas à peindre, les couleurs étant un poison, mais il s'est un peu emballé, s'étant peut être simplement rapporté à des avoir entendu dire, lui même étant malade. Espérons donc que tu puisses continuer à travailler comme tu l'entends.* »

———

#64 Prenait-il des croquis avant de peindre ?

Quel dommage de n'avoir pas posé la question au professeur Ronald Pickvance et à Bogomila Welsh. Ils avaient toute une boite de (prétendus) dessins préparatoires sous le coude !

La science parle : « Toujours très soigneux, il commençait souvent par un croquis au crayon, au fusain ou à la craie. La technologie infra-rouge permet de dire avec certitude si la peinture recouvre un dessin… si toutefois la peinture n'est pas trop épaisse. » Et blabla technique sur l'utilisation du cadre de perspective dont les traces demeurent en fond de certaines oeuvres.

Citer l'intéressé n'aurait peut-être pas été un luxe. : « *Mais j'y suis arrivé maintenant de parti pris de ne plus dessiner un tableau au fusain. Cela ne sert à rien, il faut attaquer le dessin avec la couleur même pour bien dessiner.* » Dont acte.

#65 Avait-il un surnom ?

La notice évoque le *schildermenneke* dont certains l'avaient affublé à Nuenen sans s'aventurer plus avant.

Dans sa famille Van Gogh, tous avaient, comme il était de règle à une époque où les prénoms se transmettaient d'ancêtres en descendants, de père en fils et de mère en fille, pour bien marquer la branche, un diminutif affectueux (la chose a survit aux Pays-Bas où chacun conserve longtemps celui que l'on a choisi pour lui, ça évite de grandir.).

Il est donc hautement probable que Vincent Trucmuche, homonyme du grand-père, d'un oncle et d'un cousin, ait lui aussi écopé un surnom permettant de le distinguer.

Plusieurs dessins apparus à Breda, portent une signature « Vin » une fois doublée d'un *Vincent* nous grantissant qu'un *Vincent* a été surnommé *Vin*. Ils viennent du neveu du logeur de la mère de Vincent. Pour des raisons fantaisistes, le VGM (guidé par Van Tilborgh) a attribué le lot d'oeuvres dont ils sont issus à une femme dont le patronyme était Vincent. La chose est résolument absurde, on ne choisit pas pour une signature, un si court diminutif pour évoquer son patronyme. A n'en pas douter auteur de ces dessins, Vincent a dû être un temps surnommé *Vin*, diminutif courant, comme les Willem deviennent naturellement Wim, mais il n'existe pas de trace écrite connue pour le confirmer.

———

#66 Pourquoi avait-il du mal à vendre ses oeuvres ?

Variant la réponse déjà donnée, la notule risque que personne n'était intéressé par ses oeuvres hollandaises trop sombres, oubliant le florissant commerce des oeuvres des (autres) peintres de l'Ecole de la Haye qui avaient puissamment contribué à la fortune de Vincent van Gogh, l'oncle Vincent van Gogh.

Avec la palette plus claire, il faisait partie de l'avant-garde « avec Lautrec, Bernard ou Signac ». Bernard passe longtemps inaperçu et l'avant-garde est Seurat (dont Signac ne sera qu'un pâle imitateur agité). Les grands Impressionnistes qui ont ouvert la voie attirent les regards.

Si le rappel qu'il n'y a pas de surprise à voir qu'un artiste n'a que de minces de chances de parvenir vendre avant dix ans, n'est pas superflu, il aurait aussi fallu ajouter que, protégé par l'aide de son frère à qui il « vendait » son oeuvre à mesure, Vincent avait tout son temps : « *nous pouvons tenir encore quelque temps même sans vendre quoi que ce soit* » ; « *je serais beaucoup plus content de pouvoir carrément dire que tu préfères garder mon travail pour nous que de le vendre, que d'avoir à me mêler*

de la lutte d'argent dans ce moment », et autres « *certes je préférerais, moi, ne jamais vendre si la chose pouvait se faire* » ou : « *Qu'importe-t-il donc d'en vendre si nous ne sommes pas absolument pressés d'argent.* » Vincent pensait qu'il ne fallait pas vendre (pour rien) de peur de devoir racheter (trop cher) une fois la cote établie. La vérité est qu'il aimait ce qu'il avait fait et pensait que *sa peau* (qu'il avait mise sans retenue dans ses oeuvres) devait se vendre chèrement. Après sa *mue*, se faisant artiste, il lâchait : « *il est vrai que tout juste pour gagner mon pain j'ai perdu du temps* » depuis, il n'en avait plus à perdre.

Que les tableaux ne prennent de valeur que longtemps après avoir été la propriété des artistes le choquait, il l'écrit à Gauguin. Et Theo était mal à son aise pour promouvoir un artiste qui avait l'incommensurable inconvénient d'être son grand frère.

Intrigante est la dernière remarque de la notice : « *It's a shame, because he could have done with the money !* Révélateur ! Ainsi, au musée van Gogh, on pense qu'avec de l'argent Vincent aurait pu s'en sortir et que c'est honteux... que la source se soit tarie ? Quand ? Lorsque Theo écrivait à l'aube du mois funeste : « [Je] n'arrive pas encore à éviter des soucis à cette bonne Jo au point de vue de l'argent ». Et Vincent savait lire.

#67 Que signifiait, pour lui, l'art ?

« Il a joué un très grand rôle dans sa vie » Ah bon ? Ça l'intéressait déjà beaucoup quand il était marchand employé chez Goupil. Incroyable ! Il s'intéressait aussi à la littérature et à la musique. Renversant !

Un quidam a la naïveté de demander quel sens avait l'art pour le singulier qui a tiré le tapis faisant basculer l'art ancien et on répond qu'il s'intéressait beaucoup à ça !

J'exagère, la notice cite une phrase dans laquelle Vincent dit se débattre pour vivre et faire des progrès en art. Sublime.

#68 La maison jaune existe toujours ?

Le commentaire dit que malheureusement une bombe alliée destinée aux ponts sur le Rhône a rasé la zone.

Une bombe à développement durable, alors, puisque, le bombardement du 25 juillet 1944 achève la maison partiellement détruite par celui du 17 juillet. Voir Bogomila Welsh, *opus citatum*, pp. 27-29 .

#69 Quand et comment Vincent et Gauguin se sont rencontrés ?

La réponse est de nouveau presque satisfaisante. Elle serait même au cordeau s'il était vrai qu'à l'exposition au Restaurant du Châlet que Gauguin visite en 1887 à Paris, Vincent avait accroché « environ cent » de ses oeuvres à l'exposition, (sous prétexte que le les murs restaurant étaient assez grands pour accueillir cent peintures), s'il y avait d'autres exposants que Bernard, Anquetin et Vincent (pour lui ils étaient trois) et si la notice ne trichait pas en disant que pour Vincent une toile de Gauguin (achetée – trop ? – cher par Theo, 400 francs) était de la *haute poésie*. Vincent fait référence aux *Négresses* peintes par Gauguin, dont celles qu'il a échangées avec lui

#70 Voulait-il être célèbre ou simplement gagner sa vie ?

Seulement gagner sa vie dit la notice, sans aucun égard pour la renommée, puisqu'il écrit à sa mère : « *le succès est presque toujours ce qu'il y a de pire dans la vie d'un peintre* ».

Il n'était cependant pas sot au point de penser pouvoir vivre de son art sans être au moins un peu connu. Qu'on dresse la liste des écrivains inconnus qui vivent de leur plume. Quand, pour le rassurer, Theo lui écrit que ses oeuvres resteront, ou que lui même espère que cent ans plus tard elles seront vues *comme des apparitions*, la question de la postérité, donc de la célébrité est posée.

Lire entre les lignes de l'*aventurier non par choix mais par destin* donne parfois des pistes : « *Ce que Victor Hugo dit à propos d'Eschyle : On tua l'homme, puis on dit : élevons pour Eschyle une statue en bronze, me revient à l'esprit chaque fois que j'entends parler d'exposition des œuvres d'un tel, et je ne prête plus guère d'attention à la statue en bronze, non que je désapprouve l'hommage public, mais parce que j'ai alors une arrière-pensée : on tua l'homme. Eschyle fut simplement banni, mais le bannissement équivalait pour lui à un arrêt de mort – comme c'est souvent le cas.* »

#71 Où entreposait-il ses oeuvres ?

Sur place, ce qu'il n'envoyait pas à son frère qui finira par louer un mansarde chez Tanguy (que Vincent baptisa « *trou à punaises* »). Déménageant souvent dans d'assez mauvaises conditions il abandonne beaucoup. 70 études à la Haye qu'il ira rechercher plus tard ; tout l'atelier qu'il laisse à Nuenen finira oublié dans un grenier à Breda, il abandonne une série de tableaux qui le représentent mal chez les Ginoux en Arles, qui réapparaîtront sur le marché. Par chance, la notice évite ce que l'on trouve partout : « sous son lit » !

#72 Combien de langues parlées et comprises ?

Cette fois (la question déjà posée , voir #39 *supra*), l'allemand fait irruption « il s'est parfois aventuré dans la littérature allemande » Toujours pas de référence au long séjour en Belgique.

Les lettres écrites à Theo (qui travaillait à Paris) à partir de 1886 sont la preuve de ce qu'il n'avait aucune difficulté à s'exprimer dans cette langue. Les lettres en français adressées à d'autres correspondants ne prouvent apparemment moins, non plus que les huit conservées écrites en français depuis la Belgique, décidément mal aimée, six ans avant d'aller à Paris pour écrire dans un français parfait… à un frère avec qui il partage un appartement deux ans. Comprend qui peut.

———

#73 S'il était averti de son instabilité mentale ?

Quelques clefs, mais franchement insuffisant. La scrupuleuse honnêteté de Vincent sur son état – les crises qui l'abattent lui interdisent parfois toute activité – est exemplaire, mais c'est aussi la source fiable, l'unique source fiable de renseignement.

Son redoutable humour va jusqu'à moquer en peinture les conseils qu'on lui donne et ce qu'on lui reproche, fumer, boire *&c*. Il se peint avec le bandage sur la tête (Londres) ou bien dessine son attirail sans manquer sa blague à tabac, l'annuaire de la santé et la bouteille d'absinthe.

Pour illustrer son rétablissement, il écrit au peintre Arnold Koning il écrit « *En ce qui concerne les suites de la maladie en question, le mieux que nous ayons à faire, c'est de laisser débattre par les professeurs hollandais de catéchisme la question de savoir si je n'ai pas été fou, ou bien, (grâce à une présomption ne consistant en rien de moins qu'une espèce de maquette de*

sculpteur) si j'ai été considéré comme fou, ou si je le suis encore. Sinon, si je l'étais avant ce moment-là ; si je ne le suis pas au jour d'aujourd'hui, ou si je vais le redevenir. Vous ayant ainsi plus que suffisamment éclairé sur l'état de santé de mon esprit et de mon corps… »

Profitant de nouveau de l'occasion. Le musée illustre pour la seconde fois – voir *supra* # 13 (les superstitieux y verront un signe) sa notule avec le pastel de l'*Homme à la pipe* de Schuffenecker, étude préparatoire pour le *Portrait à la pipe* du même que le VGM et quelques-uns de ses semblables prétendent de la main de Vincent. Sut toutes ces questions, suiveur plutôt que promoteur, le musée recopie surtout des erreurs anciennes,

74 Vincent possédait des oeuvres d'autres artistes ?

On reprend « *la collection des deux frères* » sans dire que c'est par commodité. On prétend qu'elle est montrée au musée van Gogh sans dire qu'elle a été largement bradée par Johanna et qu'il s'agit d'un maigre reliquat. On oublie de dire que Vincent était le conseiller et l'entremetteur mettant Theo en relation avec les artistes. On escamote les échanges avec les peintres moins connus, ne gardant que Bernard et Gauguin. (Sisley, Pissarro ou Lautrec sont de si peu d'importance !) et on pleure sur le pauvre Vincent désargenté qui ne pouvait s'offrir que des épreuves imprimées. A ceci près, la notule est un nouveau sans faute.

#75 Gauguin jaloux de Vincent ?

Pour les savants, c'est « apparemment » l'inverse. Car la réputation de Gauguin était, disent-ils, établie quand ils se rencontrent en 1887. Curieusement, Gauguin part en Arles onze mois plus tard

pour être « lancé » par Theo. De plus, il faudrait choisir ; un peu plus haut, on nous disait que Vincent fuyait la renommée.

Avant que Gauguin le rejoigne en Arles, Vincent dit que sa venue augmenterait de 100% la puissance de l'atelier. Egalité parfaite et lucide.

Ils nous disent que *Vincent en était encore à développer son style.*

En Arles, Gauguin a un « complet béguin » pour les deux toiles de *Tournesols* que Vincent a pendus dans la chambre d'hôtes. Si peu qu'il prétendra plus tard que Vincent les a peint sous sa direction. Se présentant en inventeur du fameux jaune. Qui est jaloux ?

Deux ou trois formules chargent « l'illustre copain » : « *Je lui ai vu faire à diverses reprises des chôses que toi ou moi ne nous permettrions pas de faire, ayant des consciences autrement sentant — j'ai entendu deux ou trois chôses qu'on disait de lui dans ce même genre — mais moi qui l'ai vu de très très près, je le crois entraîné par l'imagination, par de l'orgueil peut-être mais — — assez irresponsable.* » Ça ne sent pas vraiment l'envie.

Si l'admiration — Vincent reconnaît la puissance de Gauguin — implique la jalousie, la notule a raison. Sinon, c'est de la conjecture infondée, à côté de la plaque, dérivant de la haute opinion que Gauguin avait de lui-même. Les Tartarin fascinent.

———

#76, S'il existe toujours des membres de la famille ?

Willem, un arrière petit-neveu que l'on voit parfois surgir en *pop-up* dans les publicités du musée, s'y colle en courant, pour répondre qu'il en est la radieuse preuve vivante. Il évoque la collection que gère sa famille et confie au musée. C'est grâce à grand-père que les oeuvres sont au musée, sans bien sûr dire que l'Etat néerlandais les

lui avait achetées sur des crédits spéciaux votés par le parlement (via à la fondation crée par grand-père pour bénéficier d'avantages fiscaux) pour la remettre aux soins de la Fondation dirigée par grand-père (aux Pays-Bas pragmatiques, tout s'arrange toujours.)

Willem dit sa fierté de travailler comme *ambassadeur du musée*. Une partie de son travail de représentant de commerce consiste à courir le monde pour tenter de placer des reproductions à 30 000 dollars pièce (9 toiles tirées à 129 unités chaque, cela permet de faire le calcul). Vendues par un Van Gogh, ça fait encore plus vrai.

#77 Vincent s'est peint souriant ?

Droit dans le mur, Non, il ne sourit pas, c'était la tradition et il n'avait pas l'intention de la changer, de plus il était comme ça ! Pas bien gai, le bonhomme !

Il ne peignait pas ses autoportraits pour apprendre à transmettre des émotions mais pour faire des expériences de couleur, de technique et de style de peinture, nous dit-on. Bingo ! L'*âme des choses* et au coeur des personnalités, Amsterdam ne connaît pas.

#78 Pourquoi Theo est mort peu après son frère.

La notice confirme, l'évolution de la syphilis le rongeait. Nul ne sait dire pourquoi la détérioration fut si spectaculaire.

Devenu fou il est interné deux mois et demi après la mort de Vincent, les remords précipitent parfois l'issue.

#79 Sa principale frustration ?

Il n'en a pas indiqué dans ses lettres déplore la notice qui devine. Le mal qu'il avait avec les portraits. Vincent se débrouillait bien avec les têtes, mais avait du mal à maîtriser le volume et la posture du corps humain.

Fantaisie, mais le soin a été pris de dire « s'agissant de peinture » évitant les sujets qui fâchent. La frustration venait d'un monde mal fait et de quelques beaux exemples d'abrutis croisés sur son chemin qu'il fustige à l'occasion. *Tant de peintres* qui le dégouttaient comme hommes, éventuellement. Ou d'autres : « *Sais-tu qu'encore aujourd'hui quand je lis par hasard l'histoire de quelque industriel énergique ou surtout d'un éditeur, qu'alors il me vient encore les mêmes indignations, les mêmes colères d'autrefois quand j'étais chez les Goupil & Cie.* »

#80 Pourquoi Arles ?

On ne sait trop dire : la ville était célèbre pour ses vestiges romains et chrétiens primitifs, mais, Plouf ! il n'en parle presque pas. Deux lignes de gagnées. On imagine qu'il visait Marseille à cause de Monticelli, mais ça ne convient pas beaucoup mieux. En désespoir de cause, la notice dit qu'il a en tout cas fait de beaucoup de beau boulot là-bas.

Sans vouloir ajouter à une discussion qui a vu tout et n'importe quoi, il faut tout de même signaler que Vincent dit tôt que, ce n'est point galéjade, les *Arlésiennes sont bien belles* et il n'est pas interdit de *chercher la femme*, d'autant que le jour où il loue la maison jaune, il remarque un inconvénient à sa situation : « *En tout cas l'atelier est trop en vue pour que je puisse croire que cela puisse tenter aucune bonne femme et une crise juponnière pourrait difficilement aboutir à un collage.* »

Sur ce chemin nous croisons : « *Gauguin et moi avions causé auparavant de de Gas et j'avais fait remarquer à Gauguin que de Gas avait dit ceci :... « Je me réserve pour les Arlésiennes* ». Ailleurs, à Theo « *Mon brave – n'oublions pas que les petites émotions sont les grands capitaines de nos vies et qu'à celles là nous y obéissons sans le savoir.* » Certaines subtilités échappent à la grosse cavalerie.

―――――――

#81 *Sa maman l'a poussé sur la voie artistique ?*

Le sélectionneur des questions semble affectionner les doublons. *Bis repetita*, Moe (*moedertje*, petite mère, pour les enfants van Gogh), bonne mère, re-merci Sigmund, a appris à ses enfants à dessiner. La notice tient à répéter que l'aîné ne montrait aucune disposition ni « aucun intérêt dans l'art », vers sept ans !

Pour excuser la mère, on trouve encore sous la plume de ces ingrats qui doivent leur droit de donner leur opinion au seul Vincent, que les nombreux échecs professionnels tourmentaient sa maman chérie et qu'elle n'est pas morte d'enthousiaste en le voyant embrasser une carrière d'artiste. Mais, mais, mais… ses parents l'ont malgré tout aidé financièrement. Amen.

―――――――

#82 *Quelle oeuvre du Rijksmuseum Vincent préférait à toutes ?*

Comme le petit malin grimé en naïf internaute (le directeur du *Rijks*, profitant de l'aubaine pour faire de la réclame pour sa boutique) qui pose la question, soit n'a pas pris le soin de regarder les réponses aux questions précédentes, soit s'inspire de des questions #17 et #53 qui évoquent *La fiancé juive*, je préfère me faire porter pâle pour la critique de ce commentaire. Mieux vaut

ne pas encourager les annonceurs. Leurs envahissantes pages de pub sont trop pesantes !

#83 Points communs entre musique et peinture pour lui ?

Même abstention que pour la question précédente, l'internaute est un comparse, directeur d'institution. Il est cependant trop tentant de glisser que si Beethoven était tellement sourd qu'il croyait faire de la peinture, pour Vincent c'était *quite the contrary*.

#84 Pourquoi Vincent aimait-il la musique de Wagner ?

Même droit de retrait que pour les deux questions précédentes l'internaute curieux est cette fois le directeur du *Royal Concertgebouw*. Visiblement le bel enthousiasme pour les 125 questions était retombé comme un soufflé et on rameutait les patrons des établissement autour du *Museumplein* pour poser plein de questions passionnantes sur le l'art de Vincent. Quand un savant reçoit le prix Nobel on lui demande généralement où il passe ses vacances, ses hobbies, combien il a de chats… *idem* ici.

#85 Si la première exposition Gogh au Stedelik Museum a été un succès ?

L'internaute acolyte est cette fois la patronne du *Stedelijk* situé entre le VGM et le *Concertgebouw* à l'opposé du *Rijks*. Même abstinence pour les mêmes raisons. Un principe étant un principe, on ne déroge pas. Je me prive d'un assaut contre quelques arrangements dont le fait que le directeur fut remercié en tableaux de sa sollicitude. Heureusement on ne fonctionne plus comme ça aujourd'hui.

Le Stedelijk, où nombre de Vincent avaient été mis en dépôt pour la famille était, avant l'ouverture du VGM en 1974, l'institution se préoccupant de l'art de Vincent, légiférant au besoin. Un jour de recherche dans les archives vangoghiennes, une dame responsable du service me dit après quelques échanges qu'il était agréable de voir un chercheur s'intéresser à Vincent. Je réponds qu'avec les conservateurs du VGM pour voisins, elle devait être gâtée et plus sollicitée par eux que par moi. Elle m'a assuré ne les avoir jamais vus.

#86 Qui furent ses meilleurs amis ?

Couplet sur le frère-ami Theo avant de passer aux choses sérieuses : Rappard, Emile Bernard et Gauguin. Bon. Rappard c'est épisodique et il y a comme un malaise avec cet aristo. Bernard est une connaissance devenue ami par correspondance et agitation posthume. Que ce petit camarade n'a dit d'où venaient ses 25 peintures de Vincent ! ; Gauguin n'a pas perdu de vue l'intérêt que représentait pour lui Theo *le froid hollandais* et a gravement nuit à la mémoire de Vincent avec divers racontars.

Pourquoi ne pas citer plus fiable : *Vous savez combien il a été mon ami et combien il a cherché à le montrer, il ne nous a laissé que la possibilité de nous serrer la main par dessus un cercueil, je vous la serre.* » Je sais que ce n'est pas tout à fait exact, je cite de mémoire le mot de condoléances de Lautrec à Theo. Vestige d'amitié vraie. Il y en eu d'autres, Eugène Boch, Mourier, Roulin mais à quoi bon ?

#87 L'absinthe a joué un rôle dans sa créativité ?

Heureusement la notule répond non. Peintre n'est pas un métier pour déchirés. Elle reprend cependant la salade de Signac (qui n'a

pas rencontré Vincent à Paris) mais le décrit rectifié au cognac. Que Vincent ait trop bu, pour s'abrutir un bon coup, est acquis, il n'en fait pas mystère, mais cela n'autorise pas à incriminer l'absinthe. Quand Vincent évoque les intoxiqués du breuvage alors à la mode, il parle d'eux et suppose que Monticelli ne fut pas aussi buveur qu'on le dit.

#88 Comment est-il devenu célèbre après sa mort ?

Comme c'est du remâché de la réponse à une question précédente la notice ajoute que Vincent est célèbre à cause de l'histoire de sa vie (un rien enrichie des mythes). Puisqu'elle s'amuse à répéter que sans Johanna rien n'aurait été possible, je ne peux que redire que si Vincent est connu pour ce qu'il est, c'est à cause de sa peinture que le plus étroit des artistes a prise en pleine figure… et ce sont les artistes qui font la reconnaissance des leurs. Sans Emile Bernard rien ne s'écrit sur Vincent, sans Gauguin, Leclerc aurait sans doute raté le coche. Lettres et oeuvres d'art survivent et parfois lorsqu'il s'agit de grands singuliers, la postérité s'en empare. Oreille coupée et suicide ont attiré l'attention, les lettres ont fourni aux historiens dix mille occasions d'illustrer leur propos. Mais sans les oeuvres ? On lit les lettres parce qu'il était ce peintre-là qui avait fait cette peinture et ces dessins-là.

Le mythe de Johanna procède de la vision post-moderne (et révisionniste) apparue avec l'ère catastrophique des catastrophiques managers qui vont jusqu'à s'inventer des devanciers pour se persuader qu'ils font l'Histoire.

#89 Quelle était pour lui sa plus grande réussite ?

Il n'a pas été explicite, dit la notule, il lui suffisait d'être dans la chaîne des artistes. C'est sec. Le réducteur aurait pu faire un petit effort par égard pour l'auteur de la question ?

#90 Avait-il du mal à se séparer de ses oeuvres ?

Ce n'est pas dans les lettres ! Il envoyait ses études à Theo dès que sèches. De toutes façons, il n'a pas vendu grand chose, il laissait ses oeuvres en dépôt et passait à autre chose.

Nous voilà bien lotis. Si Vincent envoyait à son frère si vite c'est qu'il était fier de son travail. S'il offrait de ses oeuvres en cadeau ou en échange, c'est encore qu'il était fier d'elles. S'il a peint diverses répliques c'était pour pouvoir vendre/échanger/donner et simultanément garder. Quand Gauguin demande les *Tournesols* (la toile aujourd'hui à Amsterdam), c'est non, suivi de : mais je veux bien faire l'effort de vous peindre une réplique.

Nomade désargenté, il n'a jamais les moyens de s'occuper de ce qu'il laisse derrière lui. Se replier sur le travail effectué nuit à l'artiste, l'encombre, l'empêche de continuer à travailler. Pour faire du neuf et Vincent n'entendait faire que cela, il faut bien que ce qu'il a produit parte. Tout ce qui compte part chez Theo.

Veut-il oui ou non récupérer tout ce qu'il y a chez Tanguy quand il croit en avoir l'opportunité, tout près de louer un atelier à Auvers ? Ce n'est pas dans les lettres non plus ? Ah bon !

#91 Que pensait-il du noir, l'utilisait-il ?

La réponse évoque la peinture sombre des débuts (toujours injustement flétrie par les gens pressés, il y a pourtant quelques joyaux) ce qui n'est apparemment pas la question posée.

Dire que Vincent a remplacé le noir par du bleu de Prusse aurait mérité la belle citation : « *Ensuite j'ai enfin une Arlésienne, une figure (toile de 30) sabrée dans une heure, fond citron pâle – le visage gris – l'habillement noir noir noir, du bleu de Prusse tout cru.* » La trempe du peintre apparaît.

———

#92 Pourquoi pareille admiration pour les estampes japonaises ?

La réponse dit quand il a acheté la première, sans dire qu'il s'agissait d'une mode lancée par quelques marchands qui vendaient de la nouveauté exotique à bon marché. Nombre d'artistes, dont Vincent, après d'autres, ont trouvé aux crépons d'extraordinaires qualités ; parmi elles, l'absolue simplicité d'images picturales frappantes et colorées et s'en sont inspirés.

———

#93 Theo l'a pressé d'utiliser des couleurs plus brillantes à Paris ?

Rappel que Theo l'a encouragé à peindre plus clair avant que Vincent ne quitte les Pays-Bas, mais, plus insolite, pratiquement personne n'y connaissait alors l'impressionnisme. Douze ans après la première exposition du groupe ? Une référence sans doute au mot attribué à Heine voulant qu'en cas de nouveau déluge il faudrait se réfugier au Pays-Bas où tout arrive toujours cinquante ans plus tard qu'ailleurs ?

Insolite pour insolite encore, et *attribué à* pour *attribué à,* la notule fait (presque) dire à Theo : « Je te l'avais bien dit » quand Vincent s'aligna sur la palette claire de ses contemporains.

Dans la réalité, c'est Vincent l'artiste et Theo le marchand qui sait ce qui est à la mode. Vincent ne semble pas avoir été particulièrement impressionnable. Lettre à Rappard : « *Le reproche que Herkomer adresse au* Graphic *et aux éditeurs ne tombe pas mal à propos. « Facilement vendable » est une expression affreuse. Je n'ai jamais rencontré un marchand qui n'en fût pas-saturé : c'est la peste ! L'art ne connaît pas d'ennemis plus terribles, bien que les managers des grands salons d'art aient la réputation de se couvrir de mérite en protégeant les artistes.- Ils ne les protègent pas bien. L'affaire se présente en réalité ainsi : comme le public s'adresse à eux et non aux artistes, ceux-ci sont réduits à avoir recours à eux, mais il n'y a pas un seul artiste qui ne porte dans son cœur une plainte exprimée ou refoulée contre eux. Ils flattent les pires penchants, les penchants les plus barbares et le mauvais goût du public. Suffit. Voici ce qui nous intéresse, vous et moi, dans l'exposé de Herkomer : dessinez fidèlement, soyez vrais, soyez honnêtes.* »

#94 Comment Vincent a-il tant pu varier son style ?

La notice dit qu'il est parti du dessin puis est passé à la peinture en suivant les canons du réalisme hollandais. L'Ecole de la Haye, qui devait un peu à Barbizon, passe à la trappe. Le style propre de Vincent est développé en Arles. C'est peut être pourquoi le VGM ne sait pas toujours reconnaître son style arlésien. Voir la glorieuse affaire du *Coucher de soleil à Montmajour* et quelques autres pour ne rien dire des oeuvres authentiques des autres périodes toujours recalées par les préposés du bureau des entrées amstellodamois

#95 Il conservait les réponses à ses lettres ?

Pour les comptables, une lettre est une lettre, plus il y en a plus on est content et la réponse se désespère de la disparition des lettres de Theo que Vincent est suspecté d'avoir flanqué dans son poêle

(sauf une quarantaine rescapée, avec la dernière dont la famille a longtemps cherché à dissimuler l'existence, elle contredisait trop clairement la légende).

Pour Vincent c'est un peu plus subtil que la notule le dit. Il ne regardait manifestement pas du même oeil les écrits des marchands et ceux des artistes : « *Je te renvoie ci-inclus la lettre de Tersteeg :* [Son excellence, le marchand, son ancien chef à la Haye qui lui barra toujours la route] *et celle de Russell* [John Petter, son ami peintre australien] – *il sera peut-être intéressant de garder la correspondance des artistes.*

La notice assure que Vincent a conservé les lettres que Bernard lui a écrites. Si si : « *He didn't have aspirations of publishing his own correspondence, but did keep the letters he received from Emile Bernard, for example.* » Quelle pitié que personne n'ait songé à les publier ou à y faire seulement allusion, sauf pour regretter qu'elles soient depuis toujours considérées comme perdues.

Bernard a conservé les lettres de Vincent et Vincent quelques-unes de celles de Gauguin, mais bon, tout ça vu d'Amsterdam, c'est un peu pareil.

#96 Où a-t-il appris à écrire avec tant d'éloquence ?

Un don, nous dit on. Son père pasteur – dont l'absence d'éloquence est souvent signalée – a également compté, il s'exprimait avec les mots de la Bible. Par chance, la notice dit Vincent grand lecteur, lui trouvant même ironie et humour que son boute-en-train de père pasteur n'avait pas dû lui insuffler.

Il ne serait pas venu à l'esprit du commentateur de dire que la vive intelligence de Vincent, accessoirement penseur, y était pour quelque chose. Pas seulement parce qu'il meurt à la fin.

———————

#97 Avait-il parfois eu le mal du pays ?

Le rédacteur qui a bien compris la question donne le relevé des endroits où Vincent a habité et choisit un passage de 1882 quand, vivant en ville, il dit être nostalgique de la campagne.

Cela permet d'éviter de remarquer qu'il a trouvé le débarras bon en quittant sa patrie avant de se couper la langue maternelle bientôt ravi d'être « avec les Français », ceux des Lumières et les égalitaristes de l'abandon des privilèges. Avant d'être artiste, il a vécu sa mutation à Londres comme un exil imposé et fut longtemps nostalgique de sa jeunesse.

———————

#98 Peut-être était-il homosexuel ?

Du miel ! Cela permettra d'illustrer la réponse avec le croquis du rut d'un couple hétéro. Pas d'indication dans les lettres, Vincent n'évoque que des femmes pour « tirer un coup ». Délicate, la réponse donne même le tarif de la passe.

Cela n'a pas empêché tout un tas de commentateurs d'évoquer une homosexualité plus ou moins latente. Le président d'une officine de psychanalystes avait identifié au premier coup d'oeil la fonction de la bougie sur le fauteuil de Gauguin. Il savait bien que sa lueur, dans ce tableau peint de nuit, n'était qu'un prétexte. Il savait aussi ce que signifiaient la blague à tabac et la pipe que Vincent avait peintes sur sa propre chaise, pendant du fauteuil.

#99 A-t-il pu être myope, parce que, sans lunettes, je vois les étoiles comme il les a peintes ?

La notice nous dit qu'il n'était pas myope, mais qu'il a pu bigler en lorgnant les étoiles. Ne s'arrêtant pas en chemin, elle ajoute que regarder à travers les cils crée du halo et que Vincent a ainsi peint ainsi sa *Nuit étoilée sur le Rhône*, mais qu'il a fait autrement pour l'autre *Nuit étoilée*. Bon sang, mais c'est bien sûr, on reste saisi par tant de perspicacité.

La seconde *Nuit étoilée* étant peinte d'imagination, il pouvait bien éviter de filtrer la lumière des étoiles avec la passoire de ses cils luisants.

#100 S'il a eu des élèves ?

Fier, le rédacteur, qui pense l'épisode qui suscite la question mal connu, risque que ce n'est sans doute pas la réponse que l'internaute attendait, mais que c'est oui. Il nomme les trois élèves qui ont reçu l'enseignement de Vincent à Eindhoven et en profite, petite manie locale, pour déplorer qu'il ne se soit probablement pas fait payer.

#101 Sa matière favorite à l'école ?

Le facétieux rédacteur répond qu'il séchait les cours, que c'était une forte tête (pourtant pas trop mal faite) et qu'il se fritait avec les profs trop stricts. Gentil anachonisme et racontars pour combler les lacunes. On ne sait pas grand chose des ses six années d'école et de lycée si ce n'est les prétendus souvenirs tardifs de sa soeur Lies, qui lui ont (rétrospectivement ?) fait collectionner les fleurs,

les cafards et les nids d'oiseaux que la notice évoque sans répondre à la question posée.

#102 comment s'est passé l'enterrement ?

La notice nous apprend que Theo est à ses côtés quand il meurt ce qui laisse supposer qu'il était bien le dernier à qui Vincent a parlé, (voir 37 supra).

Si elle dit aussi que Theo s'est occupé des papiers, elle néglige l'arrangement de la salle mortuaire par Emile Bernard, ne signale pas son compte rendu dans sa lettre à Aurier du surlendemain, non plus que sa peinture plus tardive figurant le cortège. Elle omet de signaler que, sur le faire-part, le rassemblement prévu à l'église fut biffé et que l'enterrement, sous un soleil de plomb, fut laïc. Elle n'indique pas que le faible nombre des assistants s'explique par la date et le court délai, que les amis ont porté la bière sur la charrette. Elle signale comme ami le docteur Gachet, que Vincent avait rejeté, ténor de cimetière qui y alla d'un *speach* embrouillé. Elle mentionne les fleurs jaunes noyant le cercueil, mais pas les amis dévastés.

#103 Son plus grand rêve ?

Toucher les gens, si possible en peignant un bon portrait, dit la notice qui en profite pour citer un passage dans lequel Vincent dit à sa soeur Wil qu'il fait un *métier sale et difficile*. Bon. ! Vincent rêvait d'un monde meilleur que celui qu'il jugeait *hostile* injuste et brutal et de *révolutionner la vieille société tout entière*.

Les choses étant ce qu'elles étaient, il aurait voulu vivre de son travail et être indépendant.

Objectif plus élevé encore, rêve plus fou, sa lutte artistique, celle de milliers d'Artistes sincères, visait à que l'on fasse la différence entre leur travail de (très haute) qualité et ce que les marchands toujours promeuvent : « *Ils flattent les pires penchants, les penchants les plus barbares et le mauvais goût du public* ».

Il avait rêvé de famille et d'enfants avant d'en prendre son parti – « la douleur morale m'en reste » – Malade, il aurait voulu que la plaisanterie des crises, que le *cauchemar* cesse. Peindre sans devoir se soucier du reste était sa grande quête et il y est parvenu... un temps.

Theo pas dupe, qui était, lui, soumis à ses patrons, opposera à des jérémiades : « Tu ne sais pas comme tu m'affliges quand tu dis que tu auras travaillé tant que tu sentiras que tu n'auras pas vécu. D'abord je crois que cela n'est pas vrai car justement tu vis & de la façon comme les grands & les nobles. »

#104 Sa relation avec la famille Roulin ?

Sa rencontre – pour la rédacteur de la notice qui ne manque jamais de conter à sa façon l'historique, on n'est pas historien de l'art pour rien – avec Roulin découle des envois de peintures à Theo. Première nouvelle. Piliers de bar, ils se sont rencontrés au café.

Pour la notice, Roulin était « entreposeur des posts », un peu comme un blog sans doute. Il n'était pas facteur, même si Vincent l'appelait ainsi. Il se trouve qu'on appelait les employés de la poste les facteurs et que Roulin avait bien été facteur.

Roulin a accepté de poser. Cela, au moins ne se chicane pas. Vincent a peint les membres de la famille en diverses occasions, même le bébé !, s'étonne le chroniqueur qui bien sûr ignore que

sur les six portraits de Roulin trois sont faux et qu'un portrait d'Armand n'a été tenu pour que très récemment pour ce qu'il est.

Il est bien signalé que Roulin s'est occupé de Vincent à l'hôpital et a écrit à vincent plus tard.

Si l'internaute est content de la réponse, il est accommodant, des dizaines d'informations plus averties sont à portée de clic sur le web.

#105 *A-t-il parfois détruit ses oeuvres ?*

La réponse rappelle qu'il a détruit ses oeuvres du Borinage, qu'il recouvrait parfois les toiles, par économie ou mal content, et donne un exemple.

Il faut ajouter « *je t'envoie toutes les études que j'ai à l'exception de quelques unes que j'ai détruites* », ou encore qu'il a laissé Theo juger de ce qui était digne d'être gardé dans son dernier envoi arlésien. « *J'enverrai ces jours-ci petite vitesse 2 caisses tableaux dont il ne faudra pas te gêner d'en détruire pas mal.* » Il y eut manifestement d'autres épisodes, de nombreuses oeuvres signalées manquent à l'appel et la probabilité qu'elles émergent est mince.

#106 *Pourquoi ses oeuvres sont si fidèles à la réalité ?*

Tandis que certains trouvent que ses oeuvres sont fidèles d'autres disent l'inverse, commente la notice qui, sûre de son coup, avertit : « n'oubliez pas que vous regardez avec des yeux du XXIème siècle »

Sentencieuse elle ajoute qu'au XIXeme, les choses étaient différentes. Petit tour par les Impressionnistes qui peignaient ce qu'ils voyaient et par Vincent qui voulait aussi exprimer quelque

chose. Exemple choisi un commentaire de sa chambre à coucher qui offre l'occasion de glisser que sa perspective était parfois « quelque peu branlante », sans dire aux les yeux de quel siècle elle branle.

Vincent avait en fait un oeil photographique redoutable, mais pour lui, « *Là où ces lignes sont serrées et voulues commence le tableau, même si ce serait exagéré* », fustigeant au passage « *la perfection photographique et niaise de certains* » que l'auteur de la notice semble regretter avec son plaidoyer pour une perspective plus stable. C'est fou comme les gens aiment légiférer en peinture *sans toujours voir de suite ce qu'il y a dedans,* comme disait Theo de Johanna.

#107 Des symboles mystiques cachés dans ses oeuvres ?

On rappelle qu'il était fils de pasteur, mais qu'il avait pris ses distances avec la religion et que, donc (sans doute), il n'est pas associé au mysticisme. *Geovah* pas le rapport avec la question.

La notice ajoute qu'il était parfois très explicite et prend l'exemple du fameux texte sur la volonté d'exprimer l'amour par le mariage des complémentaire… dont se sont emparés tous les adeptes du sens caché. Pourquoi, afin que les choses soient claires, ne pas citer Octave Mirbeau (même s'il n'a jamais travaillé au musée van Gogh) qui, en 1901, n'avait pas trop mal vu ? « *Van Gogh n'a qu'un amour : la nature, qu'un guide, la nature. Il cherche rien au delà, parce qu'il sait qu'il n'y a rien au delà. Il a même l'instinctive horreur des rébus philosophiques religieux ou littéraires de tous ces vagues intellectualismes où se complaisent les impuisssants, parce qu'il sait aussi que tout est intellectuel, de ce qui est beau… bêtement beau !* »

#108 Combien de temps lui prenait une peinture ?

La notice précise que ce fut un peintre assez rapide, mais que ce fut très variable, rappelant les innombrables études préparatoires et l'accouchement difficile des *Mangeurs*. Manque en contrepoint la fulgurance de l'*Arlésienne* (celle d'Orsay, pas la fausse du Metropolitan) « *sabrée en une heure* », ou « *trois quart d'heure* ».

Le contrepoint choisi est Auvers une peinture par jour. Tiens donc ! Comme le décompte de 63 jours travaillés est facile à établir et que une peinture par jour est la limite haute absolument indépassable même par lui, on se demande ce que les experts fricotent pour éviter de déclasser une quinzaine de pièces d'un corpus qui retient 78 toiles dont une série d'horreurs évidemment fausses.

109 S'il a rencontré Munch ?

La notice est très claire, c'est non. Ailleurs le musée, dira très probablement pas. Le seul endroit où ils auraient pu se croiser est Paris, où ils ont comme joué à cache-cache 1885 ; 1889 ; 1892 pour l'un, d'abord à un jet de pierre de chez Theo, 1886-1888 pour l'autre, peintres étrangers anonymes parmi les milliers.

La notice ne dit pas que Munch est à Paris en 1890 quand Vincent revient du Midi, trop compliqué, ni que tous deux sont passés à Anvers, ni même que Munch a, à coup sûr, vu (tôt) des Vincent, sans que l'inverse soit vrai. La promotion du Musée van Gogh qui allait avoir les deux stars à l'affiche a ensuite épuisé les parallèles possibles. Promotion.

#110 Son plus grand secret ?

Il n'était pas homme à ça et il n'y a pas de cadavres dans le placard, dit pertinemment la notice qui modère en ajoutant qu'il n'était pas toujours pressé de tout dire, comme pour sa relation avec Sien Hoornik à la Haye.

On peut ajouter, de manière plus générale, que lorsqu'il s'agissait de ses relations avec les femmes, la discrétion était la règle. Les informations n'étaient livrées que lorsqu'il ne pouvait faire autrement. On peut cependant parfois deviner, quand il se bagarre avec Theo pour obtenir un contrat sans contrôle de l'argent reçu, qu'il y a une femme derrière. Il n'a pas oublié le mariage manqué avec la cousine faute de pouvoir justifier de moyens d'existence. D'autant qu'il insinue que si son frère le lâchait, il trouverait peut-être quelqu'un d'autre pour le soutenir. On apprend un peu plus tard l'existence de la (riche) voisine, Margot qui vient de faire une tentative de suicide dans ses bras.

Ceux qui ont été tentés de comprendre, ce que, sou à sou, Vincent faisait de son argent en ont été pour leurs frais, il savait être discret. Ses lettres servaient souvent à remercier son « employeur » et à rappeler l'urgence du prochain versement, sans jamais laisser prise à un quelconque motif qui aurait pu conduire au rationnement.

#111 Comment se passe la restauration de ses oeuvres ?

La notice dit que c'est fait par les restaurateurs spécialistes du musée et que des chercheurs extérieurs travaillent pour connaître les couleurs… auxquelles on ne peut évidemment pas toucher.

La réponse vire ensuite sur l'aile pour dire que l'on peut aujourd'hui fabriquer des images digitales qui nous permettent de reconstituer les toiles avec des couleurs proches de ce qu'elles ont été au départ. Etait-ce bien la question ? Pas vraiment, mais

il faut bien se placer sur le marché de l'exploitation de la veine du « d'après » (les faux en 3D, les projections d'images, retouchées ou pas, en substitution ou en expositions entières, faux en série pour des films d'animation) toujours au nom de l'artiste.

───────────

#112 Que reste-t-il a découvrir sur lui ?

On sait presque tout grâce à la *Correspondance*, et les recherches techniques des dernières décennies nous ont beaucoup appris sur l'oeuvre. Mais il est plus difficile d'avoir des certitudes sur d'autres questions comme « Pourquoi a-t-il plutôt lu ce livre là plutôt que tel autre » Aie !, ou les interprétations psychologiques qui doivent encore être menées. Par pitié non ! Peut-être des lettres dans un grenier ou des oeuvres, mais c'est hautement improbable.

Que nenni ! Un certain nombre de Vincent sont tenus à l'écart par les employés du Musée van Gogh incapables de reconnaître son art et on ne dit rien de dizaines des gros secrets et autres squelettes dans le grand placard que sont les faux, par dizaines, encore au catalogue, victimes de l'acharnement thérapeutique de leurs défenseurs.

───────────

#113 Les Pays-Bas lui manquaient parfois ?

La réponse s'arrange. Elle bifurque sur la mère, qui n'est pourtant pas « les Pays-Bas ». Il n'est pas signalé qu'en quittant la Hollande il avait annoncé à sa mère et ses soeurs qu'il ne leur écrirait pas, nom plus que diverses pointes de vague à l'âme parfois induites par de rudes circonstances, comme sous les verrous d'Arles : « *Comment vont la mère et la soeur. N'ayant rien d'autre pour me distraire – on me défend même de fumer – ce qui est pourtant permis aux autres malades. N'ayant*

rien d'autre à faire je pense à tous ceux que je connais tout le long du jour et la nuit ».

La notice préfère voir de la nostalgie pour les Pays-Bas dans les dernières lettres en additionnant ce que Vincent dit avant de s'affranchir de la réclusion de Saint-Rémy « *Je pense beaucoup à la Hollande et à notre jeunesse d'autrefois* » précisant que c'est parce qu'il vivait à la campagne et qu'il aimerait bien revoir sa mère et sa soeur, jamais revues depuis cinq ans. Si cela suffit à la nostalgie…

#114 Vincent avait des craintes ?

Il n'était nullement une poule-mouillée, dit la notice qui saisit l'occasion pour répéter que sa vie sociale fut un échec complet et que sa décision de devenir artiste faisait suite à une profonde crise émotionnelle.

Elle souligne que son argent était une préoccupation fréquente, et cite une lettre dans laquelle il se dit avoir peur des dettes. Puis elle signale que sa maladie l'inquiétait au plus haut point, en disant que la chose peut se comprendre quand on vous dit que vous avez mangé de la peinture. Elle cite à juste titre : « *Je n'aurais peur de rien si n'était cette sacré santé.* »

Ce qui n'a peur de rien est l'illustration qui accompagne la réponse, le faux *Jardin de l'asile* donné par le fils Gachet au fils de Theo qui l'a déclaré faux et que le musée van Gogh défend becs et ongles pour donner l'illusion que ses experts ne se sont pas fourvoyés en le certifiant. Toutes les occasions de vanter cette copie sont bonnes. Quand on examinera les preuves de sa fausseté, ces braves gens auront bonne mine.

#115 Des van Gogh perdus dans le naufrage du Titanic ?

C'est possible, mais pour être sûr, il faudrait savoir ce qu'il y avait dans le bateau avant qu'il coule, dit très sérieusement le rédacteur. Il prend soin de dire qu'on ne savait pas alors où se trouvaient les oeuvres avant d'évoquer les pertes dues aux guerres mondiales ou aux incendies et de dire que la *Correspondance* et les catalogues suggèrent qu'il y a eu jadis plus d'oeuvres qu'on en connaît aujourd'hui.

La présence dans les catalogues voire le signalement dans la correspondance de Vincent n'est cependant un argument propre à faire changer les « opinions » des experts du musée qui tiennent nombre d'oeuvres à l'écart.

#116 Des dessins de Vincent enfant ont résisté au temps ?

On répète, petite fixette, que la mère de Vincent était assez bonne dessinatrice, mais que Vincent ne montrait pas de disposition ni n'était particulièrement intéressé par le dessin ou la peinture à l'école (ce que tout le monde ignore à peu près) sans égard pour la patte de dessinateur revendiquée en 1881.

Il n'y a pas de dessins de Vincent enfant, continue l'envolée. Les dessins autrefois acceptés, dont un réalisé pour l'anniversaire de son père, ont donc été déclassés. Il est vrai que leur authenticité reflétait une exceptionnelle précocité se mariant mal avec l'absence de don dont on nous bassine.

Les premiers dessins signalés datent de ses vingt ans, ce qui n'est pas vraiment l'enfance.

Pour comprendre, il faudrait mesurer le fossé entre faire quelques croquis et « *dessiner effectivement ce que je désire exprimer* » qui suppose de réinventer la roue ou de forger un style.

#117 Qui fut sa muse ?

La réponse disant qu'il en eut plusieurs dont Agostina Segatori dont il peignit au moins deux portraits est satisfaisante à condition d'oublier ses premiers déboires. Quand, à vingt ans, bien avant d'être artiste, il s'enflamme pour la poésie, une muse n'est pas loin. Malheureusement elle en épouse un autre. « *Une expérience amère m'autorise à dire : je parle comme un homme qui a été vaincu ; je l'ai appris à mes dépens.* »

#118 Quelle fut, pour son art, la meilleure année ?

Gagné ! Arles 1888-1889 est la bonne réponse.

#119 Qu'est ce qui a conduit aux Mangeurs de pommes de terre *?*

La réponse dit que le sujet des paysans à table était assez populaire à l'époque, façon de ne pas dire qu'une toile de Joseph Israëls, que Vincent admirait, a fourni l'idée, Vincent se dépassant pour rivaliser avec un de ses maîtres.

L'exploit que constitue la composition sous la lumière de la lampe avec les problèmes de forme et de couleur qu'elle posait est omis, comme l'est l'étude extrêmement poussée des visages et des attitudes.

#120 Pourquoi a-t-il souvent peint des vieilles chaussures.

La réponse signale les premières chaussures peintes en 1886 et 1887, puis les sabots de Saint-Rémy, zappant Arles. Il avait trouvé un nouveau motif et cela le branchait, il trouvait une certaine vie, voilà tout, circulez !

Les choses se sont passées autrement. Un grand marcheur tient à ses chaussures. Quand elles ne peuvent plus servir à marcher et que leur propriétaire dessinateur les abandonne pour d'autres, il les dessine. C'est ce qu'a fait Vincent à Bruxelles quand il a reçu une nouvelle paire. Le dessin, acheté à deux pas de là où Vincent logeait à Bruxelles existe, ses propriétaires ont lu une signature Vincent, mais le Musée van Gogh l'a contesté et il n'a jamais été publié. Il existe un autre dessin absolument certain et évident, lui aussi signé par Vincent, il a été montré à Bresda en 2003, mais le musée van Gogh a décrété contre toute évidence qu'il était faux et il sommeille.

Dans ses souvenirs de Vincent, Gauguin raconte, après coup, une histoire dont il ne se souvient plus très bien : Vincent avait conservé jusqu'en Arles ses souliers du Borinage. Ce ne fut évidemment pas le cas. Vincent a raconté l'histoire de vieux souliers du Borinage (abandonnés à Bruxelles) et cela est revenu à Gauguin qui, ayant écouté d'une oreille distraite ou oublié, a reconstruit une histoire. Le si singulier sujet des souliers ne pouvait le laisser indifférent.

#121 Quelles différence de style entre Arles, Saint-Rémy et Auvers ?

En Arles, style lâche, comme aux Pays-Bas, couleur en sus, avec parfois un zeste de pointillisme. Plus graphique comme dans ses dessins à Saint-Rémy. A Auvers, même tendance mais plus rond.

Non, ce n'est pas de l'humour mal placé, c'est vraiment ce que la réponse donne. Et, pour l'illustrer, un Seurat.

#122 Alcool, drogues, pour peindre ?

Vincent avait toujours la pipe au bec, buvait trop à Paris, mais sans doute pas lorsqu'il peignait.

A l'exception d'une pochade ou l'autre, on peut tenir cela pour acquis. Comme le dit la citation judicieusement choisie, il faut avoir l'esprit clair pour faire ce qu'il faisait « *comme un acteur sur la scène dans un rôle difficile – où l'on doit penser à mille choses à la fois dans une seule demi heure.* »

Sans compter qu'il fallait en prime écrire les dialogues à mesure. Après l'effort, il en allait parfois autrement, mais ce n'était pas « pour peindre ».

#123 A-t-il manqué un sujet qu'il s'était promis de traiter ?

La notice a raison de dire qu'il aurait aimé faire bien des portraits d'autant qu'il définit le portrait comme son genre préféré, mais il faut élargir.

Un monsieur qui a mille idées sans cesse, qui peint comme il respire, dont les coups de brosse vont *comme une machine*, qui tombe jusqu'à une peinture par jour, comme à Auvers, et des merveilles plus d'une fois sur deux, a manqué bien davantage qu'il a réalisé.

Il se préoccupait en permanence de l'ensemble de son oeuvre, il le dit tôt et cela l'a conduit à s'interdire quelques tentations « *Si je me montais, mon cher frère, davantage le cou je ferais toujours ainsi, je boirais avec le premier venu et je le peindrais – et cela non à la peinture à l'eau mais à l'huile, séance tenante à la Daumier. Si j'en faisais cent comme ça il y en aurait des bons dans le nombre. Et je serais plus français et plus moi – et plus buveur. Cela me tente tant – non pas la boisson mais la peinture de voyou. Ce qu'ainsi faisant je gagnerais en tant que quant à l'artiste, le perdrais-je en homme ?– Si j'avais la foi de ça je serais un fameux toqué – maintenant je n'en suis pas un de fameux – mais tu vois je n'ai pas l'ambition de cette gloire-là suffisamment pour mettre le feu aux poudres.* »

#124 Expressionniste ?

La notice a raison de s'appliquer à priver (rétrospectivement) de leur idole les expressionnistes qui, pour s'auto-promouvoir, brandissaient l'image tutélaire de Vincent, il n'était pas l'un des leurs.

S'efforçant de faire un peu de ménage dans le ciboulots de camarades égarés, il dit à son frère : « *j'ai écrit à Bernard et aussi à Gauguin que je croyais que la pensée et non le rêve était notre devoir, que donc j'étais étonné devant leur travail de ce qu'ils se laissent aller à cela.* »

Elle a évidemment tort de dire : « *Just like this group of artists, Van Gogh used exaggeration in his works.* » Vincent qui précède ne peut pas faire *comme eux*, en revanche eux peuvent faire *comme lui*. Penser a ses règles.

Vincent reste à peu près dans clous de représentation de la réalité quand les expressionnistes pensent la survoler, on en conviendra, mais ce n'est qu'à peu près. Ses choix coloristes, par exemple, n'ont rien de réel, ce sont souvent des *a priori*, de l'arbitraire. Certaines de ses formes procèdent de la même approche. Theo le voit bien qui

cherche à mettre le holà : « *tu t'es risqué jusqu'à l'extrême point où le vertige est inévitable* » imaginant que là commence la peinture d'halluciné.

La notice nous assure que la peinture expressionniste est plate, délaissant le sens de l'espace. L'espace a donc en sens.

———————

#125 Pourquoi Munch et lui semblent-ils parfois si proches ?

Ils sont sentimentaux, ont vécu à Paris et se sont inspiré de Gauguin. Ils ont tous deux tracé leur propre route utilisant des styles divers qu'ils combinaient. Sans s'inquiéter de produire des oeuvres attrayantes, sans s'embarrasser de style ou de technique, ils voulaient transmettre de l'émotion grâce au pouvoir d'expression de leurs oeuvres.

Après ces naïvetés, le commentateur donne la vraie raison du rapprochement : tous deux sont célèbres et une des questions fréquemment posées au VGM serait de demander où on peut voir *Le cri*.

C'est justement parce que les visiteurs, seul leur nombre importe, confondent à peu près tout que les musées peu regardants leur vendent n'importe quelle salade, faux inclus.

Les questions ont changé. Au moment de la polémique sur les faux que le musée protège, le directeur du VGM se plaignait dans la presse des requêtes des visiteurs demandant où on pouvait voir les faux et, non plus, comme d'ordinaire, où se trouvaient les toilettes.

*

* *

On l'aura compris à la lecture du florilège, il ne s'agissait pas de calomnier les experts du musée Van Gogh, et de les présenter comme une amicale d'incapables, mais de le montrer.

L'émergence d'imposteurs accrochés aux reliques des grands noms n'a rien d'une nouveauté. Un certain Vincent, avait, en quelques lignes éclairantes, résumé le navrant constat : « *Des hommes du genre employé, qui ne seraient pas montés à la surface à une époque difficile et noble, arrivent à s'imposer. C'est ce que Zola appelle le triomphe de la médiocrité. Des coquins et des nullités occupent la place des travailleurs, des penseurs et des artistes, et l'on ne s'en aperçoit même pas.* »

Five Sunflowers on display together !

Tout de suite les grands mots ! « Vincent van Gogh a peint différentes versions des fameux tournesols ». Le début du message envoyé par le musée van Gogh aux abonnées à son fil de nouvelles, le 11 août 2017 convient presque. Au moment où Vincent les peint, les *Tournesols* ne sont pas fameux : « *J'ai pris avant d'autres le Tournesol* ». Ils vont le devenir.

Le communiqué continue : « Cinq de ces peintures sont actuellement exposés dans des musées aux quatre coins du monde, mais elles vont maintenant être réunies sur Facebook. » Pile au moment où le patron du réseau social annonce son intention de lutter contre les fausses nouvelles. La phrase est correcte au « de ces » près. Les cinq peintures réunies ne sont pas toutes de Vincent. Quatre sont de lui, la cinquième est un faux van Gogh qu'il s'agit de garantir.

Personne n'est censé ignorer cette fichue « cinquième ». Elle a été la toile la plus chère du monde, grâce à ceux qui l'ont tenue pour authentique, qui lui ont fabriqué de faux papiers et qui l'ont promue lors de sa mise aux enchères à Londres en 1987. « Le van Gogh le plus cher jamais vendu » pour les marchands de boniments et leurs dupes. Le faux le plus cher du monde, pour qui connaît le dessous des cartes.

La maison de ventes Christie's, alors anglaise, a assuré la vente à Londres et c'est la raison pour laquelle l'initiative du rapprochement des cinq *Tournesols* est présentée comme une initiative de la *National Gallery*. Présentée comme exemplaire, la « collaboration globale »

est un faux nez du musée Van Gogh tirant les ficelles, poussant ses pions et mouillant les *Brits*.

Les experts anglais ne peuvent vivre avec l'idée d'avoir été incapables de mesurer que la toile était fausse. Seule solution : adhérer aux conclusions de ceux qui ont rendu le faux vrai.

C'est si net. Lorsque l'authenticité de la cinquième toile a été contestée, Ronald de Leeuw, le directeur du musée van Gogh a trouvé à s'employer ailleurs. Il a été remplacé par John Leighton, conservateur des peintures de la *National Gallery* en poste lors de la vente. Son successeur au musée Van Gogh, Axel Rüger sera aussi un ancien de la *National Gallery* (pas vraiment spécialiste du bon siècle).

Avant la vente, la peinture était exposée à la *National Gallery*, quel meilleur moyen de donner le sentiment de son authenticité et de doper son prix. Après la vente, bien que vendue (au double de l'estimation haute) par une firme privée, Christie's, à un client étranger (la compagnie d'assurances *Yasuda Fire and marine corporation*, devenue depuis Sompo), la toile était encore en dépôt à la *National Gallery*. Le marché est ainsi fait, les musées sont parfois la vitrine des marchands (ils s'en offusquent parfois, comme l'a fait Philippe de Montebello, aujourd'hui galériste, après la vente du *Portrait du docteur Gachet* qu'il avait hébergé au Metropolitan Museum of Art avant le record en 1990).

John Leighton – Sir John Leighton par la suite – est directeur du musée van Gogh quand la toile japonaise est certifiée par ses services en 2001. La toile est alors mise en cause depuis quatorze ans. Il était plus que temps de sévir, toutes les tentatives, toujours plus ou moins patronnées et cautionnées par Amsterdam, qui ont cherché à prouver l'authenticité se sont soldées par des fiascos.

Rien ne pouvant rester en l'état, l'initiative du 14 août 2017 rassemble les membres d'un club très fermé, celui des hébergeurs de grandes toiles de *Tournesols*. Des amis. Londres et Amsterdam sont unis comme les doigts de la main. Christopher Riopelle, le spécialiste des peintures de la *National Gallery*, est un ancien du *Philadelphia Museum of Art* qui possède une réplique des grands *Tournesols*. Le musée van Gogh est le débiteur du musée de la compagnie Sompo qui lui a offert une nouvelle aile pour quelque vingt millions de dollars. Seule la Neue Pinacothek de Munich est un peu à part, mais elle ne pouvait pas ne pas se joindre.

Cinq musées se liguent donc pour vanter les cinq toiles attribuées à Vincent. Le « *Live broadcast schedule* » du 17 août 2017 donne la parole aux cinq collègues : M. Riopelle depuis Londres, Axel Rüger depuis Amsterdam, Nadine Engel depuis Munich, Jennifer Thompson depuis Philadelphie, puis, depuis Tokyo madame Shôko Kobayashi pour le *Seiji Togo Memorial Sompo Japan Nipponkoa Museum of Art,* Tokyo.

Les exposés des cinq intervenants, que l'on pourra consulter sur *Facebook* : https ://www.facebook.com/VanGoghMuseum/videos/10159211486950597/, seront ensuite mis à la disposition des internautes sur d'autres supports, comme YouTube. Tous affirment de l'authenticité des cinq toiles. On trouvera, dans les courriers que j'ai adressés à chacun des *speakers*, des preuves définitives de la fausseté de la toile japonaise, des précisions sur l'ordre de réalisation réel des quatre toiles authentiques de Vincent et diverses observations sur le nécessaire respect de la mémoire de sa mémoire bafouée.

J'ajoute ensuite les courriers adressés à Gabriele Finaldi, patron de la *National Gallery,* et à Vincent Willem Van Gogh, un arrière-petit-neveu homonyme de Vincent Van Gogh, ambassadeur du musée Van Gogh, qui ont inconsidérément mouillé leur chemise

dans cette aventure qui a, entre autres, le funeste inconvénient d'être indigne.

Est-il besoin de préciser qu'à l'exception de Nadine Engel qui remerciait du *feedback*, présentait des excuses pour d'éventuelles présentations incorrectes et promettait de transmettre au curator compétent, il n'y eut pas de réponse.

Il n'y en eut pas davantage lorsque je pris soin d'avertir de la méprise le *Tate Gallery* qui montrera les *Tournesols* de Londres comme un original de Vincent datant de 1888.

Il était à prévoir qu'Amsterdam n'allait pas baisser les bras et tenter d'organiser la riposte avec les méthodes qui sont les siennes depuis l'arrivée de managers. Donner le change, décréter que tout est clair et veiller à l'illusion que l'on travaille beaucoup pour mieux maquiller. Le musée van Gogh a prévu une exposition *Van Gogh et les Tournesols* pour l'été 2019 ainsi annoncée.

21 juin au 1ᵉʳ septembre 2019 :

> Le célèbre tableau *Tournesols* (1889) de Van Gogh est le rayonnant point de mire rayonnant de cette exposition estivale, dans laquelle seront présentés les résultats des recherches techniques récentes sur cette oeuvre. L'exposition présentera également la genèse fascinante de ce chef-d'œuvre. 25 œuvres de la collection du musée seront utilisées pour illustrer l'importance des tournesols pour Van Gogh. Quelles étaient ses ambitions avec ce sujet et quelle en était l'importance pour lui ? *Van Gogh et les tournesols* examine également les questions posées par les restaurateurs 130 ans après la peinture. Les couleurs ont-elles changé au fil des ans ? Qu'est-il arrivé à la peinture après qu'elle a quitté l'atelier de Van Gogh, et comment préserver au mieux l'oeuvre pour les générations futures ?

Les courriers qui suivent sont évidemment redondants, mais, les responsabilités n'étant pas les mêmes, il n'aurait pas équitable de tenir les différents responsables pour coupables du tout.

A M. Christopher Riopelle, *curator,* National Gallery, London

Le 1er septembre 2017

Cher Monsieur Riopelle,

Je ne sais si vous connaissez bien la toile japonaise, le temps où la *National Gallery* l'hébergeait est bien lointain, mais c'est vraiment une horreur.

Les couleurs sont sèches, elle a été peinte très laborieusement, son auteur était un maladroit, le dessin est partout absolument mauvais et les choses aussi irréalistes que la tige qui traverse la feuille, la tige cassée, le pot bancal en forme de poche sont inadmissibles pour Vincent, très grand peintre.

Il ne fait aucun doute que cette toile n'est pas de lui. Je ne suis pas, loin s'en faut, le seul à le dire. Ecouter Shôko Kobayashi énumérer quelques-unes des singularités de sa toile, fournit déjà des raisons d'inquiétude. Le simple signalement de l'absence de contraste marqué écarte la main de Vincent en Arles, puisque la profondeur et la définition caractéristiques de cet immense dessinateur et de ce brillant coloriste ont disparu. Ce n'est pas au profit de la douceur, puisque la toile est hirsute et confuse à la fois.

On ne peut pas laisser passer sans réagir la promotion faite sur *Facebook,* ou *YouTube,* qui évoque « *five of the most famous pantings in the world* » — même s'il n'y a aucune discussion sur ce point, la (tellement chère) « cinquième » a contribué à rendre les quatre versions authentiques plus fameuses encore.

Authentique drame de nos temps de communicants, le faux équivaut le vrai, vit à ses côtés, le surpasse parfois. They are not « *all by the same artist Vincent van Gogh* ». Ce n'est pas, contrairement à ce que vous affirmez, affaire de *subtly different works,* de *subtle distinctions between the paintings.*

Tout le drame est que ce que vous appelez : *the extraordinary story*. Une histoire peut se construire *afterwards,* devenir toujours plus extraordinaire au fil des récits, jusqu'à s'arranger en bible. La peinture, la seule peinture, est une autre affaire, autrement sérieuse, de savoir-faire individuel.

Je ne crois pas au discours disant qu'il est à jamais impossible que ces oeuvres voyagent et ne puissent pour cette raison jamais être montrées ensemble, même si Munich insiste. Laquelle est en si piètre état qu'elle ne puisse supporter la plus petite vibration ? La Sompo ? C'est un pigeon voyageur, vous le savez comme moi. Christie's ne s'était pas gêné pour la trimbaler, Monsieur Goto, son acquéreur, jurait de l'exposer partout. Elle a fait un *pit stop in Amsterdam* avant *Chicago and back to A'dam*. Une raison moins glorieuse pourrait nicher ailleurs. Les cinq toiles ensemble sous les projecteurs seraient à tout coup victimes d'un délestage. Il n'y a que quatre places. Il suffit d'ailleurs d'écouter attentivement les cinq vidéos pour remarquer que chacun des défenseurs contredit l'autre, et tous s'opposent aux mots et aux préoccupations de Vincent.

« *Summer 1888* », *for your version, is just wrong*. Vos *Tournesols* ne font pas partie de la série de quatre peintures réalisées par Vincent cet été-là. Pensant sans doute qu'il s'agissait d'un débat entre amateurs et professionnels, comme ont tenté de le faire accroire quelques brutes amstellodamoises, vous ne vous êtes manifestement pas intéressé de près au débat pourtant crucial de savoir quelle était le véritable ordre de réalisation. Un peu tout de même, puisque j'entends que vous ne croyez pas très fort à ce que vous soutenez. J'en veux pour preuve deux ou trois de vos remarques comme : « *Probably in August* ». Les *Tournesols* que Vincent a peints en 1888 ont été peints en août, c'est certain, mais quand on doute de la réalisation de la toile de la *National Gallery*, en août, alors, un *probably* s'invite au mauvais endroit. Comme : « *almost certainly [...] done in early 1889* » pour la version d'Amsterdam. Incertain, donc. Ou encore « *two sessions of high creativity* » tandis que, pour admettre la toile japonaise parmi les toiles authentiques, il faut fatalement défendre trois sessions distinctes.

Contrairement aux brutes, vous vous intéressez à la relation Vincent-Gauguin. Oui ! Même si ce n'est pas explicitement dit, on doit considérer

que les *Tournesols* échangés en 1887 et la probable venue de Gauguin poussent Vincent à reprendre « *la fleur* », même si vous allez trop loin en disant que le projet est d'inventer « *a new style of painting* ».

Oui encore, pour le fait que Gauguin avait compris que c'était le grand sujet de Vincent. Oui encore, la simplification des formes et la tendance de l'abstraction pour Gauguin *vs* : « *stick with the motive in front of him* » et la lumière exacte, pour Vincent. Mais, si l'on dit tout cela, il faut, pour que ce ne reste pas une menée théorique hors contexte, en déduire des conséquences pratiques.

Gauguin n'a *donc* pas peint Vincent en train de copier son original d'août contrairement à ce qu'affirme M. Axel Rüger avec son bel aplomb d'enthousiaste. Gauguin a représenté Vincent peignant un bouquet de *Tournesols* sur le motif, il a placé sur la toile le vase rempli de fleurs d'après lequel il peint. C'est une oeuvre d'imagination, une composition à sa manière, qui illustre le débat qu'ils ont, débat bien plus large, puisque Monet, pour ne citer que lui, était sur la même approche que Vincent : tout d'après nature.

Il faut continuer. Lorsque deux artistes travaillent ensemble, comme s'usent deux objets frottant l'un contre l'autre, l'approche de l'un déteint sur celle de l'autre. La seconde version des *Tournesols sur fond jaune* sera fatalement la toile qui va vers la stylisation, ce sera celle dans laquelle la main est plus douce, et celle qui reflétera leur débat coloriste, la plus jaune. Ce sera aussi la meilleure et la plus libre des deux, puisque Vincent, débarrassé des difficultés liées à la construction de l'image, s'améliore en se copiant. Aucun doute, selon vos critères, votre toile est la réplique de janvier 1889.

Jennifer Thomson, qui ne s'aventure guère, voit pour sa part dans la toile Philadelphie davantage de touches rythmées, « *a sense of patterning* ». Les mêmes raisons, et quelques autres, m'ont conduit à déduire l'ordre de réalisation. Après, seulement après, je suis allé chercher des arguments pour convaincre ceux que ce genre de subtilités n'atteint pas. Incontournable, la *Correspondance* est formelle.

Le fond de l'original d'août est *jaune vert, dixit* Vincent. Il n'y a pas de vert dans le fond de votre toile, ce n'est pas l'original. Je sais que, s'inspirant de leur ami Roland Dorn, Van Tilborgh et Hendriks ont chaussé des lunettes vertes pour trouver un *overlay* – un « *layer* » de vert, presque imperceptible – pour tenter de faire coïncider les mots de Vincent et le fond la toile de la *National Gallery*, mais c'est là bien grossière manoeuvre. La peinture est absolument neuve quand Vincent signale sa naissance et son fond *jaune vert*. Au diable l'*overlay*.

On sait aussi, il suffit de comparer, que la toile japonaise est une copie de votre toile. Je n'insiste pas, tout le monde en a convenu et la Yasuda le répète dans le *show*. Cela balaie, dès que l'ordre de réalisation original/réplique est rétabli, l'exécution de la toile japonaise « en décembre 1888 », inventée par Hendriks et van Tilborgh. Vous en conviendrez, personne ne copie un tableau qui n'existe pas encore.

Combien de (grandes) toiles de *Tournesols sur fond jaune* pour Vincent ?

Une toile, selon la correspondance de 1888. Une toile, dans la lettre de Gauguin de mi-janvier : « *une page parfaite d'un style essentiellement Vincent* ». Une toile, dans la réponse de Vincent à la demande de Gauguin. Une toile, dans la lettre qui explique à Theo pourquoi Vincent n'a pas voulu donner son original : « *catégoriquement je garde moi mes Tournesols en question* ».

Deux toiles, une fois que Vincent a réalisé « *la répétition de mes Tournesols* » Deux toiles, car il le dit en évoquant sa *Berceuse* dont il possède « *également 2 épreuves* ». Deux exclut trois.

Au 3 février 1889, il est ainsi plusieurs fois certain que Vincent n'a pas peint de « troisième version ». Il est non moins certain qu'il n'en peindra pas, car cette troisième est peinte sur jute. Vincent ne peint plus sur jute après le 12 décembre 1888, depuis qu'il sait que la peinture n'adhère pas sur ce support.

La lettre de Gauguin de la mi-janvier, qui demande la toile d'Amsterdam et décrit le rentoilage, n'est évidemment pas pour encourager à s'échiner sur ce tissu tout juste bon à fabriquer des sacs. Elle dit en outre que

les *Vendanges*, sur jute, sont en totalité écaillées. Vincent, qui réalise une oeuvre qu'il espère durable, ne touchera plus jamais au jute.

S'il reste un coupon du rouleau, appartenant en propre à Gauguin après la rupture du contrat, Gauguin l'a pris avec lui et il est chez son ami Schuffenecker qui l'héberge à Paris. Emile Schuffenecker chez qui apparaîtra la toile japonaise, qui est, on ne le dit pas assez, peinte sur un carré de jute, trop petit pour une toile de 30, auquel on a ajouté des bandes sur les côtés. Voici ce qu'écrivait Christie's en 1987, se dispensant, bien sûr, de le faire figurer dans la notice de vente pour ne pas nuire au commerce : « *Along the bottom edge of the canvas, there is a pattern of ondulations caused by a strip of cloth inexpertly added to extend the edge of the picture. There are similar strips of added cloth at the sides but these have been fitted out without causing any distortion of the canvas. At the top edge there is a 6 cm strip of canvas added and this cloth is of a different texture.* »

Les petits finauds à la Roland Dorn (le mariole qui a fourni la miraculeuse « provenance Johanna van Gogh » permettant à Christie's de vendre aux peu méfiants japonais), qui s'étaient appliqués à inventer des « *blank spots* » dans la *Correspondance*, pour placer, contre toute évidence, la toile japonaise après début février et avant l'envoi des originaux à Theo van Gogh début mai 1889, voient aussi leurs élucubrations censurées par la *Correspondance*. Un an plus tard, Vincent répète l'offre d'échange à Gauguin. Dans son courrier du 12 février 1890 (lettre 854) à Theo, on lit : « *Dites lui surtout bien des chôses de ma part et s'il veut il prendra les répétitions des Tournesols* ». Il a proposé deux toiles de *Tournesols* à Gauguin, *la répétition de* [ses] *Tournesols*, il dit bien que Gauguin peut prendre (toutes) *les* répétitions des *Tournesols*. Il y a *en tout* et pour tout deux originaux (Munich et Amsterdam) et deux répétitions, *les répétitions* disponibles pour l'échange (Philadelphie et Londres).

Dire quels Tournesols sont peints en premier demeure essentiel. Je me figure que ce n'est qu'accessoire pour vous, puisque votre commentaire, toujours présent sur le site du *Philadelphia Museum of Art*, se dispensait de trancher entre original et répétition et donnait trop de toiles peintes avant l'arrivée de Gauguin.

Les autres intervenants du *live* insistent tous sur le nombre de toiles des séries et sur l'ordre, il n'y a plus le choix. Je vous épargne d'autres preuves que la toile de la *National Gallery* est une réplique, mais en voici tout de même deux pour éviter de s'égarer en débats spécieux.

Si le fond de votre toile est (partiellement) peint avant les fleurs, c'est pour gagner du temps. C'est un attribut de réplique. Quand Vincent peint un original, il peint le sujet, qui le contraint (« *to capture life exactly as it was »,* selon vos mots), *avant* le fond qu'il peut harmoniser à sa guise.

L'histoire de 15 fleurs, dont une fleur ajoutée est une esquive et une sottise. Le 9 septembre 1888, alors que ses *12* et *14 Tournesols* sont secs, fonds compris, Vincent dit *14* fleurs. Il n'y a donc pas eu alors d'ajout de fleur(s) sur un fond frais. Pour lui, il y a toujours 14 tournesols. Si le décompte des fleurs et boutons amuse les comptables, c'est leur problème, qu'ils aillent faire joujou avec leurs chiffres, nous parlons d'art et d'artiste. Retour à la case départ, Vincent peint le fond jaune *de sa réplique* avant de peindre la fleur en bas à gauche.

L'autre preuve est celle que j'évoquais dans les courriers que je vous ai adressés précédemment. Les clous qui retenaient les baguettes sur les châssis des originaux quant Vincent les envoie à Theo sont toujours visibles sur la radiographie de la toile d'Amsterdam qui a gardé son châssis d'origine (la toile de Munich a perdu le sien). Ces longs clous (à petite tête) ne servaient pas à fixer de la toile sur un châssis, ils tenaient les baguettes.

Quand, quatre mois après la mort de Vincent, un inventaire de la collection de Theo est dressé *(so called Bonger list)*, les quatre toiles que Vincent signale s'y trouvent. L'identification est absolument certaine, dès que l'on a établi l'ordre de réalisation : Amsterdam #19, Munich #94. Les répétitions, qui n'ont pas été échangées avec Gauguin, qui n'ont jamais été exposées et qui avaient été envoyées roulées avec des répliques de *Berceuse* (#192 et #193) sont : #194 Londres et #195 Philadelphie.

Et quatre, évidemment quatre, seront cédées par les héritiers de Theo Van Gogh , dans cet ordre : Philadelphie, 1894, Munich, 1905, Londres,

1923, la dernière étant celle d'Amsterdam lors de l'acquisition de la collection par l'Etat néerlandais en 1962.

La toile de Philadelphie était restée à Paris chez Julien Tanguy qui la prête à une exposition montée par Emile Bernard en 1892 et sa *douceur* est alors évoquée.

Il n'y a nulle part de place pour une cinquième version, malgré une centaine de références diverses aux *Tournesols* avant l'apparition de la toile japonaise chez Schuffenecker en 1901 (lequel restaure – en secret – votre toile en recollant les écailles qui se sont détachées, car Johanna van Gogh a roulé la toile avec la peinture à l'intérieur). Les tentatives pour placer la toile de Tokyo, oscillent toutes entre incompétence et, malheureusement, fraude scientifique.

Les questions d'authenticité ne peuvent de toute façon se réduire à des opinions, sauf à vouloir contester le savoir en tant que savoir et ouvrir grand la voie à toutes les impostures.

Pour la petite histoire, puisque vous regrettez le choix des *trustees* d'avoir laissé filer le *Portrait de Roulin,* ils ont bien fait. Comme les *Tournesols* japonais, il s'agit d'un bricolage posthume. Je ne vais pas vous ennuyer avec cela, mais, si vous vous y intéressez, cherchez à savoir quel est le modèle de ce très mauvais tableau à établir quand il a été peint. Vous aurez la solution.

Je continue à vous demander très officiellement à quoi ont pu servir, selon vous, les clous (du *pointé de Paris*) que l'on voit enfoncés dans le châssis de la toile d'Amsterdam, car il demeure important, bien que tout soit depuis longtemps résolu, de savoir s'ils constituent, indépendamment de toute autre considération, une preuve que cette toile a jadis été encadrée de baguettes (celles que Vincent et Theo évoquent). Si c'est bien le cas, ils désignent l'original *sur fond jaune* envoyé sur châssis par Vincent à Theo.

En vous assurant de toute ma considération,

Sincerely yours,

Benoit Landais.

P. S. Vous trouverez des compléments d'information dans deux ouvrages explorant ces questions en détail (on les trouve sur le site *Amazon*) : Hanspeter Born, Benoit Landais, *Schuffenecker's* Sunflowers *& other van Gogh Forgeries,* ou : Benoit Landais *Quatre faux van Gogh d'Arles parlent.* Vous les trouverez également à la bibliothèque du musée Van Gogh avec divers articles ou *leaflets* plus anciens sur le sujet, dont celui distribué au symposium de la *National Gallery* il y a quelque vingt ans.

A M. Axel Rüger, directeur, Van Gogh Museum, Amsterdam

Le 1er septembre 2017

Monsieur le Directeur,

Je ne sais trop comment formuler ce courrier, mais j'imagine que vous comprendrez mon embarras après votre prestation vidéo sur *Facebook* dans *#SunflowersLIVE*.

D'ordinaire, lorsqu'il s'agit de fraude scientifique, le premier devoir de ceux qui la remarquent est d'avertir la hiérarchie, mais comment procéder lorsqu'il s'agit de *fake news* que le sommet de la hiérarchie se charge de répandre ?

Je vois bien l'avantage qu'il y a évoquer les *Tournesols* de Vincent, mais cela n'a de sens que s'il s'agit d'oeuvres authentiques. La présence d'un faux dans ce qui est présenté comme une série gâche l'affaire et résume l'avilissement du discours savant.

Vous présentez l'initiative comme celle de la *National Gallery* à laquelle vous auriez décidé de vous joindre. Je vois pour ma part une tentative d'imposer la lecture du Musée van Gogh de la série de *Tournesols* concoctée par deux conservateurs toujours en poste de votre musée. Un peu comme votre prédécesseur avait présenté le Symposium de Londres en 1998 comme une initiative de la *National Gallery*, tandis il s'agissait d'une initiative de John Leighton, en grande difficulté avec les mêmes *Tournesols*, ayant obtenu que d'anciens collègues appuient une théorie tout à fait fausse, mais qu'il croyait vraie, inventée par Bogomila Welsh-Ovcharov dont la compétence est apparue de nouveau éclatante il y a maintenant bientôt un an avec les 65 faux dessins du *Brouillard*.

Le projet de Madame Welsh, du moins est-ce ainsi qu'elle le formulait, était de répondre point par point à ma mise en cause des *Tournesols* japonais et d'établir de manière indiscutable leur authenticité. Mon rappel de trois phrases de Vincent, de Gauguin et de Theo a suffi à balayer ses constructions fantaisistes et la *National Gallery* est, très officiellement, venue me dire « *You convinced us.* »

Réfuter la théorie de Louis Van Tilborgh et Ella Hendriks n'est pas une affaire plus compliquée, la seule différence est qu'il s'agit, dans leur pesant pensum de 2001, de tenter de se faufiler entre les preuves certaines de la fausseté, d'inventer des faits alternatifs, autrement dit, de fraude. Le cas est encore aggravé par le versement de quelque 20 millions de dollars par le propriétaire de la peinture pour la construction de votre nouvelle aile. Le conflit d'intérêt qui est né de cette spectaculaire aubaine aurait dû conduire le Musée van Gogh à s'abstenir de certifier cette oeuvre-là. La position d'obligé constitue une base peu contestable à la suspicion légitime.

Je veux bien considérer que votre devoir de faire fonctionner le musée que vous dirigez ne vous rend pas personnellement responsable des conclusions sur les fameuses « cinq toiles » – les managers et les équipes scientifiques n'ont pas toujours les mêmes préoccupations – mais le seul fait que vous les preniez à votre compte m'oblige à vous en faire grief et à entrer dans les détails techniques.

Les directeurs du musée van Gogh aiment bien donner le sentiment d'être spécialistes de Vincent, mais un examen attentif de leurs propos montre que la prétention ne se justifie que par grande exception. C'est tout de même une belle bourde de dire dans une vidéo visant des millions d'internautes que Gauguin est, avec Vincent, l'autre grand peintre français du moment ! Vos mots sont « *Vincent van Gogh had met Paul Gauguin the other great French painter of his day* ». Avouez qu'il y a de quoi renforcer l'argument de professionnalisme succinct dont on vous a fait grief avant de réduire les subventions de votre musée.

D'où vous vient, pour illustrer l'amitié exemplaire, la certitude de « *He bought a chair, for example for Gauguin* » ? Nous savons que Vincent a

acheté 12 chaises, *a priori* semblables, pour meubler la maison jaune, ce que de vos spécialistes trouvent singulièrement dispendieux, comme s'il s'agissait de leurs propres économies, mais rien n'est dit sur un fauteuil. On trouve, par la suite : *un fauteuil de bois*, 717, le *fauteuil de Gauguin* 721, *un fauteuil vide (justement le fauteuil de Gauguin)* 736, *une étude de son fauteuil* 853. Si Vincent nous dit trois fois que c'est le fauteuil *de* Gauguin (dont la venue n'était d'ailleurs pas certaine au moment où il équipe la maison jaune), il faut bien se résoudre à admettre que ledit fauteuil appartient en propre à Paul Gauguin et qu'il fait partie du « *tas de choses dont nous avions besoin, qu'en tous les cas il était plus commode d'avoir* ». Au contraire d'être un cadeau amical fait à Gauguin, ce que Vincent résume en « *commode &tc.* » est un ensemble de choses que Gauguin achète et qu'il est prévu de lui rembourser à terme, ainsi que Vincent le suggère à son frère dans la lettre 717 qui évoque ce fauteuil pour la première fois, immédiatement avant la phrase commençant par : « *Gauguin a acheté…* »

On s'y perd peu dans votre décompte des *Tournesols*. Vous dites que Vincent a d'abord le projet de 12 toiles avant de réduire son ambition à six et d'en peindre finalement deux avant l'arrivée de Gauguin. Sauf erreur de ma part, Vincent dit 6 à Theo, avant de dire 12 à Bernard et d'en peindre quatre avant l'arrivée de Gauguin.

Evoquant la toile de la *National Gallery,* vous dites, qu'elle est « *completely yellow* ». On ne peut que vous suivre. C'est ce qu'ont dit tous les observateurs sauf deux : M. Van Tilborgh et Mme Hendriks (s'inspirant de Roland Dorn). Pour eux, il y aurait un imperceptible *green overlay,* une couche verte ajoutée par la suite. Cette insanité n'est pas innocente. Elle a pour fonction de faire y coïncider la toile de la *National Gallery* au fond « *jaune vert* », que Vincent décrit en annonçant son original du mois d'août 1888. Lorsqu'il l'évoque, sa toile est toute fraîche, il n'y a évidemment pas d'*overlay*, ses mots sont « *un nouveau bouquet de 14 fleurs sur fond jaune vert* ». Vincent a *directement* peint un fond *jaune vert* autour du bouquet original, peint avant le fond. Il s'agit en conséquence de la toile d'Amsterdam, au fond jaune vert, comme en a convenu Jan Hulsker, conclusion que se sont efforcés de masquer Van Tilborgh et Hendriks en prétendant que j'étais seul à défendre ce point.

La toile d'Amsterdam est l'original d'août 1888 et la toile de Londres est sa réplique pour Gauguin de fin janvier 1889. Toute votre improvisation qui repose sur l'interversion d'un original et de sa copie apparaît singulièrement mal avertie.

Vous vous avancez tant que, j'imagine, vous serez tenté de maintenir vos dires sur l'ordre de réalisation. Ce serait un vain entêtement. Comme vous le savez, Vincent cloue des baguettes sur les châssis de ses originaux d'août 1888. La toile de Munich a perdu son châssis initial, pas la toile d'Amsterdam. Il suffit d'en regarder la radiographie, les clous sont toujours là, ils ont été chassés dans le bois lorsque les baguettes ont été ôtées pour être remplacées par un cadre plus convenable, adapté aux canons muséaux.

A cette occasion, pour éviter que la fleur du haut qui touche le bord de la toile ne soit masquée par le rebord du cadre, un restaurateur (le fameux J. C. Traas ?) a ajouté un tasseau qu'il a peint en jaune, un jaune trop foncé qui jure. Les clous de Vincent, qui tenaient la baguette du haut, sont visibles sous ce tasseau mal aligné et fixé par un sagouin. Et Mme Hendriks se demande aujourd'hui tout haut comment restaurer le tableau avec le tasseau qu'elle croit ajouté par Vincent ! J'ai pris le soin d'avertir vos services de ce détail, mais la grossièreté habituelle du staff les a dispensés de réponse.

Si votre erreur sur l'ordre de réalisation, partagée par la *National Gallery* et quelques suivistes – les experts adorent se tromper ensemble – n'impliquait que les toiles de Londres et d'Amsterdam, il ne s'agirait que de les ordinaires approximations de donneurs de leçons se persuadant mutuellement de leur compétence, mais la méprise concerne aussi la fameuse toile japonaise. C'est plus grave.

Vous affirmez que Vincent a (en décembre 1888) entrepris une réplique lorsque que Gauguin était son hôte dans la maison jaune. C'est bien joli, mais comment peindre une copie d'une toile qui n'existe pas ? La toile de la Yasuda-Sompo est une reprise de la toile de Londres (Mme Kobayashi le répète) et la toile de Londres a été peinte fin janvier 1889.

Il est bien sûr faux de dire : « *Gauguin who portays Vincent as he paints the third version of the Sunflowers.* » Petit arrangement transparent pour donner l'illusion que l'on aurait ainsi comme la photo prise par Gauguin d'un Vincent s'affairant sur l'intruse. Même Hendriks et Van Tilborgh n'avaient pas osé cette variante. Paul Gauguin, le peintre, celui qui avait rejoint son ami Vincent en Arles, n'aurait évidemment pas peint son collègue en train de peindre, quelle horreur, une copie ! Peintre d'imagination et de composition, Gauguin a représenté Vincent en train de peindre des *Tournesols* parce qu'il aimait la façon dont il avait réalisé cette « *page parfaite d'un style essentiellement Vincent* ». Il a représenté Vincent en train de peindre, pour montrer que Vincent était peintre. Il a choisi son sujet le plus éclatant. Il a imaginé un vase de *Tournesols* qu'il a placé sur la gauche de la toile et a ainsi montré que Vincent peignait *d'après nature* – sujet de discussion majeur entre eux, comme l'a rappelé M. Christopher Riopelle.

La certitude qu'il n'y eut pas de réplique de *tournesols sur fond jaune* peinte par Vincent sous les yeux de Gauguin est donnée par l'un et l'autre des deux résidents de la maison jaune. Lorsque Gauguin demandera « *vos tournesols sur fond jaune* », il parlera d'une toile. Il dira « *une page* », signe qu'il n'en existe pas deux. Lorsque Vincent répondra, il dira lui aussi *une toile,* à plusieurs reprises, non seulement à Gauguin mais également à Theo. Il n'hésite évidemment pas entre deux. Mieux, puisqu'il refuse à Gauguin l'original qu'il lui demande, il dit qu'il fera *l'effort* d'en peindre une semblable pour lui. Aurait-il eu deux toiles *sur fond jaune* qu'il n'aurait pas été tenu à cet « effort ».

Je veux bien admettre que de mauvais lecteurs du français n'aient pas compris que Vincent avait l'intention de peindre *une* répétition à l'identique. Van Tilborgh et Hendriks affirment, par exemple, que Vincent parle de *repetitions* « *of both that work and the still life with a blue background,* mais c'est clair pour le lecteur attentif. Vincent dit afin « *que vous ayez la votre* » et, à Theo : « *j'en ferai une des deux celle qu'il désire* ». Une fois la copie peinte, Vincent en aura ainsi peint deux *Tournesols* exactement pareils, voilà ce que ses mots disent.

Il n'y avait pas, à la mi-janvier 1889, de copie des *14 tournesols* et, lorsqu'il a peint la réplique de fin janvier, il a eu, <u>en tout</u>, deux exemplaires des *Tournesols à fond jaune*, c'est (encore) lui qui le dit. Après les avoir évoqués, il dit de sa *Berceuse*, « *de celle-là, je possède <u>également</u> aujourd'hui 2 épreuves.* » Il a donc bien *également 2 épreuves* de ses grands *tournesols sur fond jaune* (les versions d'Amsterdam et Londres). Il possède *également* deux épreuves – Munich et Philadelphie – de ses « *12 Tournesols* ».

Vincent dit donc que ce qui deviendra « la toile japonaise » n'existe pas ce jour-là. Tricher en la plaçant en décembre 1888 n'a donc servi à rien et les choses ne peuvent pas s'arranger. Je ne lis pas de travers. Le musée van Gogh avait publié, dans son *Journal* de 1999, l'article de M. Dorn disant à, juste titre : « *In connection with Van Gogh's earlier statements, these remarks allow us to conclude that in the period leading up to 28 January 1889 the artist executed only the two replicas in addition to the four versions of August.* » Il suffit d'ajouter ce qu'ont écrit, à juste titre, Van Tilborgh et Hendriks : « *Nevertheless, the 1889 date has proven incorrect* » pour montrer que votre musée sait fort bien qu'aucune date ne saurait convenir pour la réalisation de la toile japonaise.

Non seulement il n'y a plus de place par la suite, mais le fait qu'elle soit peinte sur jute condamne absolument la réplique japonaise. Vincent, qui entend produire une oeuvre durable, n'utilise plus jamais ce support après avoir appris, le 12 décembre 1888, que la peinture y adhérait bien mal. Le terrible tableau que lui dresse Gauguin des affres du ré-entoilage (pour sauver ses *Vendanges,* sur jute, « en totalité écaillé »), dans la lettre qui, justement, demande la toile d'Amsterdam, n'est pas davantage de nature à encourager à peindre sur jute.

S'il reste une chute du gros rouleau de grosse toile acheté par Gauguin, lui appartenant en propre après la rupture du contrat, elle est à Paris chez Schuffenecker où il a trouvé refuge. Et, comme de juste, la toile japonaise, sur jute, apparaîtra chez le même Schuffenecker. Le petit miracle aura lieu en 1901 au moment où ce faussaire si souvent dénoncé « restaure » la toile de Londres, son modèle, détenu d'autorité depuis décembre 1900 par son ami Julien Leclercq qui a trouvé le prétexte d'une indispensable

réparation pour retenir la toile qu'il aurait dû restituer à Johanna van Gogh.

Il est, indépendamment de tout cela, certain que Vincent n'a pas peint d'autres répétitions de ses *Tournesols* que les toiles de Londres et de Philadelphie. Vincent encore : « *Et sur cette question-là on y reviendra nécessairement. Dites lui surtout bien des chôses de ma part et s'il veut il prendra les répétitions des Tournesols* ». Ces mots du 12 février 1890 répètent que *toutes* ses répétitions de *Tournesols* sont pour Gauguin s'il le souhaite. Theo, et Vincent savent, et nous savons après eux qu'il a proposé à Gauguin : deux toiles. Celles proposées un an plus tôt : *« Ainsi je voudrais seulement qu'en cas que Gauguin, qui a un complet béguin pour mes tournesols me prenne ces deux tableaux.* » C'est si vrai que le 30 janvier 1889 évoquant ses répétitions, Londres et Philadelphie, Vincent disait « *la répétition de mes Tournesols* » pour ses deux répétitions. Il n'y a donc aucune espèce ambiguïté sur le fait qu'il s'agissait de deux toiles, la note 16 de la lettre 854 qui émane de vos services s'en porte d'ailleurs garante (même si elle confond la toile de Londres et celle d'Amsterdam pour ne pas contredire Van Tilborgh et Hendriks).

Vous affirmez, en évoquant les répétitions, que Vincent « *embarked on a new set because he felt he wanted to improve on them* ». C'est aimable de votre part d'imaginer des faits alternatifs, toujours pour donner l'illusion que Vincent peignait beaucoup de *Tournesols* pour s'entraîner, et de nous dire comment Vincent pensait, mais, en cette matière, la prudence est recommandée pour éviter les blâmes cinglants. Vous ne me tiendrez pas rigueur de préférer les informations de Vincent à vos commentaires. Vincent s'engage à peindre d'abord une réplique de la toile d'Amsterdam parce que Gauguin lui a demandé « la toile en question » et qu'il la lui a refusée. Il ne veut nullement « s'entraîner », puisqu'il souhaite modèle et copie semblables. Ses mots sont : « *Mais comme j'approuve votre intelligence dans le choix de cette toile je ferai un effort pour en peindre deux exactement pareils* ». Ils disent au passage qu'il n'a pas encore fait cet effort.

Pour persuader l'internaute de la pertinence de votre exposé, vous l'accablez d'amour de Gauguin pour l'épaisseur de la pâte (un spécialiste de Gauguin m'a appelé pour me demander si je savais où vous aviez

bien pu pêcher cela) ou du fait que, sur jute, il faut peindre de manière très différente (excuser la médiocrité de la toile japonaise reste le but du jeu). Je vous renvoie à ce qu'ont dit les experts *avant* d'apprendre, par le catalogue de Chicago de 2000, quelles peintures étaient réellement peintes sur jute. Si, auparavant, en regardant le devant des toiles, personne n'avait jamais remarqué la différence que vous brandissez comme excuse, c'est que la flagrance n'était pas si nette et que l'argument pourrait bien être fallacieux. Vous conviendrez que d'autres peintures, sur jute, réalisées par Vincent ou Gauguin en Arles (lot d'où il faudrait exclure les peintures peintes par Vincent d'imagination, exercice où il n'était pas à son affaire), n'ont rien de rébarbatif.

On ne saurait en tout cas imputer au jute les défauts d'harmonie, le dessin erratique, la sécheresse et l'imprécision générale, l'exécution lente, le pot bancal, l'absence de profondeur et de contraste, les méprises du copiste, son travail besogneux et des erreurs aussi grossières que la tige transperçant une feuille ou celle qui est cassée. Pour qui s'intéresse, la messe est dite.

Toutes les dates ont été tentées pour placer l'impossible réplique que la *Correspondance* écarte sans égards et celle de 2001 n'est pas la moins malveillante. Il n'est que de remarquer l'affreuse troncature des citations. Les méprisables jongleries avec les numéros d'inventaires ne valent pas mieux. Quatre toiles 30 de *Tournesols*, rien d'autre et pour cause. On les identifie avec une absolue certitude dans l'inventaire dressé par Dries Bonger au moment de l'internement de Theo Amsterdam 119, Munich 94. Les répétitions jamais exposées et envoyées roulées avec des répliques de *Berceuse* (192 et 193) sont : 194 Londres et 195 Philadelphie. Et quatre seront cédées par la famille, dans cet ordre Philadelphie (1894), Munich (1905), Londres (1923), la dernière étant celle d'Amsterdam lors de l'acquisition de la collection par l'Etat en 1962.

Dans l'initiative *Facebook* vous affirmez que les « cinq » toiles ne pourront jamais être physiquement montrées ensemble. Et pourquoi non ? De peur que l'on remarque, enfin, qu'il n'y a que quatre places jusqu'à l'arrivée de l'intruse en 1901 ?

Un spécialiste de ces questions me disait, il y a quelque temps, regarder les faussaires comme d'utiles prédateurs « car sans eux les « conservateurs » pourraient passer pour ce qu'en général ils ne sont pas ». Je ne peux malheureusement pas lui donner tort et ne vois pas d'autres solutions pour vous que de mettre fin à l'imposture que constitue la présentation de la copie peinte par Emile Schuffenecker comme une toile de Vincent. Présenter une oeuvre fausse comme une oeuvre authentique lorsque les preuves de la fausseté existent tombe expose aux rigueurs de la loi.

Je vois à l'instant le classement de votre musée en seconde position de fiabilité mondiale et ne peux m'empêcher de penser au dopage ayant procuré à quelques athlètes d'avantageux classements, parfois rectifiés par la suite. Etude pour étude, je vous recommande la lecture de *The Conundrum of Modern Art,* étude de Jan Verpooten et Siegfied Dewitte, publiée dans *Human nature* en mars 2017, qui, bien loin de ces histoires, montre la capacité des experts à identifier les faux vaut celle des ignorants.

En vous remerciant par avance d'éventuelles remarques sur le contenu de la présente, je vous assure, Monsieur le Directeur de ma considération.

Benoit Landais.

P. S. Pour plus ample informé je vous renvoie à deux ouvrages explorant ces questions en détail : Hanspeter Born, Benoit Landais, *Schuffenecker's Sunflowers & other van Gogh Forgeries,* ou : Benoit Landais *Quatre faux van Gogh d'Arles parlent,* que vous les trouverez à la bibliothèque de votre musée avec divers articles ou *leaflets* sur le sujet.

A Dr. Nadine Engel, *research associate,* pinacothèque, Munich

Le 1er septembre 2017

Chère madame Engel,

J'ai suivi avec une attention particulière les cinq vidéos aux propos, souvent contradictoires, de #SunflowersLIVE.

La vôtre, avant tout publicité pour la *Neue Pinacothek*, est la moins problématique. Ayant prévu d'envoyer à chacun des intervenants des courriers, que je rassemblerai dans un petit recueil, pour souligner l'imposture qu'il y a à attribuer à Vincent la toile japonaise, je vous adresse ces quelques lignes pour dénoncer les contre-vérités proférées par cinq musées ligués contre la mémoire de Vincent.

Affirmer, comme vous le faites, qu'il s'agit de cinq des sept peintures originales de *Tournesols* de Vincent est faux, tout comme l'affirmation que votre toile serait conçue comme le pendant de celle de la *National Gallery*.

D'une part, au moment où Vincent peint ce qu'il appelait ses 12 tournesols « *sur fond bleu vert* » (fond que l'on dit aujourd'hui, à tort, car passe-partout : « turquoise », comme pour éviter de citer), il envisage une série pour décorer son atelier. La toile de *14 Tournesols* n'étant pas encore peinte, celle aux 12 fleurs ne pouvait pas être son *counterpart*.

D'autre part, la seconde toile de *Tournesols* du même format : « *14 fleurs sur fond jaune*, n'est pas la toile de la National Gallery, mais la version d'Amsterdam. Vincent dit évoquant sa toile fraîche : « *un nouveau bouquet de 14 fleurs sur fond jaune vert* ». Préciser la présence vert à un sens, car Vincent se réfère à une peinture, non verte, que détient Theo et la

différence est ainsi marquée. Il n'y a pas de vert dans le fond de la toile de Londres. Votre inventif compatriote Roland Dorn a, certes, évoqué en 1999 dans son article du *Van Gogh Museum Journal* : « *barely noticeable traces of green* », mais cela à été « amélioré » par Louis van Tilborgh et Ella Hendriks qui disent avoir vu un « *overlay* » : « *light-yellow background, with its barely perceptible top layer of greenish-yellow.* » Il est acquis que, formidable coloriste, Vincent n'évoquait pas de teinte difficilement perceptible, il faut du vert perceptible. On a en outre la preuve qu'il n'y a pas d'*overlay* possible sur le fond de l'original de ses « *14 Tournesols* » du mois d'août avec la lettre les déclarant d'emblée jaune vert, Vincent ayant oublié qu'il avait déjà signalé la naissance de la toile dans sa lettre précédente à son frère.

La fleur peinte sur le fond frais de la toile de Londres, censée prouver que Vincent aurait ajouté une fleur après avoir peint 14 fleurs est une sottise proférée par M. Dorn en 1999, reprise par M. Van Tilborgh et Mme Hendriks, suivis par d'autres spécialistes du musée Van Gogh. Voir par exemple la note 2 de la lettre 668 de la *Correspondance* : « Sunflowers in a vase *(F. 454 JH 1562) In this identification we are following Van Tilborgh and Hendriks 2001, pp. 21-22. Van Gogh added the small bloom at lower left later – this explains why he refers here to '14 flowers'*. Le 9 septembre, soit 15 jours plus tard, alors que le fond de la toile est sec Vincent parle toujours de 12 et *14 Tournesols*. Le nombre de fleurs n'a pas varié, il n'y a donc jamais eu d'ajout ex-post. La fleur pendant à gauche vaut celle qui pend à droite dans votre toile.

La raison pour laquelle la fleur est peinte sur de la pâte fraîche est ailleurs. Lorsque Vincent entreprend un original sur nature, il peint son sujet, puis le fond qu'il peut accommoder à son goût sans autre préoccupation que ses ambitions d'harmonie coloriste. Lorsqu'il se répète, pour gagner du temps, sachant où il va, il peut peindre le fond en premier, c'est ce qu'il a fait pour la fleur dans la toile de Londres, répétition peinte pour Gauguin.

Si vous n'êtes pas sensible à cet argumentaire, n'acceptant que des preuves lourdes, en voici une. L'original des *14 Tournesols* a été envoyé à Theo sur châssis entouré d'un cadre sommaire fait de baguettes blanches

tandis que la répétition était envoyée roulée. Les baguettes (comme celles qui entouraient votre toile) ont été ôtées quand la toile d'Amsterdam a été encadrée pour la rendre présentable. Contrairement à votre original, qui a perdu le sien, celui d'Amsterdam a conservé son châssis d'origine. Le site de la *National Gallery* en montre la radiographie. Les clous sont toujours là, ils ont été chassés dans le bois du châssis.

On aurait pu emprunter un autre chemin en remarquant que, comme la toile de Philadelphie est une version apaisée de votre toile, la toile de Londres est une version douce, plus stylisée, plus rapidement peinte, moins fidèle à la nature (et aux préoccupations de 1888 comme le cerne) que les originaux peints sur nature durant l'été. La toile de Londres est aussi plus jaune parce que Gauguin demande du jaune et que Vincent qui a compris le message dit *« j'aime bien à faire à Gauguin un plaisir d'une certaine force. »*

Il reste d'autres arguments décisifs, comme l'identification des numéros d'inventaire de la liste dressé lors de l'internement de Theo et le devenir des toiles, mais je vous en fais ici grâce. La chose est certaine, ce n'est plus affaire d'opinion ou de tradition à respecter, la toile d'Amsterdam est la toile dite de *14 Tournesols* peinte fin août 1888.

L'invention de la toile japonaise sous les yeux de Gauguin est réduite à rien. Elle est, tout le monde en convient, et madame Kobayashi l'a répété dans sa vidéo : une reprise de la toile de Londres. Personne n'ayant jamais copié une toile qui n'existait pas encore, l'affaire est entendue.

Emporté par son élan narcissique, votre compatriote Axel Rüger aura eu une hallucination en voyant Gauguin peindre Vincent copiant ses *Tournesols*. Une des choses bien connues qui opposaient les deux peintres était travail d'imagination *versus* travail sur le motif. Gauguin a peint d'imagination une peinture de Vincent peignant des tournesols sur le motif, se donnant la peine d'imaginer un vase rempli de fleurs servant de modèle. Tels sont les peintres.

Lorsque Gauguin demande la toile *sur fond jaune* (désignant la toile par sa dominante, par opposition à votre toile), il sait qu'il n'existe pas de

double – il demanderait sinon une des deux, il dit : « une page parfaite d'un style essentiellement Vincent ».

Vincent dit plusieurs fois qu'il n'y a qu'une toile de cette sorte et est plus net encore quand il dit qu'il peindra une réplique afin que Gauguin puisse avoir la sienne. S'il y en avait eu deux épreuves, il aurait été tenu de dire pourquoi il lui refusait non seulement l'original, mais aussi la réplique… qu'il aurait peinte sous les yeux de Gauguin à en croire M. Rüger.

Vincent ne pourrait écrire qu'il doit faire *l'effort* d'en peindre une seconde tout à fait semblable pour pouvoir la donner, s'il en a déjà une à donner (et une peinte sur jute pour plaire à Gauguin qui adore ce support, si l'on suit Van Tilborgh et Hendriks).

Une fois les répétitions pour Gauguin réalisées, Vincent dit « la répétition de mes tournesols ». Unique répétition, il n'y a donc pas eu auparavant de répétition. Il dit aussi qu'il possède : « également 2 épreuves » de la *Berceuse*, comme de chacune de ses toiles de 30 de *Tournesols*. Deux en tout. La « cinquième » n'existe donc pas alors.

Je ne suis évidemment pas le seul à lire ainsi. Les efforts de Roland Dorn pour tenter d'imposer la toile japonaise (qu'il avait équipée de la fausse provenance « Johanna van Gogh » rendant la vente Christie's de 1987 possible) et la placer dans la *Correspondance* le rendent peu suspect d'avoir négligemment conclu qu'il n'y avait aucune place pour elle avant la lettre du 28 janvier. Il écrivait dans le *Journal* du Van Gogh Museum en 1999 : « *In connection with Van Gogh's earlier statements, these remarks allow us to conclude that in the period leading up to 28 January 1889 the artist executed only the two replicas in addition to the four versions of August.* »

Van Tilborgh et Hendriks se sont appliqués à tronquer les citations pour que la chose ne se remarque pas, mais la peine est perdue, à cette date la toile japonaise n'existe pas. Le Van Gogh Museum a donc inventé une fausse date de réalisation pour la toile de son munificent sponsor, au mépris des conclusions certaines et publiées, cela s'appelle de la fraude scientifique.

Il n'y aura pas d'autres *Tournesols* peints par la suite, nous le savons par une lettre de Vincent écrite un an plus tard qui renouvelle l'offre d'échange à Gauguin. Vincent dit que Gauguin peut prendre *les répétitions de mes Tournesols*, toutes les répétitions, deux toiles (évidemment pas trois).

La toile japonaise est peinte sur jute, c'est pour cela qu'il fallait absolument décréter sa réalisation « fin novembre début décembre 1888 » où il n'y avait pourtant pas de place, la période de grande créativité de Vincent et sa rivalité avec Gauguin empêchent évidemment qu'il se soit mis à peindre des copies… pour personne. Mais après janvier 1889 c'est également impossible. Que disent Van Tilborgh et Hendriks ? « *Nevertheless, the 1889 date has proven incorrect.* » Pourquoi le disent-ils ? Ils savent qu'il n'y a plus d'utilisation de jute possible par Vincent, qui réalise une oeuvre durable, après la lettre d'Emile Schuffenecker à Gauguin, reçue à la maison jaune le 12 décembre 1888, disant que la peinture se détache de ce support. Ils ont aussi remarqué la lettre de Gauguin disant les *Vendanges*, sur jute, écaillées en totalité et décrivant le terrible ré-entoilage à fer chaud. Vincent ne peut tout simplement pas envisager de reproduire un de ses tout premiers chefs-d'oeuvre sur une toile sur laquelle il ne tiendra pas. Cette cause là aussi est entendue.

La vente de la toile japonaise par Johanna van Gogh en 1894 est de nouveau une fraude. Affirmer quelque chose de faux peut être une erreur, la donne change quand on sait que c'est faux et que l'on est obligé d'inventer des faits alternatifs pour béquiller ses jongleries.

Pour soutenir que les quatre toiles que Vincent décrit et envoie ne seraient pas celles que l'on retrouve dans l'inventaire de 1890 (pourtant d'identification certaine (Amsterdam #119, Munich #94 pour les originaux, et pour les répétitions, qui n'ont pas été échangées avec Gauguin, qui n'ont jamais été exposées et qui avaient été envoyées roulées avec des répliques de *Berceuse* (#192 et #193) nous avons : #194 Londres et #195 Philadelphie), il faut en sortir une et la remplacer par l'intruse.

Malheureusement pour ses inventeurs, cette triche ne fonctionne pas mieux que les autres. La toile vendue par la veuve du marchand Julien

Tanguy à Emile Schuffenecker (fatalement présente dans l'inventaire, toutes celles que Tanguy aura en dépôt après l'internement de Theo sont dûment répertoriées) est la toile de Philadelphie. Elle a été empruntée à Tanguy en 1892 et a été présentée par Emile Bernard à son exposition Vincent chez Le Barc de Boutteville. Elle est le numéro *12, Soleils*, du catalogue, par référence aux *12 Tournesols* que Vincent signale dans ses lettres, alors sous la garde de Bernard. L'évocation de la toile par Camille Mauclair : « radieux soleils fleuris étonnent et charment de leur douceur » suffit à garantir qu'il ne s'agit pas de la toile « boueuse » et imprécise aujourd'hui conservée à Tokyo.

Il n'y a jamais de trace de cinquième toile de *Tournesols* avant qu'apparaisse, en 1901, la toile aujourd'hui japonaise, chez Schuffenecker qui vient « chaque jour » chez son ami Julien Leclercq restaurer la toile de Londres retenue d'autorité par ces deux filous. Et l'on sait, au moins depuis la déposition sous serment de Meier-Graefe devant la cour de Berlin au procès Wacker, que ce peintre mineur avait peint des copies qui avaient été mises sur le marché comme des van Gogh authentiques. Bien sûr on a, depuis, bien davantage.

Dans les rares mots que vous consacrez aux aspects artistiques de votre toile, vous soulignez les grandes variations de contraste propre à Vincent, Mme Kobayashi admet que sa version ne possède pas ces contrastes qui font font Vincent. Vous appréciez l'alternance de pâte grasse et de fines couches, Mme Kobayashi remarque, dans sa toile, l'étrange empâtement sans fonction aucune que l'on ne trouve jamais ailleurs chez Vincent. Cela suffit déjà à dire qu'il ne s'agit pas de la même approche. Donc de peintres différents, ou alors ce que nous voyons n'est jamais qu'illusion. Il faut alors fermer boutique.

On peut moins vous suivre quand vous affirmez que Vincent utilise sa peinture directement du tube. Les mélanges de Vincent sont subtils et, même si le décompte précis de Rüger de « 38 tones of yellow » dans la toile d'Amsterdam, pour placer une plaisanterie assez vulgaire, est indéfendable, la variété des nuances atteste de la subtilité des mélanges sur la palette.

Un marché incapable de filtrer, des historiens de l'art incapables lire des lettres et d'en tirer les enseignements, d'établir des historiques exacts, de comprendre ce que dit une radiographie, de faire la différence entre un original et une répétition, de distinguer un vrai d'un faux, des managers déguisés en critiques d'art et garants, l'occultation d'opposants comme Hulsker, Hoving, Arnold, Tarica et bien d'autres, les incessantes tricheries, les accords secrets, et, bien sûr, le conflit d'intérêt né des 20 millions de dollars versés par la Yasuda qui auraient dû retenir Amsterdam de délivrer un certificat, et j'en passe, le spectacle est vertigineux.

Vous aurez compris la question que je vous pose : la *Neue Pinacothek* continue-t-elle à déclarer authentique cinq toiles de *Tournesols* comme votre vidéo le fait ?

Recevez, chère Madame Engel, l'assurance de ma considération.

Benoit Landais

P. S. Pour des détails sur les points qui pourraient vous paraître hâtivement traités vous trouverez des études plus serrées dans : Hanspeter Born, Benoit Landais, *Schuffenecker's Sunflowers & other van Gogh Forgeries,* ou : Benoit Landais *Quatre faux van Gogh d'Arles parlent.* Vous les trouverez également à la bibliothèque du musée Van Gogh avec divers articles ou *leaflets* sur le sujet.

A Mme Jennifer Thompson, *curator,* Philadelphia Museum of Art

<div style="text-align: right">Le 1er septembre 2017</div>

Chère Madame Thompson,

 Assez averti de Vincent, j'ai été peu sensible aux digressions sur les *Tournesols* dans l'exposé Facebook-YouTube du 14 août, mais il faut bien examiner tout ce qui est dit.

 Lorsque Vincent, qui a toujours signé ses oeuvres ainsi, bien avant que la question se pose de savoir comment *Gogh* devrait se prononcer en français (ce que font fort bien les innombrables interlocuteurs de Theo et avant eux ceux de leur oncle Cent) dit qu'il faut que son seul nom d'artiste figure dans les catalogues, l'*excellente raison* qu'il donne par antiphrase n'est pas une raison. Une *excellente raison* n'est rien d'autre qu'un mauvais prétexte assumé.

 Vous n'êtes guère diserte sur la comparaison avec l'original de Munich, vous contentant d'évoquer des touches plus rythmées et un sens de *patterning*. Reconnaissez que ce n'est pas très aventureux lorsque l'on sait déjà qu'il s'agit d'une répétition. Il m'intéresse cependant de savoir si vous trouvez les mêmes sortes de différences entre les versions Amsterdam et Londres.

 Vous répétez, après Mme Engel, que la toile de Munich avait été *« intended as a counterpart of the one in the national Gallery »*. C'est au mieux l'inverse. L'original des *Tournesols sur fond jaune*, peint en août 1888 est postérieur à la toile de Munich, et rien ne permet de penser, hors le format, qu'il fut conçu comme un pendant. Vincent envisage une série et dit, après avoir peint ses *12 Tournesols* : « *Je ne m'arrêterai probablement pas là.* »

L'original de ce que Vincent appelle « *14 Tournesols* » a un fond «*jaune vert*», c'est donc la toile d'Amsterdam. C'est dit tôt. Lorsque la toile sera sèche le 9 septembre, il sera toujours question de 14 fleurs ce qui écarte l'éventualité d'ajout de fleur(s) et réduit à peu de choses le discours sur les variations entre les versions que tout le monde colporte (pour excuser les singularités de la toile japonaise).

Vous dites que Vincent ne voulait pas faire strictement des copies. Je reprends vos mots : « *And by repetitions he did not mean they were stricly copies* ». Il dit pourtant l'inverse avant d'en peindre : « *je ferai un effort pour en peindre deux exactement pareils.* » Il dit l'inverse aussi après avoir peint deux répétitions : « *Je viens de mettre les dernieres touches aux répétitions absolument équivalentes & pareilles.* » Les variations et autres modifications de composition tombent à l'eau. Pour autant, grand artiste fonctionnant assez différemment d'une photocopieuse, il apporte de subtiles modifications et aborde le sujet plus librement qu'il l'avait fait six mois plus tôt lorsqu'il avait dû *démêler la nature*. Ses adaptations ne sont pas indépendantes de la personnalité de Gauguin à qui il les destine. Il a remarqué sa main, plus douce que la sienne, il a remarqué son goût pour le jaune et il fait pour lui un ensemble cohérent. Je ne vois pas quelle qualité de réplique, présente dans votre toile, serait absente de celle de Londres et aimerais entendre vos raisons de regarder la toile de Londres comme un original.

Je ne comprends pas pourquoi vous dites que Vincent envisageait de *vendre* ses *Tournesols*. Il dit bien à Theo qu'ils valent 500 francs pour un Américain ou un Ecossais, avant de peindre les répliques, mais c'est pour dire adroitement qu'il égale désormais Monticelli, leur idole commune. Lorsqu'il dit à Theo qu'il pourra accrocher ces deux originaux tape-à-l'oeil dans la galerie qu'il dirige, c'est pour immédiatement lui conseiller de n'en rien faire : « *je te conseillerais de les garder pour toi, pour ton intimité de ta femme et de toi.* » Et Theo accrochera la toile d'Amsterdam aux reflets d'or chez lui, aussitôt qu'il la recevra.

Vincent dit ne faire l'*effort* de peindre des répliques qu'afin que Gauguin, qui lui a demandé son original *sur fond jaune*, puisse posséder la sienne, pas pour disposer d'*extra versions*.

Je ne vois pas pourquoi vous dites qu'au printemps 1889 Vincent envisage ses *Tournesols* autrement avec un triptyque. Il a toujours pensé à présenter des ensembles de ses toiles et l'arrangement des *Tournesols* en volets de triptyques, le 28 janvier, doit beaucoup à la visite de Roulin et aux portraits de son épouse en *Berceuse* qu'il place au centre. Il n'y a pas eu de projet de triptyque en tant que tel. Hors quelques étourderies liées à des lectures des lettres de travers, rien ne permet de supposer qu'il y ait eu quelque intention de peindre d'autres triptyques semblables.

Lorsque vous dites, après avoir évoqué le mois de mai, « il continue à peindre des *Tournesols* », on tousse. Ce que Vincent dit est fréquemment très différent des explications que donnent ses exégètes. Je vois bien que vous vous inspirez la note 6 de la lettre 643, mais elle est absurde et dérive des sottises proférées par Roland Dorn arrosées d'un sirop non moins toxique. Vincent n'a jamais eu l'intention de multiplier les triptyques. Il dit simplement qu'il imagine des polyptyques en ajoutant symétriquement d'autres toiles, autour des triptyques dont la *Berceuse* est le coeur et les *Tournesols* qu'il a déjà peints, les volets. Il ne précise pas quelles toiles il ajouterait pour que ses polyptyques se composent de 7 ou 9 toiles, mais ce ne serait évidemment pas des *Tournesols*. Ce genre d'absurdités est de nature à le faire passer pour le fou qu'il n'était évidemment pas.

Lorsque vous évoquez La Rochefoucauld en 1896 – sachant qu'il n'existe pas de provenance de votre toile sur votre site – cela sonne comme un écho à l'interdiction faite par le Musée van Gogh de reconstruire l'historique depuis le départ autrement que ses experts ont décidé de le ré-écrire.

Votre toile est dans la collection de Theo, le numéro 195 de l'inventaire dressé par son beau-frère lorsqu'il est interné, à côté des *Tournesols* de Londres 194 et de deux répétitions de *Berceuse* (192 et 193), elles aussi envoyées roulées. Votre toile reste chez Julien Tanguy qui la prête à Bernard pour l'exposition chez Le Barc de Boutteville de 1892. Numéro 12 de l'exposition pour « 12 Tournesols » (facétie d'artiste qui lui non plus ne s'amuse pas à décompter les boutons, il se réfère aux lettres). Un joli compliment est alors servi à votre douce réplique, « radieux

soleils fleuris étonnent et charment de leur douceur ». Camille Mauclair, pourtant peu enthousiaste pour l'art de Vincent, le dit. Il y avait encore des critiques d'art à l'époque. Cet éloge n'est assurément pas adressé à la très hirsute et bancale copie de Schuffenecker, *alias* Yasuda-Sompo.

Schuffenecker achète ensuite votre toile, à Johanna van Gogh en 1894 à la mort de Tanguy (pressant sa veuve). Il ne la conserve pas. Elle passe chez Vollard, via Auguste Bauchy selon toute vraisemblance, avant que La Rochefoucauld ne l'acquière.

Il serait tout de même possible d'offrir sur votre site autre chose que le commentaire de Christopher Riopelle de 1995 qui ne tranchait pas (pas plus que le *highlight 933)* la question de savoir si votre toile était ou non une réplique, affirmait que Vincent avait peint cinq toiles avant l'arrivée de Gauguin au lieu de quatre (rectifié dans le *highlight*) et faisait la part belle au révisionnisme de Gauguin sans censurer clairement la grotesque prétention à avoir été à l'origine de la série. On ne m'ôtera pas de l'esprit que l'absence de maîtrise des conservateurs est une des raisons de la présence des faux dans les musées. Si simplement on regarde (trouvez-vous du contour dans votre toile ?) si les provenances sont établies avec rigueur, on a déjà fait la moitié du chemin et on devient moins facilement victime du jeu des manipulateurs. Ce n'est pas le seul souci.

Je ne sais si vous êtes avertie des raisons qui ont poussé Amsterdam à prétendre que la copie japonaise était de la main de Vincent, mais quelques faits vous mettront sur la voie. Lors de la vente Christie's, une voix anglaise inconnue venue de la salle demande tout haut s'il y a des doutes sur l'authenticité. Mr. Allsopp, l'*auctionner*, s'en sort d'une pirouette, mais Christie's apprend bientôt, s'il ne le savait déjà, que la toile est fausse quand le marchand Alain Tarica, accompagné de Geraldine Norman, la critique d'art du *Times*, inflige à son représentant une démonstration serrée. James Roundell, l'enchérisseur pour le compte de Yasuo Goto, de la *Yasuda Fire and Marine*, apprend aussi de Pickvance que Dorn a dit diverses sottises en inventant la provenance Johanna van Gogh pour remplacer celle dûment enregistrée : Emile Schuffencker. Roundell s'est lié d'amitié avec l'acquéreur. On doit supposer, au moins puisque la loi lui en fait l'obligation, qu'il a dû dire à son client que des

doutes existaient (il en avait déjà lui-même, sinon l'ordre de deux lettres n'aurait pas été inversé dans le catalogue de vente pour véhiculer l'illusion que Vincent avait l'intention de multiplier les *Tournesols,* comme Jésus jadis les pains). Curieusement, Monsieur Goto, qui devait connaître la réponse, demande au musée Van Gogh s'il n'aurait pas besoin d'une vingtaine de millions de dollars (la moitié du prix d'achat). Le musée qui ne voit rien venir (d'autant que ses conservateurs ont cautionné la vente et déclaré les trois versions sur fond jaune authentiques dans leur terrible catalogue de 1990) trouve cela très généreux.

Je suppose que vous connaissez la suite, la chaude polémique de 1997, les épisodes du symposium bidon de Londres en 1998, du fiasco des tentatives de certifier la toile du sponsor et du succès de la théorie alternative promue à Chicago (le 11 septembre a empêché qu'il y ait débat) et enfin le verrouillage d'Amsterdam avec le nuage de fumée qu'est le texte Van Tilbogh/Hendriks. Une intoxication comparable à celle des lobbyistes du tabac ou de la pharmacie semant le doute pour discréditer les savants. J'ai détaillé dans divers ouvrages toutes ces choses et suis assez navré de voir cinq musées, dont le vôtre, se liguer pour soutenir l'imposture de l'attribution de ce faux à Vincent.

Schuffencker est l'auteur de la copie Yasuda/Sompo. Elle n'a pas été peinte lors du passage de Gauguin en Arles fin 1888. Gauguin et Vincent le disent dans leurs courriers de janvier 1889 et c'est de toute façon impossible, puisque c'est une copie de la toile de Londres qui a été peinte fin janvier 1889. Après il n'y a plus de peinture sur juste, Vincent sait que la peinture adhère mal. Un an plus tard, il rappelle que les répétitions sont pour Gauguin. Toutes ses répétitions évidemment. Quatre toiles de 30 : deux orignaux de 1888, Munich et Amsterdam, deux répétitions Philadelphie et Londres.

Pour la petite histoire, lorsque Caroll S. Tyson achète vos *Tournesols* à Rosenberg, ils sont équipés d'un cadre qui n'est pas leur, le cartouche disait « Soleils sur fond jaune ». Ce cadre est celui qui équipait la toile de Londres lors de son exposition (à l'insu de Johanna van Gogh) chez Bernheim-Jeune en 1901. Après la mort de Julien Leclercq, commissaire de l'exposition et comparse des frères Schuffencker, il avait été donné

par Schuffenecker qui enseignait le dessin à La Rochefoucauld. Amant de sa femme, c'était bien le moins que d'être aimable avec Monsieur le Comte. Le comte a copié votre toile dès son acquisition, vous trouverez cela chez Jill Grossvogel si ce n'est pas dans vos fiches.

Parmi les exploits non revendiqués du grand incompris qu'était Emile Schuffenecker, il y a un certain *Portrait de Madame Roulin* que le *Philadelphia Museum of Art* héberge et devrait reléguer dans les réserves. Si mes informations sont bonnes, Jo Rischel n'en était pas vraiment enthousiaste. Votre commentaire de 2007 en ligne n'est pas de nature à convaincre. Le seul fait qu'il existe deux portraits d'Augustine Roulin avec Marcelle dans les bras doit alerter et conduire à s'interroger sur l'authenticité et à rechercher si les historiques ne diraient pas qui a pu peindre la seconde. Vous seriez bien en peine de dire quand elle a été peinte au-delà de la généralité « 1888 ou 1889 » sous prétexte que l'on croit qu'il s'agit d'un Vincent. 1889 n'est pas admissible, Vincent ne peut pas peindre Madame Roulin absente. Quant à 1888, il existe des portraits de Marcelle, dont un abandonné en Arles, mais pas celui-là. Comment croire de toutes façons que Vincent tirerait une toile de 30 d'une toile de 15 (abandonnée car le représentant mal ?) Lorsqu'il a réalisé des répliques réduites, c'était pour sa soeur et sa mère et nous en avons la liste exhaustive.

La toile originale n'est pas la vôtre et, bien sûr, l'original du Met., source majeure d'inspiration de votre pastiche, était entre les mains des Schuffenecker, quand la réplique est apparue chez Amédée, petit frère escroc associé. Julius Meier-Graefe a vu la *Nourrice au bébé* chez lui à Meudon en 1903. Vous noterez que, bien que l'exposition de 1901 organisée par leur ami Julien Leclercq ait été à leur main, les frères Schuffenecker ne montrent ni votre toile, ni celle du Met, ni d'ailleurs de *Berceuse*. Des gens prudents ! Mais peut-être votre toile n'est elle pas encore peinte ou pas tout à fait sèche ? Oui, je connais les fantaisies de Hoerman-Lister, reprenant les facéties de Roland Dorn, ça ne veut rien dire, sauf qu'elle aime gribouiller.

La provenance que donne votre site est erronée. Votre toile ne vient pas d'Emile Bernard. Le catalogue de la Faille le signale depuis 1928,

mais c'est une erreur toujours plus recopiée. Le portrait d'Augustine que possède Emile Bernard est la *Berceuse* 508 que Bernard a mis en dépôt chez Julien Tanguy (raison pour laquelle Faille donne une provenance Tanguy... sans Bernard, pour 508) et que La Rochefoucauld lui achète (lettres Bernard).

La provenance « Ginoux » que donne Walter Feilchenfeldt pour votre toile dans son catalogue (2009-2013) est également imaginaire. La toile dont il emprunte la trace – et pour laquelle il invente une fausse provenance « Roulin » *out of the blue* – est la toile du Metropolitan F. 491, voir les archives Vollard 3984, entrée du 21.3.1896 :*Nourrice buste presque nature avec enfant*. Désignée ailleurs, au moment de la vente, : « Huile. Femme tenant un enfant en maillot, fond jaune, 65x52, 150 F. »

Dans le véritable historique de votre toile, il n'y a personne avant Amédée (et non Amédeé) Schuffenecker, hors Emile et ses pinceaux magiques.

Les premières expositions de votre toile sont 1905 *Indépendants* #38 du cat. où elle est photographiée par Druet en 30*40 cm, #2493 (autre photo #6632, format 40*50) Fonds Druet Vizzavona, Arch. RMN, Paris.

Attention, chez Vollard pour la toile du *Met.* : offre Laget du 22 février 1896, proposition de vendre trois toiles pour 110 francs dont « *Nourrice et son bébé* », pas « Nourrière » comme l'écrit M. Feilchenfeldt. Offre renouvelée le 19 mars.

Aussi *Frederik* Muller et non « Frederich » comme dit par mégarde le relevé sur votre site. Attention encore. Si les Schuffenecker tentent bien de vendre votre toile en Allemagne en 1907, Kunsthalle, Mannheim, contrairement à ce que soutient Feilchenfeldt, *Le Bébé*, n° 33 prêté par Amédée Schuffenecker à l'exposition de 1909, chez Eugène Druet à Paris n'est pas votre toile, mais celle du *Met*. Une photo des murs de l'exposition la montre. En revanche, c'est bien elle qui est montrée chez Druet en 1908, #28 du catalogue. Voilà pour la preuve de la présence de modèle et copie entre les mêmes mains.

Je vous colle un peu du mal que nous disions de votre toile dans *Schuffenecker's Sunflowers & other van Gogh Forgeries* :

> *Augustine Roulin with her Baby is an ugly pastiche, one of Schuffenecker's worst. Poor Mother Roulin's right eye is gouged out, her cheek has suffered a blow, she has a yellow moustache and her arm with its huge biceps is supported by a marshmallow armrest. Her left hand is shockingly deprived of the wedding ring that Mme Roulin, a very respectable mother of three, wears on her finger in all the genuine portraits and half of her thumb is amputated.*
>
> *Schuffenecker painted the pastiche – later sold by Amédée to Meyer- Fierz in Zurich – from Mother Roulin in Profile with her Baby, F 491, today in the New York Metropolitan Museum, and from a second source, Portrait of Madame Augustine Roulin, F 503, now in the Oskar Reinhart collection in Winterthur.*
>
> *The first one, not quite finished by Vincent and left in Arles, bought by Vollard from the Ginouxs in March 1896 ; the other, a present to the Roulins, reached Vollard only in 1899 or 1900, which explains the tardy emergence of the pastiche.* »

L'eau forte de *l'homme à la pipe,* contestée depuis plus d'un siècle, pour la première par Johanna van Gogh qui savait que le docteur Gachet l'avait faite, n'est pas non plus une oeuvre de Vincent. J'ai expliqué sa genèse en détail dans *La folie Gachet,* après la découverte de son modèle qui a permis l'exposé précis des conditions de sa fabrication. J'ai daté son placement d'épreuves multiples ans la collection de la famille Van Gogh et dénoncé la fraude du musée Van Gogh qui a masqué la contestation et trafiqué la provenance de ses épreuves.

J'espère que vous ne me tiendrez pas rigueur de ces éléments, ils n'ont d'autre fonction que de contribuer au respect du grand peintre que j'admire et dont je m'efforce d'honorer la mémoire toujours plus souillée.

Bien à vous,

Benoit Landais.

P. S. Vous trouverez sur le site de la bibliothèque du musée Van Gogh les références des divers ouvrages, articles ou *leaflets* sur ces sujets.

A Mme Shôko Kobayashi, *join chief curator,* Sompo memorial, Tokyo.

Le 1er septembre 2017

Chère Madame Kobayashi,

J'ai écouté attentivement les vidéos #SunflowersLIVE, dont la vôtre.

Comme vous le savez, une intense polémique a vu la mise en cause de l'authenticité de la version de votre musée. Ayant eu, avec divers autres spécialistes, une part active dans le débat visant à n'attribuer à Vincent que ce qu'il a peint, je me permets de vous adresser ce mot pour vous rappeler les preuves établissant que la « cinquième toile » n'est pas authentique, dans l'espoir que vous en tirerez les conclusions qui s'imposent.

Pour Vincent, quatre toiles arlésiennes de *Tournesols* sont achevées fin août 1888. Sachant que tout le monde s'accorde aujourd'hui sur quatre, je n'insisterai pas sur ce point, sauf à dire que ça n'a pas toujours été le cas. De la Faille en avait vu huit, ses numéros – F 452, 453, 454, 455, 456, 457, 458 et 459 – dans son catalogue de 1928 et M. Riopelle en voyait cinq dans son relevé de 1995, toujours en ligne sur le site de Philadelphia Museum of Art. Même pour les choses les plus simples, l'histoire de l'art préfère parfois ses fantaisies à la réalité.

La même année, celle de la création de la compagnie Yasuda, mais en fin novembre début décembre, vous dites que Vincent a peint une réplique, la toile que vous montrez. Je ne vous fait pas grief de le dire, sachant pertinemment que ce n'est que la répétition de la date inventée en 2001 par Louis van Tilborh et Ella Hendriks, conservateurs que vous êtes en droit de considérer comme l'autorité, mais qui, après d'autres, bernaient la terre entière.

Vous dites aussi qu'elle est une copie de la toile de Londres. C'est exact tout le monde en convient aujourd'hui, même si Van Tilborgh et Hendriks, qui n'avaient pas bien compris ce qu'eux-mêmes disaient,

soutenaient que votre toile dérivait à la fois de la toile d'Amsterdam et de celle de Londres. Si une seulement existe, votre copie ne peut pas dériver de deux. Vous comprendrez à quel niveau de raisonnement en sont ces gens. Si votre toile dérive à la fois des versions d'Amsterdam et de Londres, leur date de « 1888 » est évidemment indéfendable.

Il n'y a qu'une toile de « 14 Tournesols » peinte par Vincent à l'été 1888 et votre version est une reprise de la toile de Londres. Partons de là. Si l'on peut démontrer que la toile de la National Gallery n'est pas la toile de *14 tournesols à fond jaune* peinte par Vincent en août 1888, votre toile n'a pas été peinte fin 1888. Montrons. Le fond des *14 Tournesols* de 1888 est « jaune vert ». On considère que Vincent, qui, au contraire de ce que dit Mme Engel, par exemple, qui voit des couleurs directement sortie du tube, a mélangé ses couleurs : « *Quand j'aurai fini ces tournesols je manquerai de jaune & de bleu peut-être* ». Immense coloriste, il ne s'est pas trompé. Il ne s'agit donc pas de la toile de Londres dont le fond est jaune pur. M. Van Tilborgh et Mme Ella Hendriks, dans leur certificat de 2001, ont tenté diverses tricheries pour empêcher cette identification certaine, il suffit de les éventer.

La première est dire que Vincent n'aurait dit qu'une fois que son fond était jaune vert. C'est vrai, il ne l'a dit qu'une fois, mais une fois suffit. Il évoque préalablement la dominante jaune, mais précise *jaune vert* pour que Theo puisse se faire une idée précise en comparant au aux *Coings et citrons* parisiens. La seconde habileté est que je serais le seul à le dire, c'est faux, Vincent l'a dit et je ne fais que rappeler son propos, ensuite Jan Hulsker, de qui j'avais attiré l'attention, l'a dit lui aussi dans un article que connaissent M. Van Tilborgh et Mme Hendriks. Ils ont également prétendu qu'il y avait un *overlay* vert difficilement perceptible (pour reprendre le : « *barely noticeable traces of green* » de M. Dorn) sur la toile de Londres. Il est tout à fait possible qu'un vernis ait viré au vert, mais il n'y a pas eu de couleur verte repassée sur le fond cette toile. Vincent ne parle pas de couleur imperceptible, c'est grotesque et même s'il y en avait eu une, cela ne changerait rien. Quand Vincent dit que le fond de sa toile est *jaune vert*, sa nouvelle toile est encore fraîche. Il faut donc trouver une toile de « *14 Tournesols* » au fond *jaune vert* peinte en août

1888, cette toile est la toile d'Amsterdam. Il ne peut s'agir de la vôtre, Vincent n'utilisait pas de jute alors.

La toile d'Amsterdam étant l'original, la réplique pour Gauguin, d'après l'original d'août, peinte par Vincent fin janvier 1889 est la toile de Londres. Votre copie est donc faussement datée par le musée Van Gogh de novembre-décembre 1888. La première date possible pour une éventuelle réplique par Vincent est au lendemain du 3 février 1889, la lettre de ce jour-là nous garantit indirectement que Vincent dispose toujours que de quatre exemplaires de ses toiles de 30 de *Tournesols*.

Je m'imagine que vous ne serez pas convaincue par le seul argument du fond jaune vert, prouvant pourtant que la toile de Londres est une réplique. Vous serez peut-être tentée de reprendre l'argument des « 14 tournesols » annoncés par Vincent, alors que les comptables remarquent que toutes les versions montrent davantage de fleurs, argument qu'ils combinent à l'observation que la fleur sur la gauche dans la toile de Londres, est peinte sur une pâte fraîche, pour parler de sorte de variations au fil des répétitions. C'est bien sûr un nouveau faux-fuyant.

Le 9 septembre 1888, dans sa lettre à Theo, alors que le fond de ses « 14 tournesols », achevés depuis quinze jours, était sec, il appelle sa toile « 14 Tournesols ». Il n'y a donc pas eu d'ajout de fleur(s). Je soutiens que cette argutie était une tentative de triche, car ceux qui l'ont mise en avant n'avaient pu manquer de remarquer la fleur correspondante pendant à droite dans la toile de Munich qui n'est pas ajoutée sur un fond préalablement peint. Cette habileté mise au rebut, la fleur peinte sur le fond frais signe la réplique. Dans ses originaux d'après nature, Vincent peint son sujet (contraint par sa préoccupation réaliste) avant son fond pour lequel il est plus libre et qu'il peut harmoniser à son goût. Une partie du fond de la toile de Londres étant peint avant l'achèvement du sujet nous savons qu'il s'agit nécessairement d'une réplique.

La toile d'Amsterdam a réclamé beaucoup plus d'attention que celle de Londres, plus libre, plus douce, plus simplifiée, plus jaune aussi, puisque Gauguin demande du jaune et que Vincent entend lui faire « *un plaisir d'une certaine force* ». Quand un problème a déjà été résolu, répéter prend

moins de temps et l'exécution extrêmement vive de la toile de Londres nous garantit de nouveau qu'il s'agit d'une réplique.

Si vous en disconveniez encore, vous trouverez une autre preuve que la toile d'Amsterdam est l'original. Nous savons que Vincent refuse son original à fond jaune à Gauguin et conseille à son frère de le garder pour lui. Lorsqu'il lui expédie ses originaux avant de quitter Arles pour à Saint-Rémy, il les lui envoie sur châssis, tandis que les répétitions sont roulées (la toile de Londres sera envoyée roulée en 1901). Il a laissé sur les originaux les baguettes qu'il y avait clouées et Theo les signale. La toile d'Amsterdam a conservé son châssis original et les clous (« pointé de Paris ») ont été poussés dans le châssis lui-même. Il suffit de regarder la radiographie de la toile d'Amsterdam, elle est en ligne sur le site de la *National Gallery,* pour les voir. Aucune échappée n'est possible la toile d'Amsterdam est l'un des deux originaux d'août 1888.

Il faudrait encore dire que l'on peut identifier avec certitude les quatre toiles de Vincent dans l'inventaire de la collection de Theo en novembre 1891. Là encore, Amsterdam a essayé de tricher pour faire une place à votre toile, mais c'est seulement ridicule. Dès que l'on a établi quels sont les originaux d'août (montrés chez Theo (Amsterdam) et chez Tanguy (Munich) les numéros d'inventaires s'identifient aisément : Amsterdam #119, Munich #94. Les répétitions, qui n'ont pas été échangées avec Gauguin, qui n'ont jamais été exposées et qui avaient été envoyées roulées avec des répliques de *Berceuse* (#192 et #193) sont : #194, Londres et #195, Philadelphie. Et quatre, évidemment quatre, seront cédées par la famille, dans cet ordre : Philadelphie (1894), Munich (1905), Londres(1923), la dernière étant celle d'Amsterdam lors de l'acquisition de la collection par l'Etat néerlandais en 1962.

D'autres preuves garantissent que votre toile est postérieure au 3 février 1889. Lorsque Gauguin demande à Vincent « Vos tournesols sur fond jaune », il sait qu'une seule toile sur fond jaune existe : « une page parfaite d'un style essentiellement Vincent ». Vincent le sait aussi, il dit à plusieurs reprises la toile ou une toile. Il dit qu'il doit faire l'effort de peindre une copie pour que Gauguin puisse posséder une toile sur

fond jaune, c'est qu'il n'en a pas deux exemplaires. Il devrait, sinon, dire pourquoi il lui refuse celle-là aussi.

Quand il a peint les répétitions d'Amsterdam et Munich, il dit « *la répétition de mes Tournesols* », il n'y a donc pas eu de répétition auparavant. Quand il évoque sa *Berceuse* et sa répétition, il dit qu'il a « *également 2 épreuves* ». Egalement deux épreuves, comme pour chacune de ses grandes toiles de *Tournesols*.

Lorsqu'un an plus tard il propose de nouveau la répétition de ses *Tournesols* – « *ces deux tableaux* » – à Gauguin, il dit que Gauguin peut prendre *les répétitions de mes Tournesols*, nouvelle preuve qu'il y a deux répétitions et aucune autre.

J'ai bien vu que Tilborgh et Hendriks ont écrit que l'on ne pouvait pas tirer d'information des lettres. Vous les avez sous les yeux. Elles sont si nombreuses (et je n'ai pas tout rappelé ici) que je ne vois pas comment éviter de parler de fraude. Surtout quand on remarque combien les citations des lettres ont été honteusement tronquées et que l'on sait que ce point avait été tranché par l'étude de Roland Dorn dans le *Journal* du Van Gogh Museum de 1999. Dorn avait admis que les lettres de Vincent excluaient cinq toiles à la fin janvier : « *In connection with Van Gogh's earlier statements, these remarks allow us to conclude that in the period leading up to 28 January 1889 the artist executed only the two replicas in addition to the four versions of August.* » Si on ajoute ce qu'ont écrit, également avec pertinence, Van Tilborgh et Hendriks : « *Nevertheless, the 1889 date has proven incorrect* », on comprend que le musée Van Gogh sait qu'aucune date ne convient pour la réalisation de votre toile.

Je me figure que vous écartez sans égard la fantaisie de M. Rüger affirmant que Gauguin a peint Vincent en train de peindre votre toile (d'où la date imaginaire aux alentours du premier décembre). Paul Gauguin, qui respectait Vincent, grand peintre sur nature, n'aurait évidemment jamais songé à le représenter s'affairant sur une copie, il a simplement peint Vincent peignant et a posé dans un coin un bouquet dans un vase dissipant toute ambiguïté. Il a choisi de le représenter avec cette fleur-là comme, l'a dit M. Riopelle, parce que c'était l'une des plus grandes

réussites typiques de son ami. A ce moment d'intense créativité qui contribuera à l'épuiser, Vincent avait d'autres choses en route, beaucoup d'autres choses, je le cite : « *Actuellement je suis en pleine merde, des études, des études, des études et cela durera encore – un désordre tel que j'en suis navré – et pourtant cela me fera de la proprieté* à 40 ans.* » (*j'ai corrigé *propreté* en *propriété*, c'est un néerlandisme que n'ont pas repéré les éditeurs, pourtant néerlandophones, de la *Correspondance*).

Votre toile n'a pas été vendue par Johanna van Gogh à Emile Schuffenecker en 1894, cela aussi est de la triche. Cette triche n'était au départ qu'une bévue d'illuminé. Roland Dorn a fourni cette provenance à Christie's, ce qui a permis la funeste vente de 1987. Son raisonnement fantaisiste est universellement reconnu faux, mais on a voulu garder sa conclusion. La toile la plus chère du monde, présente dans le catalogue officiel de l'état néerlandais de 1970, cautionnée par les plus hautes autorités de l'époque dont la National Gallery, le Musée Van Gogh, la Fondation Vincent Van Gogh, Pickvance, Feilchenfeldt et compagnie ne peut pas être fausse. Eh bien, malheureusement, si, cela peut arriver lorsque des gens de peu de compétence et de peu de scrupules sont aux affaires.

La toile de Philadelphie est achetée par Schuffenecker à la veuve de Julien Tanguy. Comment le sait-on, en dehors des preuves données plus haut disant que Johanna van Gogh ne peut pas (alors) vendre une toile que Vincent n'a pas peinte ? Parce que, seule dans son cas, elle est restée à Paris chez le marchand Julien Tanguy avec nombre d'autres toiles. En 1892, Emile Bernard emprunte à Tanguy (et à quelques autres) diverses toiles pour faire une exposition Vincent chez Le Barc de Boutteville. Parmi elles des *Tournesols,* ceux de Johanna (il y a bien une autre toile de *Tournesols* à Paris, mais elle est chez Octave Mirbeau et Mirbeau ne prête qu'une de ses toiles, les *Iris).* Facétie d'artiste, Bernard, qui connaît les lettres de Vincent alors sous sa garde, choisit pour numéro 12 *Soleils* les *12 Tournesols* de Philadelphie. Un critique, Camille Mauclair, pourtant peu favorable à Vincent tombe sous le charme et écrit : « radieux soleils fleuris étonnent et charment de leur douceur ». Ce critique-là n'a pas pu écrire ces mots-là pour votre toile hirsute, c'est impossible.

Tous ceux qui ont fait disparaître la toile de Philadelphie pour faire de la place à la vôtre ont triché. Et comme ils se sont montrés sûrs d'eux pour masquer la vacuité de leur argumentaire ! Et comme ils ont été brutaux contre ceux qui faisaient obstacle à leur attitude indigne. Le refus du musée van Gogh de publier ma réponse au nuage de fumée qu'était le papier Tlborgh/Hendriks qui mettait en cause ma compétence et mon argumentaire est une preuve connexe de l'inconsistance de ses théories partout contredites.

Il y a quatre toiles de 30 de *Tournesols* deux répétitions et deux originaux jusqu'en 1901 date à laquelle apparaît la cinquième. Elle ne peut apparaître qu'à côté de son modèle. Son modèle est restauré par Schuffenecker et retenu à Paris d'autorité par son complice Julien Leclercq.

Le jute ?, me direz-vous. C'est ce qui prouve la fausseté dès que l'on a établi que Vincent ne peint plus sur cette mauvaise étoffe après avoir appris, le 12 décembre 1888, que la peinture y adhère très médiocrement. Gauguin lui confirmera en janvier en annonçant que ses *Vendanges* sont totalement écaillées. Plus de tableaux de Vincent sur jute après le 15 janvier 1889 est une double certitude.

Le VGM, malheureusement totalement indigne de confiance, parle bien de « même type de jute », mais ses propos sont contradictoires. La comparaison de radiographies, qui fait dire à Van Tilborgh et Hendriks qu'il y a une correspondance exacte, chaîne et trame, est assurément insuffisante. Il n'y a pratiquement aucun moyen d'établir scientifiquement, en examinant l'étoffe, que deux morceaux de toile proviennent du même rouleau et d'aucun autre (il faudrait dater, identifier une fibre particulière, connaître tous les rouleaux, etc.). On a transformé : « rien, de ce que nous avons examiné, ne nous indique qu'il pourrait s'agir de tissus différents » en : « il s'agit de ce rouleau ! ». Le fait que la conclusion soit abusive n'implique pas qu'elle soit fausse et s'il s'agit bien une pièce du rouleau acheté par Gauguin, comme vous l'affirmez, il faut se demander comment une chute a pu se retrouver chez Emile Schuffenecker.

Remarquons d'abord que la pièce est apparemment trop petite pour une toile de 30. Je me fie, pour risquer cela, à ce qu'écrivait Christie's

avant la vente de 1987, mais ne faisait pas figurer dans son catalogue : *« Along the bottom edge of the canvas, there is a pattern of ondulations caused by a strip of cloth inexpertly added to extend the edge of the picture. There are similar strips of added cloth at the sides but these have been fitted out without causing any distortion of the canvas. At the top edge there is a 6 cm strip of canvas added and this cloth is of a different texture. »* Avouez que cela ressemble à une séquence comme : il fallait absolument que ce soit sur jute pour rendre la fabrication inattaquable.

Qui peut être averti de ce genre de détail ? Emile Schuffenecker, car c'est lui qui écrit à Gauguin que cette étoffe est de mauvaise qualité et que la peinture n'y adhère pas. Schuffenecker Emile, car il abrite chez lui des tableaux arlésiens sur jute et peut veiller aux détails. Claude Emile Schuffenecker, le professeur de dessin averti des techniques, car il faut un talent certain pour produire des faux van Gogh qui trompent durablement (les *Tournesols* ne sont pas malheureusement seuls en cause). Emile Schuffenecker car ce faussaire, qui peint son premier faux van Gogh en 1893 (au plus tard), est un garçon assez prudent pour ne pas s'être fait prendre malgré les dénonciations. Schuffenecker Emile, le célèbre pasticheur, car, bien sûr, si l'on parvient à tromper ainsi, on ne fait pas une seule fois une plaisanterie pareille et le dossier de Schuffenecker faussaire (de Gauguin aussi) et d'Amédée brigand est particulièrement fourni.

A qui appartenait le rouleau de grosse toile à sac ? Dès que le contrat entre Vincent et Gauguin est rompu par leur séparation, il appartient en propre à celui qui l'a acheté deux mois plus tôt. On doit donc chercher, s'il en existe un reliquat chez Gauguin. Chez Gauguin est, comme vous le savez, chez Schuffenecker, où il a pris ses quartiers en quittant Arles. On sait aussi que le départ de Gauguin de chez Schuffenecker fut assez mouvementé après son affaire avec madame Schuffenecker. S'il restait un morceau de jute, Gauguin n'allait pas pleurer pour venir le rechercher. Vous me direz que cela est purement spéculatif. Pas vraiment. Je vous fournis de nombreuses preuves, me concentrant sur les indiscutables, que votre toile n'est pas de Vincent, mais de Schuffenecker, si vous me garantissez que le carré était du rouleau de grosse toile à sac, vous me

garantissez simultanément que le carré est allé d'Arles à Paris, car il n'y a pas d'autre possibilité.

Dans votre comparaison de votre toile à celle de la *National Gallery* vous remarquez la réduction du contraste, mais le contraste, qui fait la profondeur, qui permet de voir clairement malgré l'enchevêtrement, c'est Vincent. Si le contraste s'évanouit, ce n'est pas lui. Cela vaut également pour la pâte lourde et sèche et pour la couverture de toute la toile, Vincent juxtapose et laisse des vides comme vous le rappelez, ce n'est donc pas sa main. C'est encore vrai pour l'*impasto*. Vincent varie, combine peinture légère touches plus grasses, là où la chose a un sens. Un singeur couvre tout de peinture grasse, parce que l'amateur ordinaire qui croit que *impasto* égale van Gogh est aveuglé par le faux indice qui, au contraire, trahit le mystificateur. *L'exploration artistique* attribuée à Vincent est celle d'un monsieur mécontent d'être un artiste mineur, d'une folle ambition et aigri qui n'acceptait pas d'être ce qu'il était et s'en vengeait.

A cela s'ajoute, dès que l'on sait qu'Amsterdam précède Londres, la fameuse question de la *haute note jaune*. Vincent n'a pas inventé d'un coup le jaune. Il a laissé progressivement cette couleur, d'utilisation extrêmement délicate, envahir sa peinture. Ses *Tournesols* ne font pas exception. Il part du vert jaune et arrive au jaune. En avril 1889, il dit à son frère : « *vrai restera-t-il que pour atteindre la haute note jaune que j'ai atteinte cet été il m'a bien fallu monter le coup un peu. Qu'enfin l'artiste est un homme en travail et que ce n'est pas au premier badaud venu de le vaincre, en définitive.* » C'est cela qu'il mémorise et qu'on ne peut pas lui contester. Après être passé à la (très) haute note jaune, il ne repart pas en arrière en panachant son fond de vert.

Pardonnez-moi d'avoir été long, c'était la condition pour être précis.

Je serais bien sûr ravi de lire vos observations.

Sincèrement à vous,

Benoit Landais.

P. S. Pour plus ample informé je vous renvoie à deux ouvrages explorant ces questions en détail (on les trouve sur le site Amazon) : Hanspeter Born, Benoit Landais, *Schuffenecker's Sunflowers & other van Gogh Forgeries,* ou : Benoit Landais *Quatre faux van Gogh d'Arles parlent.* Vous les trouverez également à la bibliothèque du musée Van Gogh avec divers articles ou *leaflets* sur le sujet.

A M. Gabriele Finaldi, directeur de la *National Gallery,* mail du 13 août 2017.

Monsieur le directeur,

Qu'allez-vous faire dans cette galère ?

Je comprends bien comment les choses se sont passées, le succès de l'exposition des versions de la National Gallery et du VGM, mais tout le monde était alors très discret sur la toile de *Sompo Holdings*.

Je ne vous fais pas grief de ne pas être un spécialiste de Vincent, mais la « *funny muddy picture* » que voyait Thomas Hoving n'a rien de commun avec les quatre toiles de 30 de Vincent de 1888 et 1889.

Déjà, lors de l'exposition des deux toiles, vos services ne brillaient pas par leur compétence. Votre toile est évidemment la réplique pour Gauguin de 1889. C'est pour cela qu'elle est si formidable, se répétant Vincent fait mieux.

Si cela ne suffit pas, on remarque que la fleur à gauche est peinte *wet on wet* sur un fond déjà peint et cela est la marque d'une réplique car Vincent peint son sujet avant le fond.

Je sais, Amsterdam prétend votre toile est l'original de 1888. Vincent dit que le fond de son original est "jaune-vert". Il n'y a pas de vert dans le fond de la vôtre, c'est donc une erreur.

Cette erreur n'a rien d'innocent. En transformant votre répétition en original, Amsterdam peut prétendre que la Sompo a été peinte en décembre 1888… (puisqu'elle est une – bien mauvaise – copie de votre toile).

Tout le monde peut voir que c'est faux et le comprendre.

Sauf erreur, les deux seules personnes qui étaient averties des *Tournesols* de la maison jaune sont Vincent et Gauguin.

Que disent-elles ?

L'un demande « vos Tournesols sur fond jaune " (ce qui garantit qu'il n'y a qu'une toile sur fond jaune). L'autre répond qu'il n'aura pas *cette toile*, mais qu'il veut bien *faire l'effort* de lui peindre une copie. Cela veut dire (deux fois) qu'il n'a pas de copie.

Si ce n'est pas suffisamment clair, on prendra la phrase de Vincent après, sa répétition des *Tournesols*, disant qu'il qu'il a deux versions de la Berceuse « *de celle-là, je possède également deux épreuves* » . EGALEMENT DEUX.

Cela signifie, sans l'ombre d'un doute, qu'il n'a pas autre chose que EGALEMENT DEUX répétitions de *Tournesols*.

Comment sait-on avec certitude, en dehors de ce que disent les toiles, que ces deux répétitions sont la toile de Philadelphie et la vôtre ?

C'est fort simple et définitif. Pour Philadelphie c'est réglé, tout le monde est d'accord (même si Amsterdam a inventé un faux historique pour instiller le doute en espérant sauver la fausse).

Reste la vôtre.

Vincent a envoyé ses répétitions roulées et votre toile reste volante jusqu'à son envoi (roulée toujours) par Johanna van Gogh en 1900.

Les originaux avaient en revanche été envoyés à Theo sur leur châssis avec un bord blanc, des baguettes clouées par Vincent.

La toile de Munich a perdu son châssis, pas la toile d'Amsterdam.

Si vous regardez les X-rays de la toile d'Amsterdam que la NG a mis en ligne, vous verrez les clous qui ont été poussés dans le châssis par

des brutes quand les baguettes ont été supprimées pour être remplacées par un cadre.

Comme Vincent avait peint tout près du bord, les sauvages ont même ajouté un tasseau peint (toujours présent) pour éviter que le cadre ne cache le haut de la fleur centrale (les clous des baguettes se trouvent sont sous le tasseau prouvant un ajout postérieur à Vincent mais Amsterdam soutient que le tasseau a été mis par Vincent).

J'ai demandé à Riopelle ce qu'il pensait de cela. Il m'a répondu six mois plus tard en me disant qu'il ne voyait pas d'évidence que votre toile ait jamais été roulée, bon ! et ajouté qu'il ne comprenait pas bien ce que je disais.

Je connais ce genre d'esquive. J'ai donc écrit de nouveau en mars, j'attends la réponse.

Non seulement vos services confondent un original et une copie, mais la NG en est maintenant à faire de la publicité pour le faux de la Sompo auquel de méprisables jongleries ont fabriqué une provenance, afin de masquer la vérité toute nue : toile apparue en 1901 chez Emile Schuffenecker qui avait votre toile à sa disposition. Dans le milieu on sait ce que ça veut dire.

Je conçois que cette affaire soit ennuyeuse pour la National Gallery qui a exposé le faux avant la vente de 1987 et l'a entreposé après la vente. Je sais que c'est ennuyeux pour les anciens collaborateurs de la NG devenus patrons du VGM, Sir John Leighton et Axel Rüger. Je sais que c'est ennuyeux pour vos prédécesseurs et pour Riopelle qui n'ont rien vu (et même soutenu la thèse surréaliste de Bogomila Welsh… jusqu'à ce que je prouve que ce qu'elle racontait était faux), mais cela n'est pas une raison pour continuer à s'enfoncer plus avant dans le mépris de Vincent van Gogh.

Pardonnez cet exposé abrupt, mais sachant ce que je sais, ayant montré avec Hanspeter Born l'ampleur du scandale dans *Schuffenecker's Sunflowers and Other van Gogh Forgeries,* je trouve qu'il est urgent de mettre un terme à l'imposture.

Bien sincèrement à vous,

Benoit Landais

A M. Willem van Gogh, ambassadeur du Van Gogh Museum, Amsterdam

Le 22 août 2017

Monsieur l'Ambassadeur,

Le grand accablement ressenti en écoutant votre commentaire sur les *Tournesols* me pousse à vous écrire ce mot.

J'avais déjà remarqué vos prestations pour promouvoir les *Relievo*, faux Van Gogh en série pour divers observateurs, mais, cette fois, vous vous êtes surpassé.

Je ne vous ferai pas l'affront de vous considérer comme corrompu, ni même comme incompétent, puisque je n'imagine pas que vous soyez l'auteur du texte traduit que vous vous appliquez à lire, simplement on s'est moqué de vous.

Si la réalité des choses vous intéresse, voici ce qu'il en est.

Votre arrière-grand-oncle peint quatre bouquets de *Tournesols*, 3, 5, 12,14 en août 1888 (je vous fais grâce des querelles d'apothicaires sur le nombre de fleurs et de boutons). Le quatrième est, contrairement à ce que l'on vous a fait dire, la toile d'Amsterdam.

C'est l'original que Theo pend chez lui car, sur châssis et encadré de baguettes, et que votre arrière-grand-mère, qui, de retour aux Pays-Bas reproduit chez elle son salon parisien, ne cède jamais, ce qui vous permettra de la voir enfant (pas beaucoup).

Ne doutez pas de cela. Les clous qui ont servi à fixer les baguettes sont toujours fichés dans le châssis, la radiographie les montre de la façon la plus nette, tout autour.

Petite parenthèse, puisque ces clous sont sous le tasseau ajouté au sommet de la toile. Il s'en déduit que Vincent n'est pas l'auteur de tout le tableau qui vous comble. Ce tasseau rapporté et peint doit être jeté.

Ce n'est pas le bon jaune, il est plus foncé, et la barre qui traverse le tableau, due au mauvais alignement sur le plan du châssis, est franchement gênante. Si vous souhaitez respecter la mémoire du grand Monsieur que je révère et qui signait *Vincent*, vous ferez mettre le cadre et le tasseau au rebut et ferez clouer de simples baguettes blanches, ainsi que Vincent souhaitait que sa toile soit présentée.

Après cette première série – Paris mains privées, toile détruite, Munich, Amsterdam, ou F.453, 459, 456, 458, si on reprend les numéros folkloriques de de la Faille – c'est fini pour 1888. Comment voulez-vous admettre que Vincent peigne la Yasuda-Sompo « en décembre » 1888 ? C'est une copie de la toile de Londres (tout le monde en convient) et la toile Londres n'existe pas encore.

Vous me direz sans doute que Louis Van Tilborgh a assuré qu'elle était la première mouture des « *14 Tournesols* ». Vous aurez raison. Van Tilborgh l'a dit parce que c'est le seul moyen de sauver la copie sur jute du sponsor du musée, mais, entre ce que *onze Louis* et sa commère Ella racontent et la réalité, le gouffre est tel qu'il est généralement prudent de se faire une opinion par soi-même pour éviter le vertige.

C'est bête, mais Vincent dit que le fond de son original est *jaune vert*, cet original est donc fatalement la toile d'Amsterdam qui a, par ailleurs, les qualités d'un original non celles d'une réplique.

Je conçois qu'elle soit votre favorite, c'était le cas de Vincent avant de la répliquer, c'est même pour cela qu'il la refuse à Gauguin. Je détaillerais bien, mais crains d'être insistant. Il suffit de savoir que le fond de la toile de Londres est jaune pur (le prétendu *overlay* inventé par Tilborgh et Hendriks ne sert à rien, Vincent décrit son fond *avant* tout éventuel bricolage, pardonnez-moi de le citer : « *il y a un nouveau bouquet de 14 fleurs sur fond jaune vert* ») Dans ses originaux Vincent peint le sujet (ici le bouquet) avant le fond qu'il arrange à sa guise en harmonie La fleur pendant à gauche dans la toile de Londres, peinte sur un fond encore humide, signe la réplique.

Ne me dites pas qu'il y a 15 fleurs dont une fleur ajoutée *ex post*, celle-là justement, ce serait ridicule. Vincent écrit qu'il y a *14 fleurs* sur son

original, dont le fond est sec, le 9 septembre : « *Mais tu verras ces grands tableaux des bouquets de 12, de 14 tournesols* ».

Le texte que vous avez lu pour Facebook (qui, *by the way*, entend lutter contre les *fake news*) n'identifie donc pas correctement la première des toiles sur fond jaune. Il se méprend également sur la seconde.

La seconde sur fond jaune (plus jaune, car il faut du jaune pour Gauguin) est nécessairement la répétition peinte au nom du *friendship*, l'amitié sur laquelle vous insistez. Elle est plus libre, plus douce, Vincent fait mieux en se copiant. Je ne suis pas devin, je lis.

Quand Gauguin demande « *vos Tournesols sur fond jaune* », il demande *une* toile. Autrement dit, il sait qu'il n'y en a qu'une sur fond (à dominante) jaune. Voilà pour la Sompo, censément peinte sous ses yeux ! Vous doutez ? Demandons à votre arrière-grand-oncle, qui n'était pas le moins informé. Il répond : « *la toile en question* », il n'y en a donc qu'une pour lui aussi. Il insiste : « *j'approuve votre intelligence dans le choix de cette toile* ». Lorsqu'il précise « *je ferai un effort pour en peindre deux exactement pareils.* » cela veut dire qu'il s'engage à en peindre une seconde, semblable à la première. Une fois la réplique peinte, il en aura ainsi peint deux exactement pareils. C'est très clair, car, il le dit, c'est ce qui permettra « *que vous eussiez la vôtre quand-même.* » Vous doutez toujours ? Si Vincent dit qu'il doit faire l'*effort* d'une répétition pour que Gauguin ait la sienne, c'est qu'il n'a pas de répétition. En disant *je ferai l'effort*, il dit qu'il n'a pas encore fait cet effort, et on ne peut même pas le suspecter de mensonge, puisqu'il l'écrit à Gauguin qui sait les *Tournesols sur fond jaune* uniques – donc qu'il n'y a pas eu de copie peinte sous ses yeux.

On vous a proposé des faits alternatifs pour vous empêcher de lire. Fort bien, continuons.

Vincent peint pour Gauguin une réplique de chacune des deux toiles et dit il qu'il a, *en tout*, deux exemplaires de chaque, un original et une répétition, comme pour la *Berceuse*. Plus exactement, il dit pour la *Berceuse* « *également deux* ». Et on nous inviterait à croire que deux égale trois. Deux c'est deux, la toile de la Sompo n'existait pas ce jour-là non plus.

Si vous souhaitez faire croire que Vincent peut peindre *sur jute* une troisième version de la toile sur fond jaune, plus d'un mois et demi après avoir abandonné la toile de jute sur laquelle la peinture n'adhérait pas, je vous souhaite bon courage. Ce chemin est fermé.

Et où avez vous trouvé que Gauguin a demandé à Vincent la « seconde peinture » ? On sait fort bien que la toile de Tokyo n'est pas (et pour cause) dans les lettres, dans aucune des lettres. Pourquoi chercher à falsifier ? Vous dites d'ailleurs que Vincent a peint deux répétitions « *based on the first two* ». Vous avez presque raison c'est presque ce que dit Vincent. Il dit d'abord qu'il va copier *la toile en question,* et copiera finalement également la seconde toile qui était dans la chambre de Gauguin.

Les lettres de Vincent sont donc formelles : quatre et seulement quatre, et c'est encore vrai lorsqu'il les envoie et toujours vrai dans l'inventaire de Theo : quatre toiles de 30. Les misérables jongleries de numéros d'inventaires sont vaines, c'est quatre toiles toujours et partout, que l'on peut suivre individuellement jusqu'en 1901, quand Emile Schuffenecker restaure la toile de Londres, modèle du faux de la Sompo.

J'entends bien votre voix demander à l'internaute s'il est capable de faire la différence. Pas tous certes, mais nombre de ceux qui se sont penchés sur l'image ont vu de (très) grosses différences. Vincent disait *le premier venu ne le peut pas* en évoquant les ors et les tons de fleurs qu'il avait su fondre dans ses deux originaux. La copie Sompo est une véritable horreur, « *a funny muddy picture* » pour Thomas Hoving qui était plus modéré que je le suis. Une horreur sèche et sans âme dont il faut parfois falsifier les couleurs dans les reproductions pour la rendre seulement présentable (et toujours montrer en petit).

Je vous retourne le « *Can you see the différences between these two pantings ?* » et le : « *Can you see the ressemblances and the différences* » entre les répétitions (et les « trois ! » premières puisque, contre les écrits non contestables de Vincent, vous dites « trois »). C'est deux, Vincent dit après : « *ces quatre bouquets-là* ».

On doit en convenir, la raison de votre embauche par le VGM, ne doit rien à la connaissance que vous auriez de l'art de Vincent, mais de l'avantage publicitaire qu'il y a à faire parler le même nom. Il me semble avoir lu, dans la lettre 411, « *ik ben eigentlijk* geen 'van Gogh' », cela modère un peu le droit de parler en son nom sous prétexte de patronyme commun. La vraie affaire restant bien sûr l'exigence : « *dans la suite il faudra insérer mon nom dans le catalogue tel que je le signe sur les toiles, c. à d. Vincent et non pas vangogh* » qu'il s'agirait de faire respecter.

Quelques millions d'internautes ont regardé votre présentation et il serait bienvenu de leur dire que vous avez été abusé en récitant le texte que des gens de peu de scrupules vous avaient préparé pour promouvoir un tableau faux.

Il serait également avisé de votre part d'avertir la boutique du musée – que vous avez supervisée, a laquelle la Fondation est liée d'intérêt – que le modèle de la palette qu'elle commercialise est tout à fait étrangère à Vincent. Il s'agit d'un don du fils Gachet, grand dispensateur de cadeaux empoisonnés. Votre grand-père en savait quelque chose puisque, sauf erreur, c'est sa main qui a tracé « *Vals v. G.* » au dos de l'inénarrable (copie du) *Parc de l'asile* que lui avait offert le même fils Gachet. Si la question vous intéresse, vous remarquerez, dans la lettre qui garantit à Van Tilborgh & Hendriks et aux commentateurs de la *Correspondance* que cette toile de 30 a été envoyée à Theo, que Vincent écrit le lendemain qu'il n'a *pas* envoyé de « *toile de 30 car elles n'étaient pas encore sèches.* » Cet arrangement en connaissance de cause, pour tenter de placer la copie dans la *Correspondance* qui l'exclut est une grave fraude.

Bien persuadé que vous entreprendrez les démarches nécessaires pour mettre un terme aux trafics divers et variés concernant des faux de l'œuvre de votre arrière-grand-oncle, dont certains sont passibles des rigueurs de la loi (l'avocat que vous êtes en est nécessairement averti), je vous adresse, Monsieur l'Ambassadeur du Van Gogh Museum, l'assurance de ma considération.

Benoit Landais

www.ingramcontent.com/pod-product-compliance
Lightning Source LLC
Chambersburg PA
CBHW030632220526
45463CB00004B/1497